눈과 손, 그리고 핵틱

눈과 손, 그리고 햅틱

발행일 초판 1쇄 2015년 10월 26일 **지은이** 박정자 **펴낸이** 안병훈
펴낸곳 도서출판 기파랑 **등록** 2004년 12월 27일 제300-2004-204호
주소 서울시 종로구 대학로8가길 56(동숭동 1-49) 동숭빌딩 301호
전화 02)763-8996 편집부 02)3288-0077 영업마케팅부 **팩스** 02)763-8936
이메일 info@guiparang.com **홈페이지** www.guiparang.com

ISBN 978-89-6523-855-3 03600

눈과 손, 그리고 햅틱

들뢰즈의 감각으로 베이컨의 그림 읽기

박정자

지음

기파랑 애크리 Ecrit

강렬한 색채, 정교한 논리

어느 겨울, 앞판은 노란색, 뒤판과 소매 그리고 옆선과 목둘레가 회색인 스웨터를 샀다. 노란색과 옅은 회색의 기하학적 배색이 영락없이 베이컨의 삼면화 〈루치안 프로이트의 세 연구〉(1969)를 연상시켰다. 학생들과의 종강 점심 약속에 입고 나갔더니 한 학생이 "베이컨 색이네요!" 하고 알아주어서 재미있었다. 어느 봄, 친구들과의 모임에 오렌지색 스커트에 옅은 살구색 리넨 셔츠, 그리고 속에 노란 티를 받쳐 입고 나갔다. 〈조지 다이어의 초상〉(1966)에 대한 내 나름의 오마주! 물론 〈조지 다이어의 초상〉은 빨강-자주-황토색으로 나의 배색과는 똑같지 않지만 말이다. 마이브리지에 경의를 표한 그림 〈변기를 비우는 여인과 네 발로 기는 장애 어린이〉(1965)[32]의 보라색, 오렌지색, 황토색의 조합도 그렇게 아름다울 수가 없다. 그로테스크한 형상들에도 불구하고 내가 베이컨의 그림을 좋아하는 것은 이 도저히 거역할 수 없는 색채들의 매혹 때문이다.

기이한 형상, 기하학적 도형, 아름다운 색면

베이컨 그림의 세 가지 형식적 요소는 **형상**(Figure), 윤곽(contour), 아플라(aplat)이다. 인물을 형상이라고 지칭하는데, 꼭 사람만이 아니

라 어느 때는 동물이기도 하다. 윤곽은 형상의 주변에 둥글게 둘러쳐진 동그라미, 직육면체 같은 기하학적 도형들이다. 형상과 윤곽을 제외한 화면의 나머지 부분은 색면(色面)으로 채워져 있는데, 그림에 따라 1개의 색면이 있기도 하고 몇 개의 색면이 나란히 있기도 하다. 한 가지 색깔을 고르게 칠한 색면을 프랑스어로 아플라라고 한다. 그리고 몇 개의 색면을 나란히 병치하는 기법을 모듈레이션이라고 한다.

베이컨 그림의 매력은 아름다운 색채와 엄격한 기하학이다. 아플라는 물감이 뚝뚝 떨어질 듯, 젖어 있는 듯, 두터운 듯 혹은 얇은 듯한 색의 향연이고, 윤곽은 운동경기장의 트랙인 듯, 헬스장의 운동기구인 듯, 또 어느 때는 범선의 조범(操帆) 장치인 듯, 줄이나 동그라미나 입방체의 모습으로 형상을 둘러싸고 있다. 기하학적 도형이 처음으로 회화 공간에 도입된 것은 몬드리안이나 칸딘스키 같은 추상화에서였다. 베이컨의 그림 같은 구상화에 쓰인 것은 아주 이례적인 일이다. 식별 가능한(recognizable) 형상이 있으면, 다시 말해 사람이나 사물 등 우리 주변의 구체적 형태들을 식별할 수 있으면, 우리는 그런 그림을 구상화라고 한다. 그렇다면 베이컨의 그림은 구상이다. 그러나 전통적 의미의 구상은 아니다. 그래서 들뢰즈는 베이컨의 인물을 특별히 '형상'이라고 불렀다.

사람들이 베이컨의 그림을 무섭다고, 폭력적이라고 말하는 것은 모두 형상 때문이다. 베이컨의 형상들은 그로테스크하다. 얼굴은 부

풀고 일그러지고 심하게 왜곡되어 있다. 몸은 사지(四肢)가 절단되어 있거나 한 부분이 뭉텅 잘려 나가 토르소 조각 같기도 하다. '사람이다', '짐승이다'라고 알아볼 수 있는 형태들을 그렸지만, 이것을 구상이라고 할 수는 없다. 구상이란 이미지와 대상 사이의 유사성을 전제로 하는 것인데, 심하게 뒤틀린 베이컨의 초상에서 우리는 그 모델과의 유사성을 찾을 수 없기 때문이다.

형상 주변에 둘러쳐진 동그라미나 육면체 같은 윤곽은 회화의 삽화성을 피하기 위한 장치이다. 만일 이 윤곽들이 없다면 화면 전체가 하나의 장면을 구성하면서 자연스럽게 '이 여자와 남자는 어떤 관계일까?' 같은 스토리가 만들어질 것이다. 그러나 형상을 기하학적 도형인 동그라미나 육면체로 고립시켜 놓으면 그것은 필연적으로 옆의 다른 요소들과 분리되고 고립되면서, 더 이상 화면 전체가 통일적인 이야기를 구성하지 못한다. 여기서 자연스럽게 베이컨의 회화적 목표가 드러난다. 그의 목표는 철두철미하게 회화에서 서사적(narrative), 구상적(figurative), 삽화적(illustrative) 성격을 제거하는 것이었다. 형상을 둘러싸고 있는 윤곽은 회화의 삽화성을 배제하기 위한 장치였다.

힘을 그리다

조선 시대 박준원(朴準源, 1739~1807)의 한시에 "세상 사람들 꽃의 빛깔을 볼 때 / 나는 홀로 꽃의 기운을 본다(世人看花色, 吾獨看花氣)"라는 구절이 있다. 꽃의 겉모습이 아니라 꽃이라는 외관 밑에 가려진

힘을 눈으로 본다는 것이 흥미롭다. 거의 메를로퐁티를 연상시킨다. 메를로퐁티는 우리 눈에 보이지 않던 것을 화가가 그려 놓으면 그때 그것은 우리 눈에 보이는 가시성이 된다고 했다. 그에게 있어서 회화란 비가시적(非可視的)인 것을 가시적인 것으로 만들어 주는 것이다. 베이컨도 오로지 감각을 그리기 위해, 또는 유기체 밑에 있는 신체의 힘을 그리기 위해 형상을 그렸다고 했다. 힘은 감각이 가시적으로 드러나는 요소이다. 베이컨이 '힘을 그린다'고 한 것은 눈에 보이는 구체적 대상이 아니라 그 밑을 관통하는 감각을 그렸다는 이야기다. 그는 우리 눈앞에 있는 매끈한 얼굴의 인간이 아니라 평온한 얼굴 밑에서 역동적으로 움직이는 힘과 감각을 그린 것이다.

빠져나감의 모티프와 '기관 없는 신체'

〈세면대 앞의 형상(Figure at a Washbasin)〉(1976)[4]이라는 그림이 있다. 벌거벗은 신체가 세면대의 배수구 쪽으로 머리를 숙인 채 엎드려 있다. 죽을힘을 다해 세면대를 내리누르느라 두 팔의 근육은 울퉁불퉁, 몸통과 다리는 팽팽하게 긴장되어 있다. 들뢰즈는 이것을 수채구멍을 통해 빠져나가려는 신체의 모습이라고 해석한다. 베이컨의 그림에서 신체는 언제나 동그라미를 통해 빠져나간다. 열린 입, 항문, 배꼽, 목구멍, 세면대의 배수구, 우산 꼭지 등이 그것이다. 작은 동그라미로 온갖 힘을 다해 빠져나가려 하다 보니 몸은 일그러지고, 변형되고, 수축된다. 베이컨의 형상들이 언제나 '우스꽝스러운 체조'

눈과 손, 그리고 햅틱

의 모습을 보이는 것은 이 때문이다. 그는 비명 지르는 인물을 많이 그렸는데, 이들의 처절한 비명 역시 온 힘을 다해 앞으로 내미는 신체다. 신체가 교황의 입으로, 보모의 둥근 입으로 빠져나간다. 모두가 동그라미의 모티프다. 그가 즐겨 다루는 성교, 구토, 배설 등 모든 경련의 시리즈도 빠져나감의 주제와 연관이 있다. 하다못해 피하 주사기를 꼽고 있는 마약 중독자도, 마약을 투약한다기보다 차라리 주사 바늘을 통해 빠져나가려는 신체라는 것이 들뢰즈의 생각이다.

들뢰즈는 베이컨의 이와 같은 '빠져나감'의 모티프를 '기관 없는 신체(body without organs)'로 향하는 유기체의 안간힘으로 해석한다. '기관 없는 신체'는 들뢰즈가 잔혹극 작가 앙토냉 아르토에게서 빌려 와 자신의 핵심적 철학 개념으로 삼은 용어이다. '기관 없는 신체'란 몸이 아직 유기체로 분화하기 전의 알의 상태이다. 그러므로 유기체와 기관 없는 신체는 서로 대립되는 개념이다. 신체에는 엄청난 생명의 힘이 있는데, 이 힘이 바로 카오스적인 리듬이다. 들뢰즈는 모든 언어, 선, 색채, 소리 등에 공통적으로 들어 있는 토대가 다름 아닌 리듬이라고 했다. 리듬은 감각에 의해 추동되는 일종의 파장이다. 리듬은 음악에만 있는 것이 아니라 미술의 시각적 차원에도 있다. 이 리듬-카오스는 일체의 인식이 불가능하고 모든 형식이 사라진 원초적 생명의 공간이다. 인식불가능성과 몰형식성(沒形式性)이라는 점에서 들뢰즈의 리듬-카오스를 칸트의 숭고 미학과 연관 지을 수도 있겠다.

감각과 선정성의 차이

'감각'이지 '감정'이 아니다. 사람들의 숱한 오해는 베이컨이 숨겨진 '감정'을 그렸다고 생각했던 데에서 기인한다. 감각은 그냥 감각적이지만 감정은 선정성(煽情性)으로 이어진다. 베이컨은 감각(sensation)을 그렸지 선정성(sensational)을 그린 것이 아니다. 뭉크가 자신은 어떤 공포의 감정을 전달하기 위해 〈절규〉를 그렸노라고 사뭇 비장하게 말했지만, 베이컨은 자신의 무수한 비명 그림이 그저 단지 고함지르는 힘을 그리기 위한 것이었다고 말한다. 자신의 그로테스크한 그림에서 사람들은 끝없이 폭력성을 찾아내려 애쓰지만 그는 이 역시 강력하게 부인한다. 굳이 폭력성을 말하자면 그것은 색채의 폭력성이고 예술의 폭력성이지, 역사나 사회의 폭력 같은 구체적 폭력과는 아무 상관이 없다고 했다.

베이컨이 조각가 자코메티에게 깊은 공감을 표시한 것도 그런 맥락에서였다. 자코메티도 생전에 자신의 작품이 베케트나 장 주네 혹은 사르트르 같은 문인들에 의해 실존주의와 연관되어 설명되는 것에 불만을 표시했다. 자코메티가 가장 난감해 했던 것은 전시회 도록 서문을 써 주었던 사르트르의 해설이었다. 사르트르는 자코메티의 작품을 "불확실하고 이해할 수 없는 인간의 고독을 형상화한" 실존주의적 조각이라고 규정했다. 그러나 자코메티는 막연한 불안과 실존적 고민이라면 이미 그리스 로마 시대에도 있던 것이라고 사르트르의 말을 일축하면서, 자신은 오로지 자기 눈에 보이는 인간의

모습을 표현했을 뿐이라고 말했다. 하지만 아무리 부인해 보았자 미술사에서 그의 작품은 영원히 실존적 고독을 대변하는 조각으로 남아 있게 된다. 가시성과 언표(言表)의 대립에서 언표의 영원한 승리라고나 할까. 베이컨의 그림들 역시 본인의 집요한 반박에도 불구하고 무거운 인문학적 해석의 과부하(過負荷)가 걸려 있다.

　그의 일그러진 인물상들은 어느 때는 존엄성이 상실된 인간 존재의 허무함, 또 어느 때는 인간의 무자비한 폭력성과 더불어 고통받는 인간상, 또 혹은 타인의 끔찍한 상황에 무관심한 반응을 보이는 현대의 고독한 인간상 등으로 해석된다. 더 나아가 인간의 존엄성과 자유가 짓밟혔던 역사적 폭력에 대한 고발이라느니, 인간이 한낱 고깃덩어리로 전락할지도 모를 현대 사회의 소외 현상을 표현했다느니, 고통스럽고 무기력하며 고독하고 허무한 인간의 모습이 처절하게 표현되어 있다느니 등의 해석이 끝없이 증식되고 있다. 누군가는 베이컨이 현대인의 폭력과 불안, 성스러움과 두려움, 욕망과 절망 등을 비극적으로 잘 표현했다고 말하고, 또 누군가는 1945년 2차 대전이 끝난 후 전쟁터와 수용소에서 죽음의 위협을 당했던 수많은 사람들의 악몽을 그가 대변했다고 말한다. 20세기 예술가 중 실존의 비극을 가장 선명하게 표현한 화가라고 말하는 사람도 있다. 위키 백과는 베이컨을 극단적으로 암울한 인간 조건을 묘사한 화가라고 정의하면서, 그의 초기 작품인 삼면화 〈십자가형 아래 형상들을 위한 세 연구〉(1944)[17]도 예수의 처절한 죽음을 바라보는 어머

니와 제자, 그리고 약한 자를 조롱하는 자들의 벌어진 입을 그렸다고 과장되게 해석한다.

그러나 막상 베이컨은 필사적으로 스토리텔링을 거부한다. 어떤 이야기를 하기 위해 그림을 그린다면, 그림은 이야기를 위한 수단이 될 뿐이고, 회화라는 예술의 자율성은 사라지게 될 것이다. 다시 말해 그림이 무언가를 이야기하면, 그 이야기만 들리고 그림은 죽어 버릴 것이다. 그러므로 회화는 어떤 이야기의 삽화가 되어서도 안 되고, 서사의 회화적 표현이 되어서도 안 된다. 베이컨이 구상이 아니라 형상을 그린 것도 비삽화적 회화를 만들기 위해서였다.

사람들의 오해

사람들이 끈질기게 베이컨의 작품에서 사회 역사적 폭력에 대한 고발의 이미지를 찾는 것도 무리는 아니다. 권위적인 아버지 밑에서 초등학교도 제대로 졸업하지 못했고, 런던, 베를린, 파리 등의 뒷골목에서 동성애적 성매로 젊은 시절을 보냈으며, 평생의 연인이었던 조지 다이어와의 관계도 미술사적 스캔들이다. 영화 〈사랑의 악마(Love is the Devil)〉(1998)로도 만들어졌지만, 베이컨의 집에 도둑질을 하러 들어왔다가 만나 연인이 된 조지 다이어는 베이컨의 파리 전시회 오픈 하루 전날 호텔 방에서 자살했다. 강렬하고 폭력적인 그림과 함께 사회적 소수자로서 보낸 젊은 시절은 그를 좌파 참여 지식인으로 만들어 주기에 충분하다.

그러나 그는 자신의 정치적 성향이 우파라고 밝힘으로써 사람들의 기대를 보기 좋게 배반했다. 물질적으로나 정신적으로 고통스러운 상황에서 예술이 태어나는 것이지, 문화사적으로 어느 평등한 사회가 좋은 예술을 꽃피웠느냐고 반문하며, 좌파 이론에 대한 반대 입장을 분명히 했다. 만인을 평등하게 만들겠다는 좌파적 평등주의는 예술의 창의성을 해치는 것이고, 훈계조의 이념 과잉은 예술가들을 피곤하게 만들 뿐이라고도 했다. 모든 것을 용인하고 개인의 자유를 우선시하는 우파적 분위기에서 그는 훨씬 더 자유로움을 느꼈던 것 같다. 하기는 당대의 개별 정치적 이슈에 대한 비판이라면 사회과학 논문이나 신문 기사 또는 시위대의 팸플릿으로 충분하다. 굳이 예술작품들까지 나서서 그것을 말하거나 그릴 필요는 없을 것이다. 사회 한쪽에 문제가 있으니 나머지 모든 사람들은 결코 편하거나 행복하게 살아서는 안 된다고 끊임없이 우리를 질타하고 다그치는 무서운 얼굴을 우리는 예술작품에서까지 보고 싶진 않으므로.

베이컨의 회화를 들뢰즈의 철학으로 해석해 보면

고깃덩이가 십자가에 매달려 있는 베이컨의 그림들을 보고 사람들은 공포감을 느낀다. 그러나 베이컨에게 고기는 공포의 대상이 아니라 차라리 연민의 대상이다. 죽음 직전의 발작적인 고통이 각인되어 있는 고기는 죽은 살이 아니라 차라리 살아 있는 살의 고통과 색을 지니고 있다. 급기야 그는 고기를 십자가에 매달고, 정육점에 걸

려 있는 고기와 자신을 동일시하기까지 한다. "정육점에 가면 나는 항상 저기 동물의 자리에 내가 없음을 보고 놀랍니다." 자주 인용되는 이 문장은 폭력적이고 잔인한 그의 그림을 중화하고 상쇄하면서 따뜻한 인간성을 드러내 보여 준다. 인간과 동물이 서로 구분됨이 없이 동등한 가치를 지니고 있다는 베이컨의 자세에서 우리는 '존재의 일의성(一義性, univocity)'이라는 들뢰즈의 철학을 떠올리게 된다.

들뢰즈의 일의적 존재론은 존재와 존재자를 구분하지 않는다. '존재'란 '있음'이라는 추상적, 잠재적 상태이고, '존재자'는 그 잠재적 상태가 현실로 실현된 모습이다. '존재'는 잠재성이고, '존재자'는 현실성이라는 차이만 있을 뿐 그 의미는 단 하나의 유일한 것이다. 그래서 존재의 일의성은 내재주의(immanentism)로 이어진다. 존재, 즉 '있음'이라는 추상적 상태는 존재자들, 즉 현실 속의 사물들 안에 들어 있고, 반대로 '존재자'의 성질은 '존재' 안에 들어 있기 때문이다. 존재와 존재자들이 상호 내재적이지 않다면 존재의 일의성은 불가능할 것이다. 존재와 존재자들이 서로 상대방 안에 내재해 있는 것이라면, 그 둘을 서로 구분한다는 것은 불가능한 일이다. 존재와 존재자들은 일의적 성질을 가졌으므로 결코 서로 분리되거나 나뉠 수 없다. 이것이 구분불가능성(indiscernibility)이다. 구분불가능성은 당연히 존재론적 등가성(equivalence)의 개념을 불러온다. 존재와 존재자들이 서로에게 내재하며 서로 구분이 불가능하다면 존재와 존재자들 사이에는 우열 관계가 없다. 더 나아가 존재자들 사이에서도 우

열을 가릴 수 없다. 고기와 자신을 동일시하는 베이컨의 생각은 이렇게 존재자들 사이의 구분불가능성과 등가성으로 이어진다.

한편, 존재와 존재자를 기능별로 구분해 보면, 존재는 '생산적'이고, 존재자는 '용해(溶解)적'이다. 존재는 존재자들을 생산하므로, 그 운동은 생산적 운동이다. 그러나 존재를 향해 나아가는 존재자의 운동은 용해적 운동이다. 존재자는 물질성인 자신의 몸을 용해시키고 해체시켜야만 추상적인 존재의 영역으로 갈 수 있기 때문이다. 들뢰즈는 안간힘을 쓰며 아플라 쪽으로 향해 가는 형상의 자세를 용해의 운동이라고 했다. 이 단어 선택에서 우리는 들뢰즈가 베이컨의 회화에 자신의 철학 개념을 적용하고 있음을 짐작할 수 있다.

강렬한 반전, 그의 그림에 서사성이 없는 것은 아니다

베이컨의 그림에서는 뭐라 형언할 수 없는 비극성과 폭력성이 느껴지지만 정작 그 자신은 이런 선정성을 극도로 경계하며, 자신의 그림에는 아무런 서사성이 없다고 거듭 강조했다. 실제 인생에서 겪은 폭력성은 그림의 폭력성과 아무 상관이 없으며, 자신은 오로지 감각만을 기록했다고 말한다. 그러나 그가 무심하게 가끔 내뱉는 '동물에 대한 연민'이라든가, '미래의 힘'이라든가 하는 이야기에서 우리는 인간의 가장 원초적인 비극성을 발견한다. 여기에 강렬한 반전(反轉)이 있다. 일체의 서사성을 거부한다는 강한 부정이 오히려 이 주제들을 더욱 강렬하게 부각시키는 효과를 내고 있다.

"공포가 아니라 비명을 그렸다"라는 문장을 예로 들어 보자. 베이컨은 비명을 야기한 공포를 그린 것이 아니라 오로지 비명만을 그렸다고 말했다. 공포를 일으키는 눈앞의 대상을 그리지 않았다는 정도가 아니라 아예 눈앞에는 공포를 야기하는 대상 자체가 없다고 말한다. 그에게 있어서 비명이란 비가시적인 힘을 포착하거나 탐지하는 수단일 뿐이다. 그러니까 비명을 만든 힘들, 즉 입이 지워질 정도로 신체를 경련시키는 힘들은 그 인물 앞의 어떤 광경이나 특정의 대상들에서 나오는 것이 아니다. 그저 단지 인체의 내부에서부터 인체를 뒤흔드는 힘을 그리기 위해 비명을 그렸다. 그렇다면 그토록 강렬하게 형상을 뒤흔드는 그 힘이란 도대체 무엇인가? 베이컨은 그것을 우리 눈에 보이지 않는 곧 도래할, 미래의 힘이라고 했다.

들뢰즈는 그 문학적 대구(對句)를 소설가 카프카에서 찾는다. 카프카의 편지 어느 구절에는 미래의 악마적인 힘들이 문을 노크한다는 구절이 있다. 에드거 앨런 포도 장시(長詩) 「갈가마귀(The Raven)」(1845)에서 노크 소리를 악마적 힘의 은유로 사용하였다. "Nothing more(더 이상 아무것도 아니야)" 혹은 "Nevermore(더 이상 절대 아니야)"라는 신비한 후렴이 반복되는 이 음산한 시에서도 문 두드리는 소리는 무섭고 신비한 어떤 존재를 예고하고 있다. 무섭고 신비한 힘이란 무엇인가? 미래의 악마적인 힘, 고통스럽고 절대적인 힘이란 결국 죽음이 아니겠는가? 베이컨의 형상들이 그토록 고통스럽게 얼굴을 일그러뜨리며 비명을 지르고 있는 것은 결국 죽음의 공포 앞에서 내지르는 비명이었다.

그러고 보면 베이컨의 비명을 결코 '공포 없는 비명'이라 할 수는 없다. 더 나아가 그의 그림에 일체의 의미나 서사성이 없다고도 말할 수 없다. 다만 그는 정파적이거나 세속적인 사건을 대변하는 것이 미술의 본분은 아니라고 생각했음이 틀림없다. 미술은, 아니 모든 예술은 좀 더 근원적이고 원초적인 인간의 슬픔과 절망을 다루어야 한다는 것을 그는 어눌한 말, 강렬한 색채로 분명하게 보여 주고 있다.

햅틱

죽은 지 3일 만에 부활한 그리스도가 마리아 막달레나에게 던진 말, "나를 만지지 말라!"의 그리스어 원전은 "me mou haptou"이다. 여기서 haptou가 바로 '만지다'라는 동사이다. 이 고전적인 단어를 미학의 중요한 요소로 끌어들인 것은 오스트리아의 미술사학자 알로이스 리글(Alois Riegl, 1858~1905)이었다. 그는 우리의 눈이 촉각적 지각과 시각적 지각을 동시에 갖고 있는데, 이에 가장 적합한 용어가 그리스어의 hapto라고 했다. hapto는 단순히 '본다'라는 시각적인 기능만이 아니라 '만지다'라는 촉각적인 기능까지 지시하는 동사이기 때문이다. 햅틱(haptic)은 그러니까 촉각의 기능을 가진 시각을 뜻한다.

사실 시선에는 보는 기능만이 있는 것이 아니다. 시선에는 먹는 기능이 있다고 하면서, 시선이 곧 욕망이라고 말한 것은 라캉이었다. 눈에는 또 먹는 기능만이 아니라 듣는 기능도 있다. 지난(2015년) 3월 유니버설발레단이 공연한 모던 발레 〈멀티플리시티(Multiplicity)〉는 귀가

아닌 눈으로 '듣는' 음악을 주제로 삼고 있다. 스페인 출신 안무가 나초 두아토(Nacho Duato, 1957~)가 요한 제바스티안 바흐(1685~1750)의 삶과 예술을 발레로 만든 작품인데, 멀티플리시티라는 제목 자체가 들뢰즈의 용어여서 더욱 흥미롭다. 남녀 무용수들은 어느 때는 악기로, 어느 때는 악보의 음표로 분해되어 바흐의 지휘에 따라 칸타타 〈부수어라, 무덤을 파괴하라〉를 온몸으로 연주한다. 또 어느 때는 악보의 오선지를 본뜬 무대 뒤 대형 철골 구조물 속으로 파고들어 가 몸으로 연주 소리를 빚어낸다. 관객들은 눈으로 소리를 듣고, 그 소리를 다시 눈으로 본다. 그야말로 소리의 시각화이고, 시각의 청각화이다.

미술은 당연히 시각적인 예술이다. 그러나 리글이 말했듯이 시각에는 촉각적 기능도 있다. 어찌 보면 미술의 역사는 이 촉-시각적 세계의 교대에 다름 아니다. 중세의 비잔틴 미술은 시각적이고 고딕 미술은 촉각적이며, 르네상스에서 19세기까지의 원근법적 미술은 촉-시각적이고, 모더니즘 이후 20세기의 추상화는 시각적이다.

시각적이라는 말과 촉각적이라는 말의 의미는 한마디로 회화 공간이 평면적이냐 입체적이냐의 차이이다. 그림에 입체성이 있다는 것은 회화 공간이 3차원적이어서 마치 손으로 만지면 그 입체감이 손으로 만져질 듯하다는 이야기이다. 손으로 만져질 듯하기 때문에 '촉각적'이다. 르네상스 이후 19세기 사실주의에 이르기까지 서양미술을 지배한 원근법이 바로 이런 입체감 즉 촉각성을 만들어 내는 기법이었다. 빛과 그림자, 그러데이션 등의 기법으로 화면에 고도의

깊이와 입체감을 줌으로써, 원근법은 2차원의 평면인 캔버스에 마치 3차원의 세계가 펼쳐지는 듯한 환영(幻影)을 만들어 냈다. 이런 환영 속에서는 사람의 몸도 단순히 시각적으로 인지될 뿐만 아니라, 손으로 만지면 살이 포근하게 만져질 듯 볼륨감이 있게 된다. 따라서 원근법적 미술은 촉각적이다. 그러나 원근법 자체가 엄격한 광학적 체계에 의존하고 있으므로, 이 미술은 또한 동시에 철저하게 시각적이기도 하다. 그래서 원근법적 회화는 촉-시각적 공간(tactile-optical space)이다. 반면에 원근법 이전의 비잔틴 미술 또는 20세기의 추상화는 회화 공간에 입체감이라고는 없는, 평평한 평면성이다. 다시 말하면 촉각성이라고는 전혀 없다. 이런 회화를 시각적이라고 부른다.

시각과 촉각을 담당하고 있는 눈과 손의 관계로 미술사를 살펴볼 수도 있다. 눈은 보고 손은 그린다. 화가는 자신의 눈으로 본 대상을 캔버스 위에 그리도록 손에게 명령을 내린다. 눈은 명령을 내리고 손은 눈의 명령에 따른다. 눈은 뇌와 직결되어 있으므로 좀 더 지성적이기 때문이다. 그런 점에서 회화의 가장 기초적인 요소인 드로잉은 눈과 직결되고, 그 위에 물감을 칠하는 색칠은 손과 연관이 있다. 선은 눈[眼]적(visual)이고 색채는 손[手]적(manual)이다.

그럼 베이컨의 그림은? 그의 그림은 눈적인 것과 손적인 것의 혼합이며 시각과 촉각의 혼합이다. 그러나 시각보다는 좀 더 촉각적이다. 다름 아닌 햅틱이다. 여기서 햅틱의 현대적 정의가 생겨난다. 더 이상 눈과 손 사이에 밀접한 종속도, 느슨한 종속도, 잠재적인 결합

도 없을 때, 그리하여 시각이 자기 고유의 기능인 촉각의 기능을 되찾게 될 때, 다시 말해 광학적 기능과 구별되는, 오직 자신에게만 속하는 고유의 촉각 기능을 되찾게 될 때, 그것이 바로 '햅틱'이다.

감상자와 작품과의 거리를 기준으로 원근법과 햅틱을 구분할 수도 있다. 원근법적 회화는 화폭에서 멀리 떨어져 보아야만 그림을 제대로 감상할 수 있었다. 그러나 햅틱한 그림은 가까이에서 보아야 한다. 원근법은 주체와 대상 사이의 확연한 분리 및 거리를 전제로 하므로 당연히 원거리 시각(distant view)을 요구한다. 그러나 원근법적 깊이가 없는 햅틱 공간은 당연히 근접 시각(close view)을 요구한다. 2015년 6월까지 예술의 전당에서 전시한 색면화가 마크 로스코(Mark Rothko)는 생전에 자신의 작품을 전시할 때 조명을 어둡게 하고 작품과 관람객의 거리를 45센티미터로 해 줄 것을 요구했다고 한다. 비록 햅틱 이론을 아직 알지 못했어도 색채의 햅틱한 기능이 근접 시각을 요구한다는 것을 그는 직감적으로 깨달은 듯하다.

색채주의

그렇다. 구체적으로 말해, 햅틱은 색채로 하는 것이다. 우리는 눈으로 빛과 색을 보기 때문에 그것들이 둘 다 시각적이라고 생각한다. 그러나 굳이 구별하자면 빛에 대한 감각은 시각적이고, 색채에 대한 감각은 차라리 촉각적이다. 한마디로 빛은 시각적이고 색은 햅틱하다. 뒤집어 말하면 햅틱한 시각은 정확히 색채에 대한 '감각'이다. 햅틱은

색채로 구현된다. 평평한 평면 위에 순수한 톤들을 점차적으로 나란히 칠함으로써 발생하는 얇은 부피감의 회화, 그것이 햅틱한 미술이다. 색채들 사이의 관계 또는 색조들의 병치(juxtaposition of tints)에 의존하는 이러한 기법을 들뢰즈는 모듈레이션(modulation)이라고 불렀는데, 이는 질베르 시몽동(Gilbert Simondon)의 개념을 차용한 것이다.

색채를 중시하는 것이 색채주의라면 그 반대 개념은 빛을 중시하는 광학주의(光學主義, luminism)일 것이다. 명암과 빛의 조율을 중시하는 광학주의적 회화, 다시 말해 원근법적 재현은 언제나 서사와 밀접한 관련이 있었다. 그리스 미술이 창시하고 르네상스가 세련화시킨 촉-시각적 공간(a tactile-optical space)은 언제나 어떤 스토리를 이야기하고 있다. 구상미술은 바로 이 촉-시각적 공간의 결과였다. 회화의 삽화성을 거부하는 베이컨이 색채주의를 택한 것은 너무나 당연한 일이다.

질 들뢰즈와 프랜시스 베이컨

질 들뢰즈(1925~1995)가 『프랜시스 베이컨: 감각의 논리』를 쓴 것은 1981년, 베이컨과 들뢰즈 둘 다 한창 인기가 있던 시절이었다. 그러나 이 책은 당시에 지속적인 관심을 끌지 못했다. 하지만 날이 갈수록 『감각의 논리』는 점점 더 중요해져, 요즘에는 들뢰즈의 미학 관련 서적 중 가장 의미 있는 것으로 평가되고 있다. 베이컨의 회화에 대한 이해만이 아니라 음악, 영화, 문학 같은 다른 예술 분야와도 연

결되어, 들뢰즈의 미학을 이해하는 데에 더없이 좋은 자료이기 때문이다. 예를 들어 『감각의 논리』에는 화가가 자신의 화폭에서 상투성을 제거하기 위해 화면을 쓸어 내고, 문지르고, 닦아 내고, 베어 낸다는 등의 묘사가 있는데, 그의 영화 이론서 『시네마 I: 운동-이미지』(유진상 옮김, 2002)에도 이 묘사들이 다시 나타난다. "얼굴을 수평으로, 수직으로, 때로는 비스듬하게 사선으로 자르는" 프레임(p. 203)이라든가, "충동은 떼어내고 찢고 망가뜨리는 행위다"(p. 241)라는 부분들이 그것이다. "자연의 광선은 그 가장 큰 영광의 순간에도 추락할 뿐 아니라 그러기를 멈추지 않는다"거나 "빛은 관념적인 하강일 뿐이나 햇살은 실질적 하강을 지닌다"라는 문장들(p. 95)도 『감각의 논리』에서 전개되는 칸트의 지각 이론을 읽지 않고는 쉽게 이해할 수 없다. 보링거의 미술사, 칸트의 숭고 미학, 괴테의 색채론, 퍼스의 기호학 등도 모두 『시네마 I: 운동-이미지』에서 다시 중요하게 재등장한다.

들뢰즈와 베이컨이 직접 만난 것은 딱 한 번이었는데, 그것은 들뢰즈가 베이컨에게 원고를 보냈을 때였다. 자신에 대한 관심을 고마워하면서 베이컨이 들뢰즈를 초청했고, 두 사람은 파리에서 함께 저녁식사를 했다. 그 이후에는 다시 만날 기회가 없었다. 정신적인 공감이 물리적인 친교로 이어지기는 힘든 일인 것 같다. 들뢰즈는 책에서 콘래드(Joseph Conrad), 프루스트(Marcel Proust), 베케트(Samuel Beckett), 카프카(Franz Kafka), 버로스(Edgar Rice Burroughs), 아르토

(Antonin Artaud) 등의 작가들과, 메시앙(Olivier Messiaen), 슈만(Robert Schumann), 베르크(Alban Berg) 등의 음악가들을 인용했지만 이들은 베이컨이 읽거나 영향 받은 작가나 음악가가 아니다. 다만 『채털리 부인의 사랑』의 작가이며 세잔 론(論)을 쓴 D. H. 로렌스와 T. S. 엘리엇, 그리고 셰익스피어 등은 베이컨이 아주 좋아하며 즐겨 읽었던 작가들이다. 에드거 앨런 포는? 내가 추가한 것이다.

『감각의 논리』를 한국어 번역판과 불어판 그리고 영어판으로 읽어 가며 책을 준비했다. 들뢰즈와 베이컨의 생각 차이를 확인하기 위해 실베스터의 인터뷰를 번역해 읽었고, 어느 때는 학생들과 함께 영화 〈로보캅〉을 보며 베이컨의 회화와 SF적 상상력의 관계를 점검해 보기도 했다. 철학과 미술과 문학을 아우르는 지난한 작업이었으나, 상응하는 만족감도 컸다. 강렬한 색채와 정교한 논리는 차라리 달콤한 쾌감이었고, 다시 읽은 포와 엘리엇의 시들은 미지의 근원적 세계를 힐끗 엿보게 해주었다.

이번에도 김세중 편집자와 김정환 디자이너가 수고해 주셨다. 텍스트를 정확하게 이해해 주는 편집자와 디자이너를 만난 행운에 감사하며, 그들의 노고에 깊이 감사드린다.

2015년 10월

박정자

목차

프랜시스 베이컨 도판 목록

01

형상, 윤곽, 아플라

베이컨 회화의 세 요소

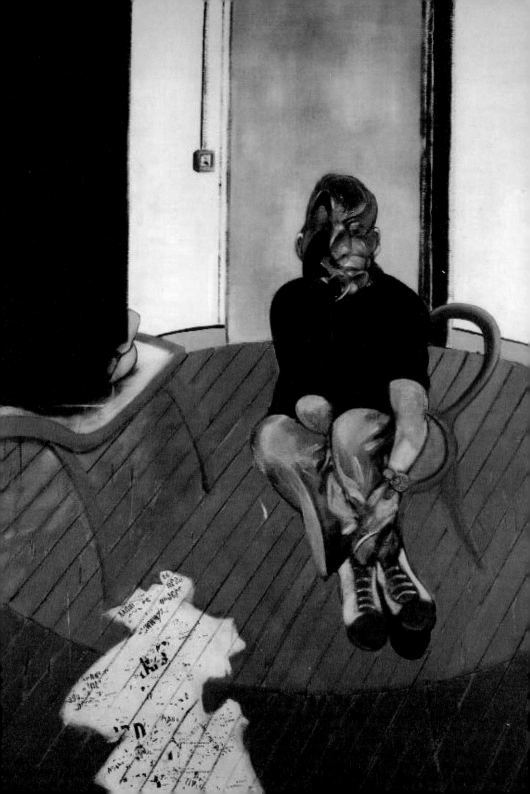

형상 Figure

베이컨 회화의 3대 요소는 형상, 윤곽 그리고 아플라이다.

형상의 의미

프랜시스 베이컨(Francis Bacon, 1909~1992)의 그림은 기괴하고 폭력적이다. 유혈이 낭자하게 짓이겨진 얼굴, 십자가에 못 박혀 있는 고기, 푸르죽죽하게 부풀어 있는 두 쪽 난 얼굴, 흐물거리는 고깃덩어리, 짐승처럼 바닥에 널브러져 있는 인물들, 한결같이 공포스러운 장면들이다. 인물들을 그렸으므로 초상화라 할 수 있는데, 그 인물들이 하나같이 괴물이다. 인체에 다리가 절단되어 있는 것은 보통이고, 목발 같은 보철(補綴, prostheses) 기구도 자주 등장한다. 베이컨은 자신의 이런 인물들을 그냥 단순히 '이미지'라고 불렀는데, 들뢰즈가 이것을 대문자로 **형상**(Figure)이라고 지칭하며 특별한 의미를 부여하였다.

'피겨(figure)'는 숫자나 도형을 뜻한다. 스케이트가 얼음판 위에 도형을 그리므로 그 종목을 피겨 스케이트라고 한다. 피겨는 또 형태나 사람을 뜻하기도 한다. 그래서 우리는 로봇이나 캐릭터 인형들도 피겨라고 부른다.

미술에서는 '구상화(具像畵, figurative art)'라고 할 때의 '구상'을

[1] Self-Portrait (1973)

뜻한다. 구상화란 추상화와 구분되는 말로, 캔버스 밖의 세계와 대상을 아주 비슷한 모습으로 화면에 옮겨 놓는다는 뜻이다. 르네상스 이래 19세기까지 서구의 전통 미술이 바로 구상화이다. 전통 미술에서 풍경화나 정물화 또는 인물화에 대한 최고의 찬사는 "실재와 꼭 닮았다"라는 말이었다. 유사성의 완벽함이야말로 회화의 가치를 정하는 최고의 기준이었다. 그러므로 '구상'이란, 그림을 보고 모델을 떠올릴 수 있는 정도의 재현을 의미한다.

그러나 베이컨의 인물들은 사실적인 재현이 아니다. 그의 인물에서는 특정의 대상을 떠올릴 수 없다. 예컨대 베이컨의 〈자화상〉 (1973)[1]을 보고 우리는 그의 얼굴을 떠올릴 수 없다. 완전히 사라진 오른쪽 눈의 거대한 안구로부터 흘러내린 검은 물체가 턱 아래 검은 웅덩이를 이루고 있고, 검정색과 푸른색이 혼합된 살 더미는 한껏 부풀려져 있다. 이 얼굴에서 도대체 어떤 인간의 얼굴을 떠올릴 수 있단 말인가? 마룻바닥의 갈라진 나무 틈새와, 문 옆에 수직으로 내려온 전선과 콘센트가 지극히 사실적이어도 우리는 이 그림을 구상적이라고 말할 수 없다.

비로소 우리는 들뢰즈가 왜 베이컨의 인물을 '구상'이 아니라 **형상**이라고 부르는지 이해할 수 있다. 구상은 언제나 누군가를 재현한다. 구상적 인물들은 소리 지르는 사람, 웃는 사람, 앉아 있는 사람들이고, 그들 사이에는 어떤 스토리가 꾸며진다. 그 이야기가 초현실적이건, 머리-우산-고기이건, 울부짖는 고기이건 간에 아무

튼 무언가를 이야기하게 마련이다. 그러나 베이컨은 필사적으로 스토리텔링을 거부한다. 그림이 무언가를 이야기하면, 이야기만 들리고 그림은 죽어 버리기 때문이다. 어떤 이야기를 하기 위해 그림을 그린다면, 그림은 이야기를 위한 수단이 될 뿐이고, 회화라는 예술의 자율성은 사라지게 된다. 그래서 그는 구상 같으면서도 도저히 구상 같지 않은 인물 그림을 그리기 시작했다. 이것을 들뢰즈는 **형상**이라고 이름 붙였다.

구상화가 인물의 외관을 묘사한다면 베이컨의 형상은 인물 밑에서 꿈틀거리는 힘을 그린다. 우리는 부풀고 일그러진 얼굴들을 실재 대상에 대한 왜곡이라고 생각하지만 베이컨은 자신이야말로 대상을 가장 충실하게 기록하고 있다고 생각한다. 전통 회화가 표방하는 충실한 재현은 가짜로 충실한 재현이고, 자신의 뒤틀리고 부풀려진 얼굴들이 진짜 충실한 재현이라는 것이다.

들뢰즈는 베이컨의 독특한 이미지를 지칭하는 **형상**이라는 개념을 리오타르에게서 차용했다. 리오타르에 의하면 그림이 아무리 대상을 잘 묘사해도 그 대상의 모습을 완벽하게 재현할 수는 없다. 언어로 된 텍스트도 마찬가지다. 언어로 도저히 나타낼 수 없는 뭔가가 그대로 남아 있다. 세상에는 도저히 언어나 그림으로 표현할 수 없는 어떤 것, 즉 도저히 재현(표상)할 수 없는 어떤 것이 있게 마련이다. 그런데 예술가는 이 재현할 수 없는 부분을 어떤 방식으로든 나타내야만 한다. 통상적인 재현의 방식으로는 재현할 수 없으

므로 비재현적인 방식을 사용해야 한다. 이것이 바로 칸트에서 유래하고 리오타르가 현대에 와서 되살린, '표상할 수 없음을 표상함'이라는 숭고(sublime)의 미학이다. 리오타르는 '표상할 수 없음'을 표상하는 방식으로 '형상(figural)'이라는 새로운 단어를 사용하여, 이것을 '구상(figurative)'과 구별하였다. 그러니까 표상할 수 없음을 표상하기 위해서는 전통적인 구상이 아니라 새로운 방식의 **형상**에 의존해야 한다는 것이다.

베이컨은 자신이 구상을 그리지 않았다고 말하지만, 그러나 우리는 그의 그림에서 "이건 사람이다", "이건 새다"라고 형태를 알아본다. 형태를 '알아볼 수 있으면(recognizable)' 그것은 구상이다. 그렇다면 구상화의 구상과 베이컨의 **형상**은 어떻게 다른가? 들뢰즈는 1차적 구상과 2차적 구상이라는 구분으로 이 의문을 명쾌하게 정리한다. 결론부터 말하면 모델과 아주 비슷하게 그린 전통적 화가의 인물화는 1차적 구상이고, 심하게 변형된 베이컨의 인물화는 2차적 구상이다. 1차적 구상이란 화가 자신이 늘 보아 오거나 경험한 대상들을 그대로 재현한 것이다. 그런 점에서 1차적 구상은 진부한 상투성(cliché)이며 예측 가능한 개연성(probability)이다.

아무리 새로움을 모색하는 화가라도, 추상화를 그리지 않는 한 이 첫 번째의 구상을 완전히 제거할 수 없다. 그는 언제나 1차적 구상의 한 조각을 간직한다. 베이컨도 이렇게 말했다.

내가 어떤 것을 그릴 때, 무언가를 예증(illustrate)하기 위해서가 아니라 순전히 그것의 외양만을 그린다고 말했지만, 사실 그건 과장이지요. 왜냐하면 근본적으로 비합리적인 표시들을 사용해 이미지를 만들려고 하지만, 거기엔 반드시 뭔가를 예증하는 삽화성이 개입하여 머리나 얼굴의 어떤 부분들을 만들어 냅니다. 그런데 그것까지 생략할 수는 없어요. 만일 생략한다면 단순히 추상적인 구성이 되겠지요.

그렇다. 베이컨의 그림은 추상화는 아니다. 그렇다고 구상화도 아니다. 그의 그림은 사실적 구상이 아니라 회화적 행위의 결과로서 화가가 획득한 2차적 구상이다. 〈교황 II〉(1960)[2]를 보자. 벨라스케스의 〈인노첸시오 10세 초상〉을 재해석해 그린 이 그림은 이중의 재현이다. 제일 처음에 실재 인물인 인노첸시오 교황이 있었다. 벨라스케스가 그 인물을 초상화로 그렸다. 1차적인 재현이다. 400여 년이 지난 후 베이컨이 이 그림의 구도를 그대로 차용하여 다시 그렸다. 2차적 재현인 것이다. 그러나 단순히 재현의 재현이라고 해서 이것을 2차적 구상이라고 말하는 것은 아니다. 교황의 입은 난폭하게 지워졌고, 의자에서 연장된 평행육면체의 난간에는 뜬금없이 고기의 갈비뼈가 매달려 있다. 원래 그림과는 거리가 멀고 우리의 상식, 그러니까 상투성과도 거리가 멀다. 벨라스케스는 인노첸시오 10세를 닮은 초상화로 1차적 구상을 만들었지만, 베이컨은 실재의 인물과도 닮지 않고 그 재현과도 닮지 않은 기괴한 그림을 만

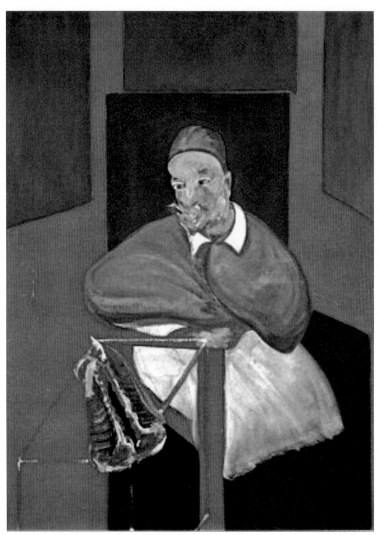

[2] Pope II(1960)

눈과 손, 그리고 햅틱

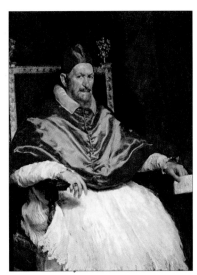

벨라스케스, 〈인노첸시오 10세 초상〉

들어 냈다. 그러나 이 그림에서 우리는 벨라스케스의 교황 그림을 떠올린다. 이것이 2차적 구상이다. 이 2차적 구상을 들뢰즈는 **형상**이라고 불렀다.

비가 내리듯 수직의 줄이 죽죽 그어져 있는 커튼 뒤에서 소리 지르는 교황[31], 어둠 속에 상체만 겨우 떠오르며 뜻 모를 미소를 짓고 있는 교황 등, 베이컨은 벨라스케스의 교황을 무수하게 많이 재해석해 그렸다. 그러나 이 그림들은 인노첸시오 10세를 충실하게 재현한 것도 아니고, 벨라스케스의 그림을 그대로 카피한 것도 아니다. 이것들은 오로지 그가 창조해 낸 형상일 뿐이다.

형상, 윤곽, 아플라

삽화성의 거부, 언어와 색채의 대립

베이컨의 인물들에는 언제나 동그라미 혹은 육면체 같은 테두리가 둘러쳐져 있다. 만일 인물의 윤곽을 테두리 짓는 원이나 평행육면체가 없으면 화면 전체가 하나의 장면을 구성하면서 자연스럽게 "이 여자와 남자는 어떤 관계일까?" 같은 스토리가 만들어질 것이다. 동그라미로 고립시켜 놓지 않으면 형상은 필연적으로 **구상적, 삽화적, 서사적** 성격을 갖게 된다. 서사적(narrative), 구상적(figurative), 삽화적(illustrative)이라는 말은 서로 다른 듯하면서 실은 하나의 개념으로 수렴된다.

구상(재현)이란 하나의 그림이 보여 주는 것으로 간주되는 대상과 그 그림 사이의 관계를 전제로 한다. 그것은 닮음의 관계이다. 여기 창가에서 밖을 내다보고 있는 여인의 뒷모습 그림이 있다. 이 그림은 그것이 보여 준다고 간주되는 현실 속의 여인과 꼭 닮았을 것이다. 뒤돌아 서 있어 얼굴은 보이지 않지만 위로 틀어 올린 머리 모양, 긴 녹색의 드레스, 호리호리한 몸매는 그대로 그 여인을 닮았을 것이다. 여인은 널빤지 창문을 열어젖히고 밖을 내다보는데, 밖에는 연두색의 무성한 나무숲이 보인다. 집안의 벽은 세월의 때가 한껏 묻은 검은색의 나무 벽이다. '이 여인은 오래된 이 집의 안주인이겠지. 무슨 걱정거리라도 있는 것일까? 저처럼 뒤돌아서서 하염없이 밖을 내다보고 있으니…' 이렇게 그림 속의 각 요소들 사이에는 언제나 어떤 스토리가 미끄러져 들어오거나 들어오려 한다. 그러므로 구상

눈과 손, 그리고 햅틱

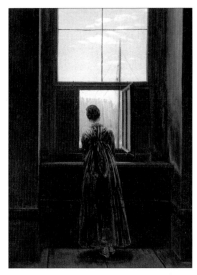

프리드리히, 〈창가의 여인〉

성은 자연스럽게 서사성으로 이어진다.

서사성(narrative)이란 한마디로 그림의 '스토리텔링'적 기능이다. 19세기 인상파나 사실주의 이전까지의 전통 회화들은 거의 모두 신화나 역사에서 소재를 따왔다. 이런 서사적 회화 또는 인문적 회화는 미술을 서사에 종속시킨다는 치명적인 결함을 가지고 있다. 그림은 그림일 뿐인데 굳이 어떤 이야기를 나타내기 위해 그림을 그린다면 그 그림은 문학에 예속되는 것이고, 결국 미술은 자기 매체 고유의 자율성을 상실하게 된다. 마네 이후, 그리고 20세기 초의 모더니즘 이후 새로운 예술을 모색하며 치열하게 고민하던 모든 화가들은

재현으로서의 회화를 거부했는데, 거기에는 서사성의 거부가 아주 중요한 요소로 들어 있다.

이와 같은 재현 혹은 서사성을 배제하기 위해 베이컨은 동그라미나 육면체로 형상을 고립시켰다. 형상을 서사성에서 해방시키기 위해 이것들은 비록 충분하지는 않더라도 최소한으로 필요한 방법이다. 만일 카스파르 다비트 프리드리히의 〈창가의 여인〉에서 여인의 상체 부분에 동그라미를 하나 그려 넣는다든가 아니면 거친 선으로 직육면체를 그려 넣는다고 생각해 보자. 그러면 이 그림은 단숨에 일체의 재현적인 성질, 다시 말해 서사성을 잃게 될 것이다. 그리하여 관객들은 "아, 이건 화가의 습작이로군" 하고 말하면서 다른 그림으로 발을 옮길 것이다.

그러나 아무리 억눌러도 서사성은 되살아난다. 화가가 아무리 서사성에서 벗어나려 해도 그림이 인물화인 한 서사성은 언제나 고개를 든다. 베이컨도 스토리텔링의 함정을 피하지 못했다. 1963년 작품인 〈남자와 어린아이〉[13]를 예로 들어 보자. 검정 양복을 입은 남자는 몸이 뒤틀린 채 의자에 앉아 있고, 하늘빛 상의의 소녀는 꼿꼿이 서 있다. 바닥에는 양탄자가 깔려 있고, 벽은 보라색 아플라, 창문은 노란색이다. 여자는 팔짱을 끼고 남자를 향해 얼굴을 들고 있으며, 남자는 몸을 한 번 비틀어 다른 방향을 보고 있다. 이 그림에서 우리는 두 인물의 관계를 여러 가지로 상상할 수 있다. 그러나 만일 두 인물 주변에 각기 동그라미 하나씩만 그려 넣었다면 서사성은

아예 발붙이지 못했을 것이다.

　베이컨의 그림 중에서 사람들이 내러티브적 해석을 가장 많이 하는 그림은 십자가형(刑) 삼면화(1965)[10]의 오른쪽 패널이다. 나치 문양의 완장을 찬 형상에 대해 어떤 사람들은 그것이 나치를 의미한다고 했고, 다른 사람들은 나치를 의미하는 게 아니라 장 주네의 희곡 「발코니」에 나오는 나치 복장 캐릭터라고 말했다. 그러나 베이컨은 이런 식의 해석을 일축한다. 자기는 단지 팔의 연속성을 끊기 위해 빨간 완장을 채우고 거기에 역(逆) 만(卍)자 모양을 그려 넣었다는 것이다. 형상을 작동시키기 위한 일련의 노력이고 형식적 기능의 차원이지, 나치로 해석되느냐 아니냐의 문제가 아니라는 것이다. 그렇다면 왜 하켄크로이츠인가? 그림을 그릴 당시 우연히 히틀러의 사진을 보고 있었는데, 히틀러를 둘러싼 주변 사람들이 모두 이런 완장을 차고 있더라는 것이다. 마치 〈풀밭 위의 점심〉에서 가위바위보하듯 손가락을 힘차게 앞으로 뻗치고 있는 남자의 손이 아무것도 의미하지 않는다고 말했던 마네의 경우와도 비슷하다. 서양 회화의 전통에서 뾰족한 손가락은 언제나 내러티브를 주도하는 화살표적 의미를 지니고 있었다. 그런 관습에 익숙한 관객들 앞에 뾰족한 손가락을 그려 놓고 그것이 아무것도 의미하지 않는다고 대답한 마네의 말은 회화의 서사성에 대한 일종의 조롱이었다. 서양미술 400년간의 관습이었던 원근법을 붕괴시키기 위해 마네가 이런 회화적 조롱을 감행했다면, 베이컨은 스토리텔링을 피하기 위해 이와 같은 우연

을 가장하고 있다.

베이컨의 그림에서 형상의 역할을 하는 것은 인체이다. 그것은 특정의 감각을 안에 담고 있는 프레임 혹은 물질적 매체이다. 그러나 형상이 인체인 한, 그것은 어떤 구체적인 대상을 연상시키고(재현), 어떤 이야기를 막연히 형성하고(서사적), 어떤 사실의 설명 혹은 예증(例證)(삽화적)이라는 인상을 준다. 이 세 가지는 결국 삽화성(illustrative)으로 수렴되는 말이다.

'삽화적'이라는 다소 애매한 표현은 좀 더 설명이 필요하다. '삽화(揷畫)'로 번역된 'illustration'의 원래 뜻은 '뭔가를 예시적으로 잘 보여 주기 위한 방법'이다. 소설의 내용을 잘 설명하기 위해 소설 속에 그림을 삽입했을 때, 그것은 '삽입된 그림'이라는 뜻인 '삽화'로 번역되었다. 그 후 일러스트레이션은 소설 속에 삽입된 그림만이 아니라 스토리를 품은 모든 그림을 지칭하게 되었다. 그러므로 베이컨이 '삽화성'을 최대한 피했다는 것은 캔버스 밖 세계의 한 부분을 예시적으로 증명하거나 또는 어떤 스토리를 시각적으로 재현하기 위해 그림을 그리지 않았다는 뜻이다. 만일 그가 아버지와 딸의 관계를 보여 주기 위해 〈남자와 어린아이〉[13]를 그렸다면, 이 그림은 삽화적 그림이 되는 것이다. 그러나 베이컨의 형상은 일체의 스토리를 배제한다.

그렇다면 그는 왜 삽화성을 그토록 거부하는가? 구상적 회화는 일러스트레이션을 통해 관객에게 화가의 감각을 전달한다. 이것은

스토리라는 매체를 수단으로 하여 화가의 두뇌에서 관객의 두뇌로 이어지는 긴 여정이다. 그러나 왜 굳이 그런 긴 여정을 택할 것인가? 직접 전달하는 방법은 없을까? 시인 발레리도 스토리라는 긴 운반 수단을 우회하는 것은 지루하기 짝이 없는 일이라고 말한 적이 있다. 베이컨이 완전히 사실적인 그림이면서 동시에 전혀 사실적이 아닌 그림을 그린 것은, 다시 말해 삽화성을 거부한 이유는 자신의 감각을 직접 전달하기 위해서였다. 그의 그림은 단순히 대상을 삽화적으로 재현하기만 하는 것이 아니라 다른 감각의 영역을 열어 보여 주는 비삽화적 그림이다. 여타 구상화가들의 그림이 삽화적 형태의 그림이라면 베이컨의 그림은 비삽화적 형태의 그림이다.

삽화적 형태의 그림은 그 형태가 묘사하는 대상을 우리에게 언어적으로 말해 준다. 반면에 비삽화적 형태는 그것을 우선 색채적으로 보여 준다. 언어적인 방법은 지성을 통해 작동하고, 색채적인 방법은 감각을 통해 작동한다. 또 삽화적 그림이 엄격하게 화가의 의도에 따라 그려진 그림이라면 비삽화적 그림은 우연성이 작동하는 그림이다. 우연성의 본질은 '마음대로 통제할 수 없음'이다. 베이컨은 그 무엇보다도 우연성을 중시한 화가였다. 만일 회화에 아무런 우연성이 없고 모든 것이 화가의 의도대로 된다면, 그것이야말로 삽화성의 작업이 될 것이다.

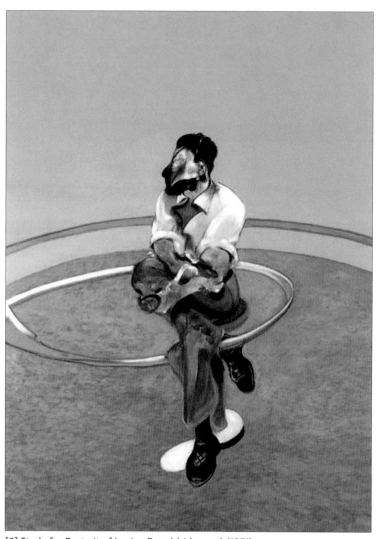

[3] Study for Portrait of Lucian Freud (sideways) (1971)

윤곽 contour

베이컨의 인물들, 다시 말해 **형상**은 앉아 있기도 하고 누워 있기도 하며 몸을 구부리고 있기도 한데, 그 주변에는 거의 언제나 동그라미가 둘러쳐져 있다. 마치 메모지의 어떤 단어 위에 쳐 놓은 동그라미처럼 베이컨의 대부분의 인물들은 링 안에, 혹은 링 위에 걸터앉아 있다. 이 링이 물질적 구조이고, 링과 같은 방향의 곡선을 그리며 넓게 자리 잡은 공간이 윤곽이다. 일종의 트랙이나 원형경기장처럼 보이기도 한다. 이것은 형상을 다른 것들로부터 고립시키기 위한 수법이다. 동그라미는 그림의 옆면을 벗어날 수도, 삼면화의 한가운데 위치할 수도 있다.

〈루치안 프로이트의 초상을 위한 연구〉(1971)[3]에서 그림 속의 인물이 앉아 있는 링은 '물질적 구조'이고, 링을 둘러싼 연두색의 원형 카펫은 동그라미-윤곽이며, 링에 걸터앉아 있는 인물은 '세워진 이미지'이다. 그 뒤에는 고르게 칠해진 연보라색의 배경이 있다. 이 고른 색조의 색면(色面)을 들뢰즈는 아플라(aplat, 색면[field])라고 했고, '세워진 이미지'는 **형상**이라고 불렀다. 형상과 형상을 감싸는 윤곽, 그리고 윤곽을 감싸고 도는 아플라, 이 세 가지가 베이컨의 그림을 특징짓는 3대 요소이다.

'물질적 구조'니 '세워진 이미지'니 하는 말들은 조각을 강하게 연상시킨다. 실제로 베이컨은 실베스터(David Sylvester)와의 인터뷰에서 조각을 하고 싶다는 강한 열망을 표한 적이 있다. 자신의 조각에

서는 배경의 역할을 하는 구조(armature-ground)와 형태의 역할을 하는 **형상**(Figure-form), 그리고 경계의 역할을 하는 윤곽(contour-limit) 등이 가장 중요한 세 요소가 될 것이라고도 말했다. 그러면서 자신의 그림 역시 조각적인 세 요소로 되어 있다고 말하며, 그것은 '물질적 구조(material structure)', '동그라미-윤곽(round-contour)' 그리고 '세워진 이미지(raised image)'라고 했다. '구조'라는 말과 '세워진'이라는 표현에서 우리는 베이컨이 저부조(低浮彫)와 같은 유형의 조각을, 즉 조각과 회화의 중간적인 어떤 것을 생각하고 있었음을 짐작할 수 있다. 그는 자신이 하고 싶은 조각을 이야기하면서 자신의 회화를 가장 잘 설명한 셈이다.

베이컨 회화의 3요소를 얘기하다 보면 고갱의 그림 〈아름다운 앙젤〉(1889)이 떠오른다. 형상을 동그라미로 둘러싸 윤곽을 만들었고, 푸른색과 오렌지색의 아플라가 윤곽을 둘러싸고 있으며, 게다가 윤곽 옆에는 증인의 역할을 하는 오브제까지 있어서, 신기하게도 백 년 후 베이컨의 회화 기법이 그대로 구현되어 있다. 참으로 흥미로운 그림이다.

여하튼 베이컨의 그림에서 원형 혹은 타원형의 공간인 윤곽은 아플라와 형상의 경계를 이루면서 형상을 고립시키는 기능을 갖고 있다. 동그라미나 타원형은 원형 경기장의 트랙 같기도 하고, 어느 때는 체조 기구, 또 어느 때는 의자나 탁자, 또 어느 때는 층계 난간의 모습을 띠기도 한다. 〈층계를 내려오는 남자의 초상〉(1972)에서는

고갱, 〈아름다운 앙젤〉

윤곽이 층계 난간이다. 이 그림에서는 윤곽이 캔버스의 옆면 너머로 확장되어 있다. 〈삼면화〉(1970)[8]의 중간 패널에서는 두 인물이 원형의 씨름판 위에서 한데 붙어 싸우고 있다. 황토색 아플라가 주위를 빙 두르고 있는 이 원형 경기장의 바닥에는 야트막한 발이 달려 있어, 경기장 전체가 마치 둥근 소반처럼 보인다. 〈인체 연구〉(1970)[9] 삼면화의 중간 패널에서도 두 인물이, 이번에는 초록색 둥근 윤곽 위에 엉켜 있다. 인물은 1970년의 또 다른 삼면화 〈인체 연구〉(1970)[7]에서처럼 레일 위에 딱 달라붙어 있기도 하고, 아니면 삼면화 〈루치안 프로이트의 초상을 위한 세 연구〉(1966)[22]에서처럼 의자 위에

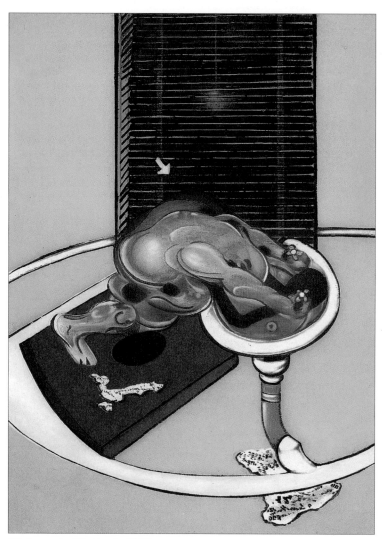

[4] Figure at a Washbasin (1976)

마치 자석처럼 들러붙어 있기도 한다.

　그러나 베이컨이 인물을 고립시키는 방법에는 원형이나 타원형의 링만 있는 것이 아니다. 유리나 얼음의 투명한 입방체 혹은 평행육면체도 있다. 고함지르는 머리와 몸통을 그린 〈머리 VI〉(1949)에서 인물은 얼음 큐브 안에 들어 있다. 또 삼면화 〈루치안 프로이트의 세 연구〉(1969)에서 인물은 투명한 평행육면체 안에 들어 있다. 황토색과 엷은 녹황색의 아플라가 따뜻한 배색을 이루고 있는 이 삼면화는 2013년 11월 12일 뉴욕 크리스티 경매에서 1,527억 원(1억 4,240만 달러)에 팔려 당시까지 미술품 경매 사상 최고가를 기록한 작품이다. 전 해의 최고가 기록은 2012년 5월 뉴욕 소더비 경매에서 1,356억 원(1억 1,992만 2,500달러)에 팔린 에드바르 뭉크의 〈절규〉였다.

　형상을 화면의 다른 요소들과 따로 떼어 차별화시키는 것이 윤곽의 기본적인 기능이지만, 윤곽은 동시에 형상과 아플라를 가르는 공통의 경계이고, 형상과 아플라 사이에서 두 방향의 교환을 실행시키는 교환의 장소이기도 하다. 형상은 늘상 윤곽을 통과해 아플라로 가려 애쓰고, 아플라는 또 늘상 윤곽을 통과해 형상 쪽으로 스며들려 하기 때문이다. 윤곽은 그러니까 이중의 삼투작용이 일어나는 막(膜)과도 같다.

　윤곽은 한 캔버스 안에 한 개만 있는 것도 아니다. 〈세면대 앞의 형상〉(1976)[4]에는 벽면의 둥근 윤곽, 배수관의 둥근 윤곽, 그리고 세면기의 둥근 윤곽 등 세 개의 윤곽이 차곡차곡 들어 있다.

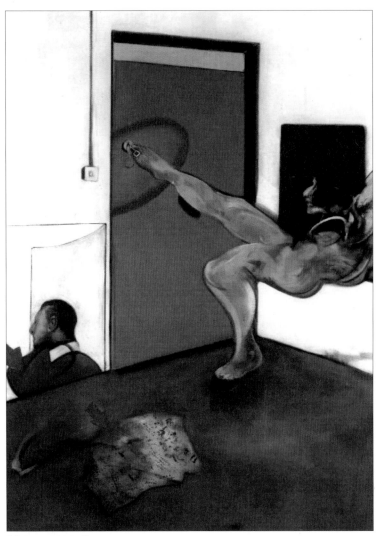

[5] Painting (1978)

눈과 손, 그리고 햅틱

커다란 윤곽들은 대부분 양탄자처럼 처리된다. 1963년의 〈남자와 어린아이〉[13], 1966년의 〈루치안 프로이트의 초상을 위한 세 연구〉[22], 1967년의 〈거울을 들여다보는 조지 다이어의 초상〉이 모두 그런 경우이다.

자그마한 윤곽이 후광의 역할을 하는 경우도 있다. 예를 들어 1972년 8월의 〈삼면화〉[23]에서 중앙 패널의 보라색 윤곽은 오른쪽과 왼쪽의 불안정한 장밋빛 웅덩이와는 달리 매끈한 타원이어서 후광을 연상시킨다. 또 1978년의 〈회화〉[5]에서는 뒤로 몸을 꺾은 근육질의 나체 여자가 오른발을 뻗어 발가락으로 도어의 열쇠를 돌리고 있는데, 열쇠 주변에 커다란 오렌지색 타원이 그려져 있다. 타원의 테두리는 황금색이어서 영락없이 빛을 발산하는 후광의 모습이다. 머리와 어깨 부분만 보이는 뒷모습의 남자가 문 왼쪽 바닥에 불쑥 솟아 있고, 방바닥에는 찢어지고 불태워진 신문지가 놓여 있는데, 각기 한 개씩의 빨간 화살표가 남자와 신문을 가리키고 있다.

이 그림의 황금색 윤곽은 명백하게 옛 성화(聖畵)의 코드들이다. 성화에서는 후광이 머리 위에 있지만 베이컨의 그림에서는 발밑에 놓여 있다는 것이 다를 뿐, 형상을 집중적으로 조명하는 기능은 마찬가지다. 뒤로 몸을 꺾은 여인이 넘어지지 않도록 균형을 잡아 주고, 청색과 갈색 한가운데 빨강을 도입함으로써 색을 조절하는 기능도 가지고 있다.

빨간색의 굵은 화살표들 역시 성화적 코드들의 잔여물이다. 중

세 성화에서 화살표는 성 세바스티아누스를 상징했다. 로마 시대의 장교였던 그는 몰래 기독교로 개종하고 기독교인을 도왔다는 이유로 화살을 맞는 형벌에 처해졌다. 그런데 비 오듯 쏟아지는 화살을 맞고도 죽지 않아 사람들을 놀라게 했다. 페스트가 창궐하던 중세에 성 세바스티아누스가 역병의 수호성인으로 떠오른 것은 역병과 화살의 유사성 때문이었다. 역병은 마치 쏟아지는 화살과 같아서 어떤 이는 치명상을 입고, 어떤 이는 운 좋게 피하며, 또 어떤 이는 화살에 맞고도 죽지 않았기 때문이다.

잔혹한 베이컨의 그림이 화살, 후광 같은 성화적 코드와 절묘하게 조화를 이루고 있다는 것이 역설적이다.

아플라 aplat

흔히 사실적인 그림들에서는 인물을 뺀 나머지 부분이 풍경이나 실내 공간으로 채워져 있다. 그러나 베이컨은 사실적 배경에 아무런 관심이 없다. 그의 그림에서 형상을 뺀 나머지 빈 공간을 채우는 것은, 형상과 관계되는 풍경도 아니고, 배경도 아니며, 뭔가 흐릿한 무정형의 명암도 아니다. 형상의 둘레에는 형상의 끔찍한 모습과는 대조적으로 어느 때는 너무나 평화스럽고 따뜻한 황토색, 노랑, 보라, 초록, 오렌지색, 또 어느 때는 강렬한 빨강과 초록, 검정색이 고른 색조로

칠해져 있다. 이 넓은 색면 앞에서 우리는 심한 혼란에 빠진다. 괴기스러운 인물들에 불쾌해 해야 할지, 아니면 이 천연덕스러운 색채의 아름다움에 모든 걸 내맡기고 마음껏 즐겨야 할지, 일순 당황스러워진다. 베이컨의 형상은 하나같이 부풀고 일그러진 괴기스러운 얼굴이어서 초심의 관람자는 불쾌감을 느끼게 마련이지만, 매끈한 고른 색조의 보라, 오렌지, 자주 등의 색채들은 그를 싫어하는 감상자를 다시 그림 앞에 붙잡아 둔다. 이 순수 색면(pure field of color)이 프랑스어로 아플라(aplat)이다. 아플라는 단 하나의 색이 고르게 칠해져 있는 색면을 뜻한다.

르네상스 이래 19세기까지의 서구 회화에는 아플라라는 것이 없었다. 화면 위의 모든 색은 물감을 섞어 농담(濃淡)을 만들어 낸 색채이고, 그 농담이 대상에 음영을 만들어 그림에 입체감과 원근법적인 거리감 그리고 깊이의 효과를 주었다. 이처럼 그림에 입체감을 주는 것은 색채의 혼합이다. 당연히, 단 하나의 색이 고르게 칠해져 있는 아플라에는 입체감이 없다. 두께도 없고 깊이도 없다. 두께라고 해 봤자 고작 물감의 두께만큼의 아주 얇은 두께만이 있을 뿐이다. 그러니 깊이도 물감의 두께만큼의 아주 얇은 깊이(shallow depth)밖에는 없다. 깊이가 없다 함은 원근법적 환영(幻影)이 없다는 의미이다. 예컨대 명암 대비의 모델링 기법이 사용된 그림들은 엄연히 평평한 2차원의 면 위에 그려졌음에도 불구하고 오목하거나 볼록한 입체감, 또는 안으로 깊이 파인 깊이를 느끼게 한다. 마치 캔버스 안에 3차

원의 공동(空洞)이 깊숙이 팬 듯한 환영을 주었던 것이다. 그러나 단색으로 고르게 칠해진 색면에는 아무런 깊이가 없다.

　현대의 일러스트레이션에서나 쓰는 이 기법을 베이컨은 자기 회화의 주요 요소로 사용했다. 들뢰즈는 이 색면을 거대한 색의 해변(shore)이라고도 불렀다. 해변은 몇 개로 분할되어 있기도 하고, 튜브나 레일이 교차하거나, 또는 밴드나 넓은 줄로 잘려 있기도 하다. 이때 밴드나 줄들은 그림의 구조 또는 뼈대를 형성한다. 선박의 조범(操帆) 장치 같은 이 구조들이 어느 때는 하늘(색면)을 배경으로 허공중에 매달려 있는데, 이 위에서 **형상**들이 곡예를 하고 있다.

　색면들은 윤곽 주위를 빙 돌아 **형상**을 완전히 감싸 안는다. 그러나 동시에 **형상**도 세면대, 우산, 거울 등을 통해서 색면들로 가려고 애쓴다. 그 안간힘으로 몸은 일그러지고, 변형과 수축으로 인해 '우스꽝스러운 체조'의 모습이 된다. 이렇게 해서 외적 유기체 밑에 있는 '기관 없는 신체(body without organs)'가 노정된다고 들뢰즈는 해석한다.

다양한 아플라들

아플라 그 자체 안에 같은 색이면서 명도가 다른 부분이 들어 있거나(1946년의 〈회화〉[26]), 혹은 초록색 아플라 속에 보랏빛 아플라처럼 완전히 다른 색의 아플라가 겹쳐 있기도 하다(〈교황 II〉, 1960[2]).

삼면화에서 흔히 보이는 방식이지만 아플라가 커다란 곡선의 윤곽을 이루면서 그림의 아래쪽 반을 차지하고 있기도 하다. 예를 들어 1962년의 〈십자가형을 위한 세 연구〉[6]에서 오렌지색의 거대한 곡선 아플라는 더 밀도 높은 붉은색의 수직 아플라와 결합하면서 평평한 면을 형성한다. 삼면화 〈증인들과 함께 침대에 누워 있는 두 형상〉(1968)[14]에서도 거대한 붉은 아플라가 아랫면의 절반을 차지하면서, 창문의 보라색 아플라와 대비되고 있다. 창문 밖으로는 사람이 지나가는 것이 보인다.

　　때로는 가늘고 하얀 막대가 아플라 전체를 가로지르기도 한다. 아주 아름다운 장밋빛의 삼면화 〈인체 연구〉(1970)[7]의 세 면이 그러하다. 아름다운 색조가 분할되거나 제한되지 않고 또 가로막히지도 않으면서 그림 전체를 덮을 때, 또는 한중간의 윤곽을 둘러쌀 때 아플라는 시각(視覺)이 아니라 마치 시간적 지각의 대상이라도 되는 듯하다. 여기서 형상은 허공중에 떠 있는 것처럼 보이고, 그림에서는 어떤 영원성이 느껴진다. 데리다는 베이컨의 그림에서 시간의 영원성 혹은 극한의 빛에 도달한 것 같은 느낌을 받는다고 말했는데, 바로 이 그림에서 우리도 그런 느낌을 받는다. 1970년의 〈삼면화〉[8]에서도 청색의 동그라미와 황토색의 운동용구는 연노랑의 하늘에 매달려 있는 것처럼 보인다. 1970년의 다른 삼면화 〈인체 연구〉[9]에서는 오렌지색 아플라가 초록색 침대 혹은 작은 윤곽들을 사방에서 포위하고 있다. 〈세면대 앞의 형상〉(1976)[4]에서도 세면대의 하얀 배

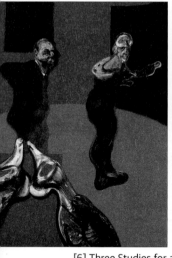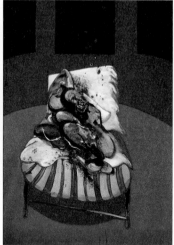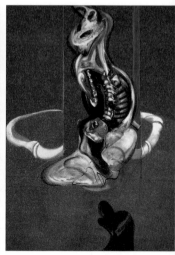

[6] Three Studies for a Crucifixion (1962)

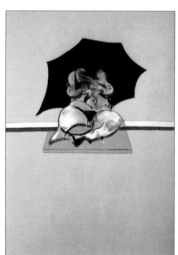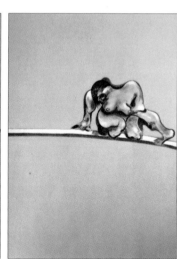

[7] Studies of the Human Body (1970)

수관이 황토색 아플라를 가로지른다.

아플라가 다른 색의 띠나 테이프를 품고 있는 일도 흔히 있다. 1962년의 삼면화 〈십자가형을 위한 세 연구〉[6]의 오른쪽 패널의 경우, 수직의 초록 띠가 붉은색과 오렌지색의 아플라를 위에서부터 가르며 내려온다. 혹은 첫 투우 그림인 〈투우 연구 I〉(1969)에서도 오렌지색 아플라가 보라색 띠에 의해 강조된다. 같은 해에 그린 이것의 두 번째 버전(1969)에서는 보라색 띠가 하얀 막대로 대체된다. 그리고 1974년 5~6월의 〈삼면화〉의 첫 번째와 세 번째 패널에서는 푸른 띠가 초록 아플라를 수평으로 지나간다. 이처럼 아플라를 수직으로 자르는 띠의 구조는 바넷 뉴먼(Barnett Newman)과 같은 추상표현주의자들을 연상시킨다.

아플라 중에서 검정색은 독자적인 지위를 갖는다. 이것은 말레리슈(malerisch) 시기에 커튼 혹은 용암(溶暗)에 부여되었던 역할을 맡는다. 말레리슈는 베이컨의 1940년대 그림들의 스타일을 지칭하는 용어다. 원래는 뵐플린이 『예술사의 기본 원리들』에서 선적(線的)인 것에 대비되는 색채적인 것을 지칭하기 위해 사용한 말이다. 그러니까, 드로잉에 대비되는 페인팅을 지칭하는 말이었다. 그러나 베이컨에서 말레리슈는 뭔가 흐릿하고, 결정되지 않은 배경, 그림자가 어른거리는 듯한 두터움, 얼룩얼룩한 어두운 색조의 텍스처(직물), 또는 형태를 가깝거나 멀리 보이게 만드는 효과 등을 뜻한다. 〈거울을 들여다보는 조지 다이어의 초상〉(1967)에서는 검은색이 아플라보다 앞

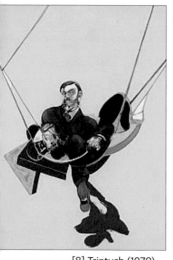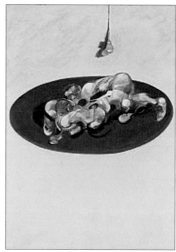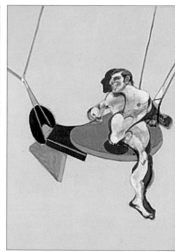

[8] Triptych (1970)

[9] Studies of the Human Body (1970)

눈과 손, 그리고 햅틱

으로 튀어나와 보이며, 삼면화 〈십자가형〉(1965)[10]에서는 검은 부분이 아플라로부터 뒤로 쑥 물러나 있다.

아플라와 근접 시각

'원근법(perspective)'이란 말의 본래 뜻은 먼 경치[遠景]이다. 고성(古城) 앞에 아득하게 펼쳐진 초원을 성탑의 창문에서 바라보는 시각이 바로 원근법이다. 그런데 공기 중에 있는 수분과 미세 먼지들이 빛을 여러 방향으로 분산시키기 때문에 먼 곳에 있는 경치는 뚜렷한 윤곽선이 없이 흐릿하게 보인다. 그러므로 아득하게 먼 경치를 그리려면 색채의 농담과 그러데이션을 통해 먼 쪽은 엷은 색, 가까운 쪽은 짙은 색으로 나타내야 할 것이다. 소위 대기(大氣) 원근법이다. 그러면 그림에 깊이(depth)와 거리(distance)가 생기고, 빛과 그림자는 파르르 떨리듯 불확실해질 것이다. 이런 그림을 바라볼 때 우리의 시선은 아득한 초원을 바라보듯 그윽해질 것이다. 다시 말해 우리는 먼 거리 시각(distant view)을 갖게 된다. 이 먼 거리 시각이 바로 원근법적 시각이다.

　　그러나 고른 색조의 아플라를 바라보기 위해서는 원근법적 시각이 필요 없다. 고르게 칠한 색조에는 깊이가 없어서 마치 화면이 바로 눈앞에 다가와 있는 듯하기 때문이다. 아플라는 '근접 시각 (close view)'만을 요구한다. 원근법적 전망이 눈의 기능을 많이 사용

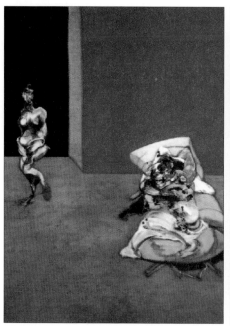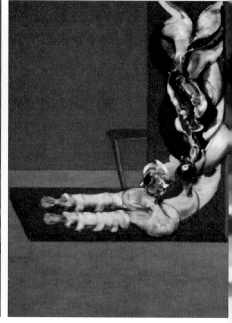

하는 원거리 시각이라면 근접 시각은 눈의 다양한 기능을 별로 요구
하지 않으며, 차라리 촉각적인 시각이다. 눈으로 보면서 동시에 촉각
적이라는 뜻에서 들뢰즈는 이것을 '햅틱(눈으로 만지는)'한 시각(haptic
view)이라고 이름 붙였다. 아플라를 바라볼 때 우리의 눈은 햅틱한
시각의 기능을 갖게 된다.

　　그럼 **형상**과 아플라의 관계는 어떠한가? 아플라 자체가 아무런
깊이가 없는 고른 색조이고, **형상**에서 아플라로 넘어가는 경계선 다

눈과 손, 그리고 햅틱

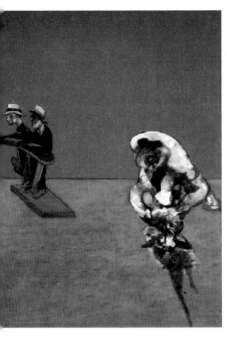

[10]
Crucifixion (1965)

시 말해 윤곽 역시 아무런 깊이나 거리가 없다. 전통 회화라면 거기에 모호한 빛과 그림자가 어른거렸겠지만 여기서는 서로 동등한 값어치의 두 색깔이 동일한 같은 면 위에 가깝게 인접해 있을 뿐이다. 바로 눈앞에 있어서 손만 뻗으면 만져질 듯싶은 색채의 면들이다. 눈앞 가까이에 있는 이 색채의 면을 바라보기 위해 우리는 근접 시각만을 작동시킨다.

그러므로 아플라는 결코 전통 회화에서의 배경과 같은 것이 아

니다. 그런데도 아플라가 배경처럼 작용한다면, 그것은 단지 아플라가 **형상**들과 가지는 긴밀한 상관관계 때문이다. **형상**은 끊임없이 아플라로 가려 하고, 아플라는 끊임없이 **형상**을 감싸 안으려 한다. 들뢰즈는 그것을 팽창과 수축이라는 개념으로 설명했다.

02

삼면화
Triptych

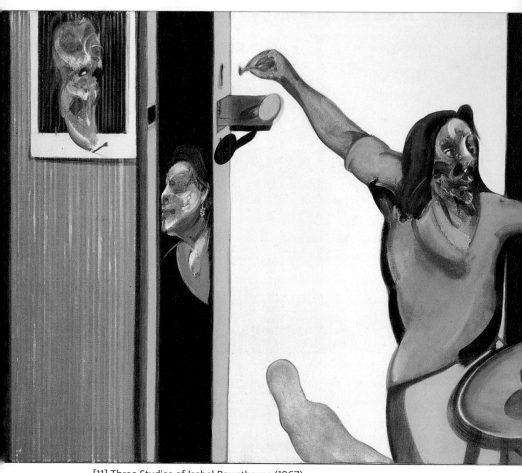

[11] Three Studies of Isabel Rawsthorne (1967)

기다림, 그러나 스펙터클의 부재

동그라미 속에서 의자에 앉아 있기도 하고 침대 위에 누워 있기도 한 **형상**은 때때로 뭔가 일어날 일을 기다리고 있는 것만 같다. 하지만 지금 일어나고 있는 것은 아무것도 없고, 뭔가 일어날 기미도 없으며, 그렇다고 과거에 일어난 일도 없다. 베이컨의 그림과 스펙터클의 관계를 논하는 들뢰즈의 분석은 명백하게 바넷 뉴먼의 짧은 에세이 "숭고는 지금"을 떠올리게 한다. 뉴먼에게 숭고의 감정이란 바로 지금 현재 뭔가가 일어나고 있음에 대한 감정인데, '일어나고 있는 그 무엇'은 어떤 사건이 아니다. 하다못해 아주 사소한 사건도 일어나지 않았으며, 그저 다만 발생(occurrence) 그 자체가 있을 뿐이다. '무엇이 일어났는가?'라는 질문에 선행하여 우선 그냥 '사건이 일어나는가? 일어날 가능성이 있는가?'의 의문부호로서 발생하는 찰나적인 순간이 숭고라고 했다.

　　베이컨의 그림에도 이렇다 할 구경거리는 없다. '기다리는 사람들'이 있기는 하지만 그들도 구경거리를 기다리는 관객들이 아니다. 오히려 그들은 모든 구경거리를 제거하기 위해 최대한의 노력을 기울이고 있다. 예를 들면 두 개의 버전이 있는 1969년의 투우 경기 그림을 보자. 첫 번째 그림의 넓은 아플라에는 곡선의 널판이 하나 열려 있는데, 거기서 우리는 경기장에 구경 온 수많은 군중을 본다. 그러므로 이 그림에는 구경거리가 있다. 그러나 두 번째 그림에는 널판

이 닫혀 있고, 투우장을 연상시켰던 곡선의 보랏빛 띠가 사라졌다. 당연히 관객들도 사라져 버렸다. 여기서는 구경거리가 차단되어 있고, 더 이상 스펙터클이 없다.

형상을 감싸는 아플라의 팽창 운동에 의해 **형상**들은 극도로 고립되고 폐쇄적으로 되어 결국 관객들을 다 좇아내 버린다. 유일한 볼거리는 **형상**이 보여 주는 기다림이나 안간힘뿐이다. 그러나 이 기다림과 안간힘도 관객이 없을 때만 나타난다는 점이 특이하다. 관객 없는 장소에서 혼자 안간힘 쓰는 인간의 고독함이 베이컨의 그림을 카프카의 소설과 비슷하게 만든다. 〈회화〉(1978)[5]가 그 적절한 예이다. 한 형상이 문의 손잡이를 발로 돌리려고 자신의 몸 전체와 한쪽 다리를 팽팽히 잡아당기고 있다. 그러나 이 장면을 보는 관객은 아무도 없다. 왼쪽 아래에 남자의 모습이 보이기는 하지만 그는 마치 벽면 아래에서 솟아올라 오는 듯 겨우 상체의 뒷모습만 보이고 있을 뿐이다. 이 남자는 발로 문고리를 돌리려 안간힘 쓰는 여인과 아무 상관이 없다. 매우 아름다운 금빛 오렌지색의 동그라미가 문에 그려져 있다. 화면의 왼쪽에는 남자의 등과 반쯤 탄 신문지가 보이고, 빨간색의 화살표 두 개가 그어져 있다. 후광을 연상시키는 금빛 오렌지색 동그라미와 빨간 화살표는 명백하게 중세 회화적 코드이지만, 그렇다고 해서 베이컨이 뭔가를 의미하기 위해 집어넣은 것도 아니다. 발로 열쇠를 돌리는 이 그림은 T. S. 엘리엇의 시에서 영감을 얻은 것이라고 베이컨은 말한다. 「황무지」에 "언젠가 문에서 / 열쇠가 돌

아가는 소리를 들었네, 단 한 번 돌아가는 소리"라는 구절이 있는데, 왜 하필 발로 열쇠를 돌리는 그림을 그렸는지는 자신도 모르겠다고 했다. 그리고 그는 어느 정도 초현실주의의 영향이라고 실토했다. 열쇠를 손으로 돌리는 것은 일상적인 일이지만 발로 돌리는 것은 일단 현실을 넘어서는 일이기 때문이다. 과일이나 빵이 허공중에 떠다니는 그림을 그렸던 르네 마그리트는 비록 테이블 위의 빵이나 과일이 그 자체로 미스터리에 가득 찬 것이라 해도 좀 더 직접적인 미스터리를 만들기 위해 사물들의 자리와 조합을 바꿔 놓는다고 했다. 열쇠를 발로 돌리는 베이컨의 그림 또한 대상들의 자리와 조합을 바꿈으로써 미스터리의 효과를 얻고 있는 것이다.

〈이자벨 로손의 세 연구〉(1967)[11]에서는 푸른색 상의를 입은 여자가 빼꼼하게 열린 문으로 들어오려는 침입자 혹은 여자 방문객을 밀어내며 문을 닫고 있다. 방문객이 방 안으로 들어오면 어떤 장면이 연출될 텐데 아예 그를 들어오지 못하게 함으로써 스펙터클의 구성을 원천적으로 봉쇄하고 있는 것이다.

그러나 일종의 관객이라고 할 만한 것들, 즉 훔쳐보는 사람, 사진 찍는 사람, 지나가는 행인, 기다리는 사람 등 엑스트라적 인물이 아직 남아 있는 그림들도 있다. 〈거울 속 형상과 함께 있는 누드 연구〉(1969)에서는 거울 속의 인물이 **형상**을 훔쳐보고 있다. 1965년의 〈십자가형〉[10]에서는 왼쪽 패널의 나체의 여인과 간이 카운터 앞에 앉아 있는 오른쪽 패널의 두 남자가 증인 혹은 관객의 역할을 하고 있

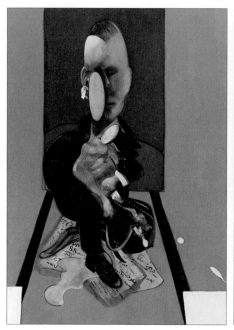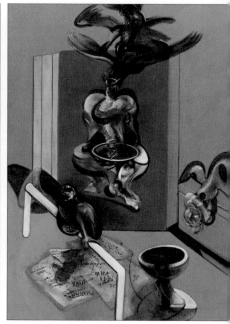

다. 1976년의 〈삼면화〉[12]에서는 벽이나 레일 위에 걸려 있는 유령 같은 사진들이 증인의 역할을 하고 있다.

특히 삼면화에서 이런 사람들이 어김없이 등장하는데, 이들은 관객이 아니라 '증인'이다. 비디오 아티스트인 빌 비올라는 '순교자'라는 말의 그리스적 어원이 '증인'이라는 것을 환기하며 오늘날 현대인들은 대중매체를 통해 타인의 고통을 지켜보는 증인이 된다고 말했다. 목격자 또는 증인을 순교자의 수준으로까지 올리려는 발상

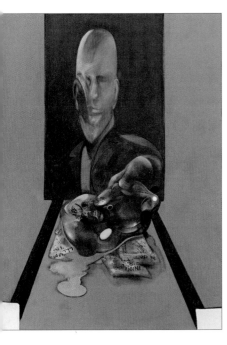

[12]
Triptych (1976)

이다. 그러나 베이컨의 그림에서 증인은 순교자는커녕 관음자(觀淫者, voyeur) 혹은 관객도 아니다. 관객이 곧 증인이다, 라는 것은 순전히 구상적인 사고에 물든 우리의 생각일 뿐 베이컨의 **형상**적 사고와는 거리가 먼 개념이다. 베이컨의 증인은 **형상**이 구상에서 얼마만큼 변용되었는가를 측정하기 위한 일종의 표시 금 역할을 하고 있다. 주로 삼면화에서 증인이 나타난다는 것은 삼면화의 양식이 증인이 나타나기에 적합한 특성을 갖고 있기 때문이다.

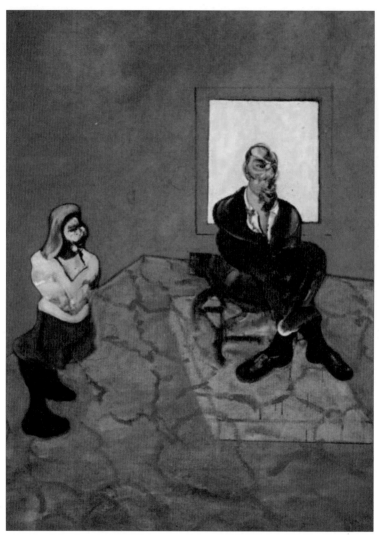

[13] Man and Child (1963)

눈과 손, 그리고 햅틱

증인들

베이컨의 1963년 작품인 〈남자와 어린아이〉[13]에서 남자는 몸을 살짝 돌려 의자에 앉아 있고, 소녀는 몸을 꼿꼿이 한 채 서 있다. 두 사람 사이에서 보라색 아플라는 직각을 이루고 있고, 두 형상을 감싸고 있는 윤곽은 푸른색과 붉은색의 카펫이다.

우리는 여기서 여러 개의 스토리를 가정해 볼 수 있다. 아버지와 딸인가—아버지의 노여움을 산 소녀가 안절부절못하며 아버지 옆에 서 있고, 아버지는 몸을 반쯤 돌려 다른 방향을 보고 있다? 아니면 감옥의 죄수와 간수—팔짱을 낀 이 여인은 지금 남자를 감시하고 있는가—여자는 팔짱을 끼고 남자를 향해 얼굴을 쳐들고 있고 남자는 얼굴을 외면하고 있다? 아니면 여인은 남자를 지긋지긋하게 따라다니는 스토커인가—그래서 남자는 지겹다는 듯 얼굴을 돌리고 있는 것인가? 또 혹은 남자는 법관인가—곧 법대(法臺) 위에 올라가 그녀의 죄에 대해 판결을 내리려고 하는가?

존 러셀(John Russell)은 이와 같은 질문에 상응하는 그 어떤 스토리도 회화 속에 도입해서는 안 된다고 말한다. "우리는 결코 그것을 알 수 없을 것이고 알기를 기대하지도 말아야 한다." 이 그림이 앞의 모든 가정과 서사들을 동시에 가능케 하는 것은 역으로 이 그림 자체가 모든 서사의 밖에 있다는 이야기가 된다.

이 그림 속에서 **형상**들은 가까이 있지만 스토리적인 연관이 없

다는 점에서 서로 분리되어 있다. 어린 소녀는 '증인'의 기능을 하고 있지만 이 증인은 어떤 관찰자나 관음적 관객을 의미하지는 않는다. 그냥 단순히 박자와 장단의 기준치로서의 증인이다. 즉 이것과 비교할 때 옆의 형상이 얼마큼 변용되었나를 알 수 있는 그러한 기준치 말이다. 일종의 상수(常數, constant)인 것이다. 그래서 소녀는 말뚝처럼 뻣뻣하게 서서 기형적인 안짱다리로 박자를 치고 있고, 남자는 높낮이를 조절할 수 있는 의자에 앉아 이중의 변용 가능성을 보여 주고 있다. 남자가 변수로서의 **형상**(variation-Figure)이라면 소녀는 증인으로서의 **형상**(attendant-Figure)이다.

베케트의 희곡에서는 언제나 주인공의 머릿속을 들여다보며 그의 내적 변화를 측정해 주는 증인들(attendants)이 등장하는데, 베이컨의 그림에도 언제나 증인이 나타나 형상의 내적 변화를 측정해 준다. 증인은 가끔 사진기 혹은 증명사진일 수도 있고, 둘 아니면 여럿이 있을 수도 있다. 특히 삼면화에는 언제나 증인이 있다. 그런 점에서 삼면화는 베이컨의 회화를 이해하는 데 가장 중요한 형식이다.

〈십자가형을 위한 세 연구〉(1962)[6]의 중앙 패널에는 피투성이의 인체가 침대 위에 누워 있다. 베갯잇과 시트에도 온통 피가 튀어 있고, 검정 아플라 위에까지 핏방울이 방울방울 튀어 오르고 있다. 오른쪽 패널에는 마치 뼈마디 같은 둥근 윤곽 속에 사람인지 짐승인지 알 수 없는 생물체가 내장을 훤히 드러낸 채 초록색의 수직 막대에 기대어 있다. 그리고 왼쪽 패널에는 이 오른쪽 두 패널을 바라다보며 뭔가 불

안한 표정을 짓고 있는 두 인물이 있다. 이 기괴하고 폭력적인 장면들이 더할 수 없이 아름다운 오렌지색, 빨간색 그리고 노란색의 아플라 속에 감싸여 있다는 것이 아이러니다. 여하튼 이 삼면화 왼쪽 패널에서 오른쪽 두 패널을 바라보며 서 있는 두 사람이 바로 증인이다.

1965년의 〈십자가형〉[10] 오른쪽 패널의 한귀퉁이에는 흰 중절모에 검은 수트를 입은 두 남자가 간이 카운터 앞에 앉아 중앙 패널 쪽을 바라보고 있다. 같은 화면에서 그들과 대각선을 이루는 오른쪽 아래에는 내장이 터져 나온 듯한 정체불명의 인체가 머리를 숙이고 앉아 있다. 벌거벗은 맨살인데 유일하게 왼쪽 팔뚝에 나치 완장을 차고 있다. 중간 패널에서는 역시 초록색 막대를 따라 인체의 내장이 흘러내리고 있고, 붉은색 바닥에는 허연 뼈만 남은 두 다리가 나란히 놓여 있다. 왼쪽 패널의 오른쪽 소파에도 훼손된 인체가 있고, 왼쪽 끝에 서 있는 나체의 여인은 고개를 돌려 오른쪽 패널 쪽을 힐끗 바라보고 있다. 이 여인이 증인이다.

1968년의 삼면화는 〈증인들과 함께 침대에 누워 있는 두 형상〉[14]이라는 제목을 붙여 아예 제목에 증인을 명시하고 있다. 중앙 패널의 블라인드 앞 침대 위에는 쌍둥이 같은 두 인물이 마치 개뼈다귀 같은 팔뚝을 나란히 하늘로 치켜올린 채 같은 방향으로 누워 있다. 왼쪽 패널과 오른쪽 패널에 각기 한 사람의 남자가 앉아 중간 패널을 바라보고 있는데, 완전히 똑같은 구도의 반대 상황이다. 왼쪽의 남자는 벌거벗었고, 오른쪽의 남자는 검은 정장 차림을 함으로써,

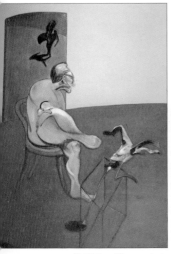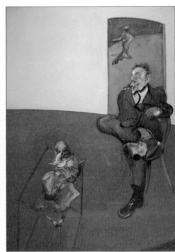

[14] Two Figures Lying on a Bed with Attendants (1968)

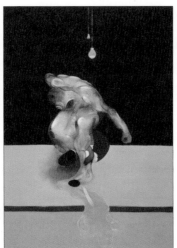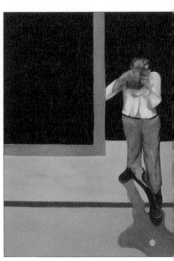

[15] Triptych March 1974 (1974)

우선은 옷 입음과 벗음의 대비이다. 두 번째는 그들 뒤에 걸려 있는 그림 속 인물의 걷는 방향이 정반대이고, 색칠 상태도 전혀 다르다는 사실이다. 이 그림 속 그림은 아마도 반 고흐의 〈씨 뿌리는 사람〉인 듯한데, 오른쪽 것은 인물이 왼쪽을 향하고 있고, 왼쪽 것은 인물이 오른쪽을 향하고 있으며, 오른쪽 그림이 좀 더 구상적인 반면 왼쪽 그림은 형태 전체를 시커멓게 칠한 상태이다. 1974년 3월의 〈삼면화〉[15] 오른쪽 패널에서 사진을 찍고 있는 사진사 역시 증인이다.

자연스럽게 우리는 베이컨의 삼면화를 지배하는 법칙 또는 질서가 무엇인지 궁금해진다. **형상**들은 한 화면 안에 짝지어져 있기도 하지만, 서로 분리되어 3개의 액자 속에 나뉘어 있기도 하다. 따라서 두 종류의 비서사적 관계(nonnarrative relations)가 있고 두 종류의 공통의 사실(common facts)이 있다. 즉 한 화면 안에서 짝지어진 **형상**들(coupled Figures) 사이의 관계와 사실이 그 하나이고, 3개의 패널로 분리된 **형상**들(separated Figures as parts of a triptych) 사이의 관계와 사실이 그 둘이다. 삼면화의 형상들은 서로 공명도 하지 않으면서 다음과 같은 규칙을 엄격하게 요구한다. 즉, 분리된 부분들 사이에 어떤 관계가 있기는 한데, 이 관계는 결코 논리적이거나 서사적이어서는 안 되고, 어떤 순차적 진행을 내포해서도 안 되며, 그 어떤 스토리도 말해서는 안 된다. 어떻게 이런 **형상**들이 공통의 사실을 가질 수 있을까? 그럼에도 삼면화는 어떤 사실을 생산해 내야 한다. 그것을 가능하게 하는 법칙은 무엇인가?

들뢰즈는 삼면화를 관통하는 기본 법칙이 리듬이라고 했다. 세 개의 패널에 각기 세 개의 기본적인 리듬이 있는데, 그중의 하나가 다른 두 리듬의 증인 혹은 척도가 된다는 것이다.

삼면화와 리듬

삼면화는 전통적으로 제단화였다. 그것은 이동 가능한 회화였으며 일종의 가구 개념이었다. 삼면화의 양쪽 패널(wings)에는 흔히 입회인이나 수도원장 혹은 후견인이 그려져 있다. 다시 말하면 삼면화에는 반드시 증인이 그려져 있다. 베이컨의 삼면화에도 증인이 있다. 전통적 삼면화의 주제별 배열을 그대로 계승했고, 증인까지 그려 넣음으로써 그는 삼면화 양식을 완벽하게 복원했다. 그러나 그는 삼면화를 가구보다는 차라리 음악의 한 악장이나 악구로 생각한 것 같다. 주제를 공간적으로 배치했다기보다는 세 개의 패널에 기본적인 세 리듬을 펼쳐 놓은 것이다. 그런 의미에서 베이컨의 삼면화는 선조적(線條的, linear)이라기보다는 차라리 순환적인 구조(circular organization)로 되어 있다.

베이컨은 언제나 자신이 인물의 외관이 아니라 감각을 그린다(paint the sensation)고 말했는데, 감각이란 본질적으로 리듬이다. 형상이 하나만 있을 때 리듬은 아직 형상에 종속되어 있고, 이때 리듬은

하나의 감각 내부에서 층위의 이동만을 할 뿐이다. 그러나 짝지어진 형상에서는 리듬이 형상으로부터 해방된다. 당연히 감각도 여러 개의 서로 다른 감각들이 있고, 그것들의 다양한 층위가 서로 결합하거나 대립한다. 마치 음악에서 주선율과 대위선율(counterpoint)의 관계처럼 감각들 사이에는 공명(resonance)이 일어난다.

베이컨의 삼면화의 이해를 위해서는 작곡가 올리비에 메시앙(Olivier Messiaen, 1908~1992)의 리듬론이 매우 유용하다. 메시앙은 세 종류의 리듬이 있다고 했다. 그는 이것을 세 명의 배우가 등장하는 연극 무대에 비유했다.

첫 번째 인물이 두 번째 인물을 세게 때린다. 두 번째 인물은 첫 번째 인물의 행위를 수동적으로 당하며 매를 맞고 있다. 세 번째 인물은 이 싸움의 현장에 있지만 아무런 행위를 하지 않는다. (메시앙 자신의 분석. Claude Samuel, tr. by E. Thomas Glasow, *Olivier Messiaen: Music and Color: Conversations with Claude Samuel*, Portland, Ore.: Amadeus Press, 1994)

사람을 마구 때리는 첫 번째 인물이 적극적 리듬(active rhythm)이고, 수동적으로 매를 맞고 있기만 하는 두 번째 인물이 소극적 리듬(passive rhythm)이며, 이 현장에서 아무 행동도 취하지 않는 채 사건을 바라보기만 하는 세 번째 인물이 증인적인 리듬(attendant rhythm)

이다. 적극적 리듬은 계속 증가하면서 변용되거나(increasing variation) 혹은 증폭(amplification)되는 리듬이고, 소극적 리듬은 계속 감소하면서 변용되거나(decreasing variation) 혹은 제거(elimination)되는 리듬이다. 마지막으로 증인으로서의 리듬은 증가하거나 감소하지도(without increase or decrease), 확대되거나 축소되지도 않으면서(without augmentation or diminution) 언제나 스스로의 스탠스로 차분하게 되돌아가는(retrogradable in itself) 리듬이다. 간단히 줄여 말하면 증가, 감소, 현상 유지가 세 리듬의 특징이다. 하기는 이것은 음악적인 리듬만이 아니라 모든 인생사 혹은 사물의 기본 양태라 할 수 있다.

베이컨의 삼면화에도 적극적 리듬과 소극적 리듬 그리고 증인적 리듬이 있다. 그러나 들뢰즈가 베이컨의 그림에 증인이 있다고 말할 때 이것은 상식적인 의미로 '보는 자'가 아니다. 우리는 흔히 현장에서 사건을 목격하고 그것을 남들에게 말해 주는 사람을 증인이라고 한다. 그런데 베이컨의 증인은 어떤 사건을 목격하지도 않고 심지어 보는 위치에 있지 않을 때도 있다. 인물에 **형상**이라는 특별한 의미를 부여했듯이 들뢰즈는 이와 같은 베이컨의 증인을 형상적 증인(figural attendant), 혹은 '리듬적 증인'이라고 말한다.

그럼 형상적 증인은 어떤 성질에 의해 증인으로 규정되는가? '목격자'라는 성질과는 별 상관없이 오로지 수평성(horizontality)이라는 성질에 의해 증인이 된다. 왜 수평성이 증인과 동일한 것인가? 메시앙의 리듬론을 다시 생각해 보자. 메시앙은 증가하거나 증폭되

는 리듬은 적극적 리듬이고, 감소하거나 제거되는 리듬은 소극적 리듬이라고 말했다. 그렇다면 이것도 저것도 아닌 제3의 리듬, 다시 말해 거의 언제나 동일한 수준(almost constant level)을 유지하는 성질의 리듬도 있을 것이다. 이것이 바로 증인적 리듬이다. 적극적 리듬과 소극적 리듬이 증가-감소의 성질로 오르락내리락하는 수직성(vertical)이라면, 언제나 동일한 수준을 유지한다는 것은 다름 아닌 수평성이다. 따라서 베이컨의 그림에서는 전혀 표면적으로 증인 같지 않아도 수평성의 성질만 갖고 있으면 그것은 그대로 증인적인 리듬이 된다.

그러므로 삼면화에서 항구적인 가치를 가진 증인적인 리듬은 바로 수평적인 것에 있다. 이 수평성은 여러 형상들로 나타난다. 1953년의 〈인체 머리 세 연구〉[16]에서 왼쪽 패널에 있는 얼굴이 히스테리컬한 미소를 짓고 있는데, 그의 납작한 미소가 일직선의 수평성이다. 따라서 이 삼면화에서는 왼쪽 패널의 얼굴이 증인이라는 것을 알 수 있다. 1944년의 삼면화 〈십자가형 아래 형상들을 위한 세 연구〉[17]의 **형상**들은 새 같기도 하지만 자세히 보면 인체 같기도 하고, 그러나 인체라고 하기에는 너무 괴물 같아서 흔히 '괴물 삼면화'라고도 불린다. 중앙 패널에는 눈이 붕대로 가려진 머리가 곧 죽을 것처럼 아래로 축 늘어져 있는데, 넓게 벌려진 입속으로 가지런한 이빨들이 정확히 수평선을 이루고 있다. 양쪽 패널 어디에도 이런 수평성은 없다. 그러므로 이 형상의 머리가 양쪽 두 패널을 증언하는

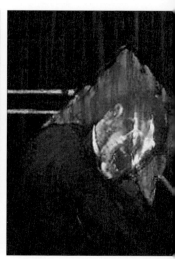

[16] Three Studies of the Human Head (1953)

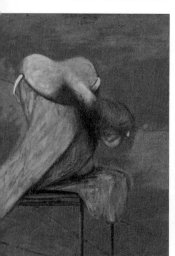
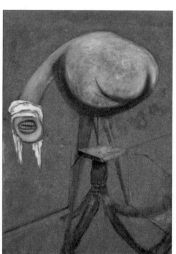
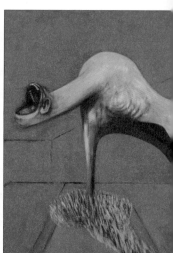

[17] Three Studies for Figures at the Base of a Crucifixion (1944)

눈과 손, 그리고 햅틱

증인의 역할을 하고 있다.

1973년 5~6월의 〈삼면화〉[18]에서는 왼쪽과 오른쪽의 **형상**이 고개를 숙이고 있는 반면, 가운데 패널의 형상은 머리를 꼿꼿이 들고 수평을 유지하고 있다. 그런데 몸을 숙인 정도는 왼쪽 패널이 오른쪽 패널보다 더 심하다. 그러므로 오른쪽의 경련이 더 심화되어 왼쪽의 경련으로 이동했다는 것을 알 수 있다. 그러니까 삼면화에서 연속적인 순서는 반드시 왼쪽에서 오른쪽으로 가는 것은 아니다.

몸이 수평으로 눕혀졌다는 점에서 누워 잠자는 신체도 역시 수평성이다. 〈스위니 아고니스테스 삼면화〉(1967)[19]에서는 왼쪽 패널과 오른쪽 패널에 각기 두 사람이 누워 있고, 1970년의 〈삼면화〉[8]에서는 중앙 패널에 두 사람이 누워 있다. 그러므로 수평성은 하나의 신체만이 아니라 둘 혹은 여러 신체들에 의해서도 행해진다.

증인 중에는 우선 누가 봐도 분명한 증인이 있다. 들뢰즈는 이 것을 '표면적 증인'이라고 이름 붙였다. 예컨대 〈스위니 아고니스테스〉의 오른쪽 패널에서 침대 위의 한 쌍을 내려다보는 인물이 증인이 아니고 무엇이겠는가? 그러나 증인적 기능은 곧 이 가시적 인물을 떠나 다른 **형상**, 예컨대 침대에 누워 있는 인물들에게로 옮아간다. 수평성이 곧 증인적 리듬이라는 것을 우리는 위에서 확인한 바 있다. 그렇다면 〈스위니 아고니스테스〉의 오른쪽 패널에서 침대 위의 한 쌍을 내려다보는 인물만이 아니라 침대 위에 누워 있는 한 쌍도 증인인 것이다. 1965년 〈십자가형〉[10] 삼면화의 왼쪽 패널이나

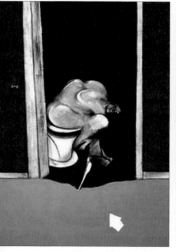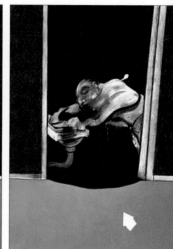

[18] Triptych May-June 1973 (1973)

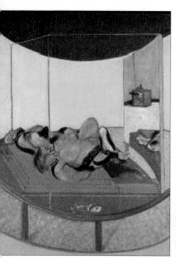

[19] Triptych Inspired by T. S. Eliot (1967)

84

눈과 손, 그리고 햅틱

〈스위니 아고니스테스〉의 오른쪽 패널에서처럼 베이컨은 가끔 동일한 패널 속에 이처럼 표면적 캐릭터와 리듬적 캐릭터를 함께 놓는다. 둘 다 증인이지만 표면적 캐릭터는 우리가 보기에도 증인임이 분명한 캐릭터이고, 리듬적 캐릭터는 그것이 수평적 자세를 취하고 있다는 점에서 증인이 되는 그러한 캐릭터이다.

순환 작용에 의해 표면적 증인이 리듬적인 증인에게 자리를 물려주는 일도 있다. 리듬적 증인은 처음부터 증인은 아니었다. 리듬적 증인이 되기 전까지는 적극적 혹은 소극적인 리듬이었을 뿐이다. 그래서 삼면화의 잠자는 인물들은 흔히 적극성 혹은 소극성의 혼란스러운 흔적을 지니고 있는 경우가 많다. 비록 수평으로 납작하게 누워 있다 해도 아직 무거움과 경쾌함, 또는 이완과 수축을 여전히 간직하고 있는 형상들이 그러하다. 〈스위니 아고니스테스〉에서 왼쪽 패널의 짝지어진 형상들은 수동적으로 등을 대고 누워 있는 반면, 오른쪽 패널의 형상들은 활기를 띠고 있어서 아직은 적극적이다. 혹은 아주 흔한 일이지만, 짝지어진 동일 형상이 적극적인 신체와 소극적인 신체를 동시에 포함하는 수도 있다. 머리나 엉덩이와 같은 **형상**의 어느 한 부분이 수평선 위로 불룩 솟아오르는 경우가 그러하다.

표면적 증인이 더 이상 증인의 역할을 그만두고 다른 기능이 되기도 한다. 즉 증인이기를 그만둠과 동시에 적극적이거나 소극적인 리듬 속으로 들어가 그중의 하나와 결합한다. 예를 들어 1962년 삼면화 〈십자가형을 위한 세 연구〉[6] 왼쪽 패널에는 가시적 증인이 둘

있는데, 그중 하나는 넘어지지 않기 위해 소극적으로 자기 허리를 붙잡고 있으며, 다른 하나는 적극적으로 곧 날아오를 기세다. 혹은 1970년 삼면화 〈인체 연구〉[9]에서도 왼쪽 패널의 증인은 기운차게 적극적인 데 반해 오른쪽 패널의 증인은 색깔 자체도 흐릿하게 지워진 채 뒤로 거의 쓰러질 지경이다. 이처럼 삼면화 속의 형상들은 끊임없이 움직이고 순환한다. 그러므로 리듬적 증인이란 자기들의 확고한 층위를 방금 발견하였거나 혹은 아직 찾고 있는, 적극적이거나 소극적인 형상들이다. 반면에 표면적 증인들은 막 솟아오르거나 혹은 떨어지면서 적극적이거나 소극적으로 되어 가는 형상들이다.

이처럼 삼면화의 리듬은 엄청나게 강한 운동을 보여 준다. **형상**들은 공중으로 던져지거나 들어 올려져 허공중에 매달려 있는 체조 기구 위에 놓였다가 갑작스럽게 떨어지기도 한다. 진동에 의해 경계들은 무너지고 감각은 모든 방향으로 넘쳐흐른다. 삼면화의 리듬에서 자율성이 느껴지는 것은 이 강한 운동 때문이다. 이 강한 운동성 때문에 우리는 화면에서 단순히 공간이 아니라 시간이 흐르고 있다는 인상을 받는다.

들뢰즈의 감각론을 읽고 나면 렘브란트의 그림도 예사롭지 않다. 렘브란트의 정물화나 풍속화 혹은 초상화 속에도 흔들림과 진동이 있다. 윤곽에서는 진동이 느껴지고, 두껍게 칠해진 색의 질감들은 서로 공명하는 듯하다. 견고한 단색의 배경도 베이컨의 아플라를 연상시킨다. 〈야간 순찰〉에서는 인물들의 극단적인 시선 분산이

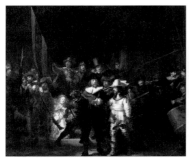

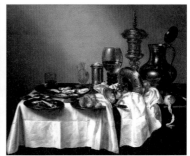

렘브란트, 〈야간 순찰〉

빌럼 클라스 헤다,
〈굴, 큰 술잔, 레몬과 은 식기가 있는 정물〉

단순한 색조의 배경에 의해 한층 더 강조되어 있다. 여기서 인물들을 리드미컬하게 만드는 것은 빛이었다. 클로델(Paul Claudel)은 이 그림이 빛에 의해 하나의 집단으로 용해된 인물들의 초상화라고 했다. 이 집단 초상화 속에 적극적인 사람, 수동적인 사람, 증인의 세 종류 인물들이 배치되어 있다는 것은 흥미로운 일이다. 들뢰즈는 17세기 네덜란드 정물화들에서조차 증인 기능을 찾아낸다. 꼿꼿이 서 있는 유리잔들은 날렵한 수평성이고, 껍질을 벗긴 레몬과 철제 술잔은 기우뚱한 나선형이라는 것을 확인함으로써 유리잔들이 증인적 리듬이라는 것을 암시한다. 하기는 브런치 테이블 그림의 효시라 할 만한 빌럼 클라스 헤다(Willem Claesz Heda)의 식탁에는 언제나 술잔 혹은 주전자가 비스듬히 누워 있고, 레몬은 반쯤 깎여 껍질이 돌돌 말려 있으며, 빵은 누군가 한번 뜯어먹은 듯한 상태이다. 그림에 리듬이 있다는 것은 결국 역동성이 있다는 의미이다.

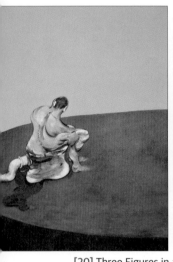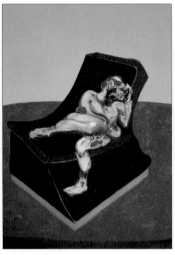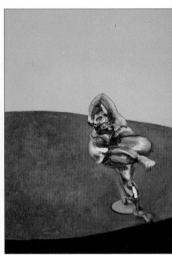

[20] Three Figures in a Room (1964)

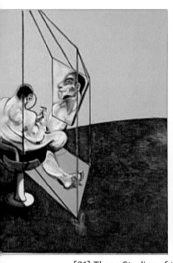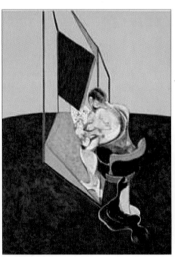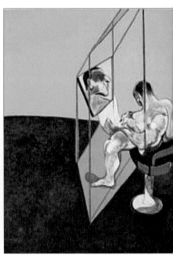

[21] Three Studies of the Male Back (1970)

눈과 손, 그리고 햅틱

수축과 팽창

우리는 증가하는 것을 적극적인 리듬, 감소하는 것을 소극적인 리듬이라고 했다. 그래프화하면 증가하는 것은 위로 올라가는 것이고, 감소하는 것은 아래로 내려오는 것이다. 그러므로 증가와 감소는 수직적인 변용이라 할 수 있다. 베이컨의 그림에서도 적극적인 리듬과 소극적인 리듬은 일차적으로 올라감과 내려옴의 대립이었다. 그 수직적 변용 가운데 수평을 유지하고 있는 것이 증인적 리듬이다. 예컨대 1944년의 '괴물 삼면화', 즉 〈십자가형 아래 형상들을 위한 세 연구〉[17]에서 왼쪽 패널의 머리칼은 아래를 향하고 있고, 오른쪽 패널의 고함치는 입은 위를 향하고 있다. 중앙 패널의 머리는 아래로 내려오고 있지만, 미소 짓고 있는 입은 정확히 수평적이다.

그러나 적극적 리듬과 소극적 리듬의 변용은 올라감과 내려감만 있는 것이 아니다. 팽창과 수축 역시 수직적 변용에 포함시켜야한다. 1970년의 〈인체 연구〉 삼면화[7]에서는 두 신체가 가운데 패널의 초록색 원형 침대 위에 포개 누워 있다. 왼쪽 패널의 신체는 자기 그림자로부터 막 솟아나 일어나고 있는 형태이며, 오른쪽 패널의 신체는 몸이 마구 흘러내려 거의 액체로 변할 지경이다. 솟구침과 흘러내림, 이것이 벌써 팽창과 수축의 대비가 아닌가.

1965년의 〈십자가형〉 삼면화[10]의 중앙 패널에서는 십자가에 못 박힌 고기가 흘러-내려오고 있고, 오른쪽 패널에서는 두 남자가

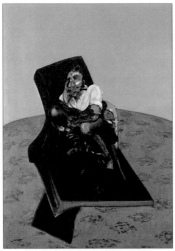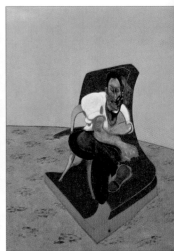

[22] Three Studies for Portrait of Lucian Freud (1966)

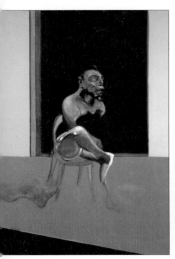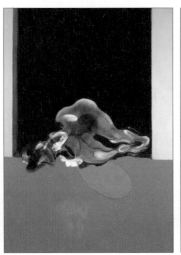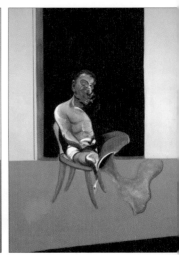

[23] Triptych August 1972 (1972)

눈과 손, 그리고 햅틱

단호한 표정으로 중앙의 십자가형을 바라보고 있다. 1964년의 〈방 안의 세 형상〉[20]에서는 왼쪽의 변기 위에 앉아 있는 남자의 부풀려진 몸매와 오른쪽 패널 걸상 위에 앉아 있는 남자의 찌그러진 몸매가 대비된다. 또 1970년의 〈남자의 등에 관한 세 연구〉[21]는 선과 색을 사용하여 이 대비를 교묘하게 보여 준다. 왼쪽의 넓은 장밋빛 등은 이완되어 있으며 오른쪽의 적색-청색 등은 수축되어 있다. 반면에 중앙의 푸른 등은 안정적 층위에 머물러 있는 것 같다. 이 안정적인 위치의 **형상**이 증인임은 더 말할 것 없다. 왼쪽과 오른쪽 패널의 거울이 투명한 데 반해 중앙 패널의 거울은 검은 천으로 뒤덮여 있는 것이 더욱 증인 기능을 강조하고 있다.

그렇지만 대비가 전혀 다르게 아주 놀랍게 나타날 때가 있다. 1970년 〈삼면화〉[8]의 오른쪽과 왼쪽에 있는 '벗은 자와 입은 자'의 대비가 그것이다. 왼쪽 패널의 남자는 푸른색 정장 양복을 입은 채 운동 기구에 앉아 있고, 그의 그림자까지도 양복과 똑같은 푸른색이다. 그러나 오른쪽 패널에서 역시 운동 기구에 앉아 있는 인물은 벌거벗은 형상이다. 몸의 테두리만이 겨우 푸른색 선이다. 1966년의 〈루치안 프로이트의 초상을 위한 세 연구〉[22]에서는 훨씬 교묘한 대비가 이루어지고 있다. 왼쪽 패널의 **형상**의 머리는 잔뜩 긴장하여 수축해 있고, 오른쪽 패널의 **형상**의 머리는 이완되어 힘없이 처져 있다. 그러나 흰색 셔츠의 입음새는 정반대의 대비를 보여 준다. 왼쪽 **형상**에서 셔츠의 한쪽 어깨가 벗겨져 매우 느슨한 자세를

보이는 반면, 오른쪽 **형상**은 양쪽 어깨에 단정하게 걸쳐 입어 긴장된 자세를 보이고 있다. 벗은 것과 입은 것 역시 증가와 감소의 대비이다. 그러고 보면 들뢰즈가 베이컨에 대해 말하는 증가와 감소는 무슨 거창한 양(量)과 수(數)의 문제가 아니라 극도로 사소한 선택이라는 것을 알 수 있다. 회화적으로 말해 보자면, 색채 혹은 형태가 분명하게 드러나는 것(precision)은 증가의 리듬이고, 간략하게 생략되어(brevity) 있으면 감소의 리듬이다.

증가와 감소의 리듬을 가장 잘 보여 주는 예는 1972년 8월의 〈삼면화〉[23]이다. 중앙 패널에 포개 누워 있는 두 사람 밑으로 분명한 윤곽선의 보랏빛 타원형이 그림자처럼 아래로 드리워 있다. 문제는 왼쪽 패널과 오른쪽 패널의 대비이다. 왼쪽 패널의 형상은 한쪽 가슴과 배 부분이 뭉텅 잘려 나가고 없다. 마치 토르소 조각처럼 속이 텅 빈 채 어깨만이 허공중에 떠 있다. 반면 오른쪽 패널의 동체는 지금 완성되어 가는 중이고 벌써 절반이 더해졌다. 하지만 이 증가와 감소는 다리 부분에서 뒤바뀐다. 왼쪽 패널에서는 한쪽 다리가 벌써 완성되었고 다른 쪽 다리는 그려지고 있는 중이다. 반면에 오른쪽 패널에서는 한쪽 다리가 벌써 절단되었고 다른 쪽은 흘러내리는 중이다. 중앙의 보랏빛 그림자도 그에 상응하여 상태를 바꾼다. 왼쪽 패널의 분홍색 웅덩이가 마치 구겨진 옷처럼 의자에서 흘러내리고 있는 반면, 오른쪽 패널에서는 다리에서부터 흘러내린 액체가 분홍색 웅덩이를 형성하고 있다. 베이컨에게는 신체 절단이나 인공

보철 기구가 색채를 더하거나 빼기 위해 사용되는 유용한 수단이라는 것을 알 수 있다. 리드미컬하다는 점에서 이 그림은 베이컨의 그림 중 가장 음악적인 그림들 가운데 하나이다.

그런데 액체가 유출(discharge)되는 현상은 위에서 내려오는 운동(descent)이기도 하지만 동시에 팽창(dilatation)이고 또 확장(expansion)이기도 하다. 그러니까 위에서 아래로 흘러내린다고 해서 모든 액체의 흘러내림을 일률적으로 하강이라고 단순하게 말할 수는 없다. 1973년 5~6월의 〈삼면화〉[18] 중앙 패널의 검은색 유출은 말 그대로 팽창이다. 변기에 앉아 있는 남자와 세면대에서 토하고 있는 남자는 그 자체가 팽창과 수축을 의미한다. 항문의 국부적 팽창, 목구멍의 국부적 수축, 이런 식으로 말이다.

베이컨에서 추락의 의미

움직임의 방향 중에서 인간의 감정과 행동을 은유하는 가장 적절한 운동은 추락일 것이다. 서양 역사에서 얼마나 많은 철학자와 예술가들이 이 주제를 다루었던가? 베이컨이 십자가형에 관심이 많은 것도 추락의 이미지 때문이었다. 그는 모든 내려오는 것에 강박적인 관심이 있다. 특히 13세기 이탈리아의 화가 치마부에(Cimabue, 1240?~1302?)가 그린 〈십자가형〉은 그를 강렬하게 사로잡았다. 피렌

체의 산타 크로체 교회당에 걸려 있는 이 그림은 고통스러운 얼굴로 십자가에 못 박혀 있는 예수를 그린 것인데, 베이컨의 관심을 끈 것은 고뇌 어린 예수의 얼굴이 아니라 바로 하강의 이미지였다. 그가 보기에 이 그림은 십자가를 기어 내려오고 있는 벌레 같았다. 언젠가 자신도 이처럼 십자가를 구불구불 내려오는 이미지의 그림을 그려 보고 싶다고 실베스터와의 인터뷰에서 말했다. 1962년의 삼면화 〈십자가형을 위한 세 연구〉[6]가 바로 그 결실이다(David Sylvester, *Interviews with Francis Bacon*, New York: Thames and Hudson, 1987, p. 16. 이하, '*Interviews*').

이 그림에는 따뜻한 색감의 노랑과 오렌지색 아플라 속에 피투성이의 충격적인 장면들이 그려져 있다. 왼쪽 패널에는 형체가 뭉개지고 있는 두 남자와 온통 내장이 드러난 두 마리의 짐승(혹은 인간)이 보이고, 중앙 패널에는 줄무늬 침대 위에 얼굴과 몸이 온통 뭉개진 채 사방으로 피를 튕기고 있는 인체가 몸을 쪼그리고 누워 있다. 오른쪽 패널에 이르러서야 비로소 십자가형을 암시할 만한 장면이 나온다. 수직의 초록 선 앞에 인간 혹은 짐승이 온통 내장을 다 드러낸 채 곧추서 있는데, 아직 서 있기는 하지만 허연 살은 이미 마치 액체인 양 아래로 흥건히 흘러내리고 있다.

베이컨의 이미지들은 모두가 내려온다. 살은 뼈로부터 내려오고, 치켜올려진 팔이나 넓적다리로부터 신체가 내려온다. 추락하는 것이 수동적일 것이라는 우리의 통념과는 달리 그의 그림에서 내려오

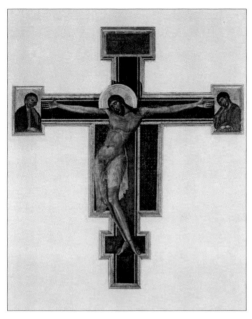

고 가라앉는 것은 모두 능동적인 것들이다. 추락하는 형상은 다름 아닌 적극적인 리듬이다. 추락이 반드시 공간 속에서 밑으로 내려오는 하강을 뜻하는 것은 아니다, 라고 생각하는 것은 들뢰즈도 마찬 가지다. 들뢰즈에게 추락이란 감각의 통과이고, 감각적 층위의 차이를 의미할 뿐이다. 놀이공원 롤러코스터에서 추락에 의해서만 짜릿한 흥분의 강도(強度, intensity)를 느낄 수 있듯이 감각에서의 강도 차이도 추락 속에서만 경험된다. 그래서 인간은 추락하기 위해 분투한다(fight for the fall).

곰브로비치의 다음 구절은 말하자면 추락의 적극적인 힘에 대한 은유이다.

그들의 손은 그들의 머리 위에서 우연히 서로 닿았다. 손이 닿자마자 그들은 급작스럽고 격렬하게 다시 손을 아래로 끌어내렸다. 한동안 둘은 결합된 그들의 손을 주의 깊게 관찰했다. 그리고 느닷없이 그들은 넘어졌다. 누가 누구를 밀쳤는지를 분간하는 것은 불가능했다. 말하자면 그들을 넘어뜨린 것은 바로 그들의 손인 것 같았다. (Witold Gombrowicz, *La Pornographie*, Paris: Julliard, 1967, p. 157)

추락을 열역학적으로 해석해 보면 '가장 낮은 수준으로 평준화되려는 추세'라고 말할 수 있다. 거기서부터 추락을 타락 혹은 불운과 동일시하는 은유가 형성되었다. 그러나 들뢰즈는 추락이 감각적 층위의 차이를 확인해 주는 운동량일 뿐이라고 말한다. 감각은 한 층위에서 다른 층위로 떨어지는 추락을 통해서만 전개된다. 감각적 층위의 차이는 올라감이 아니라 내려감에서 경험된다. 그러니까 추락은 긍정적이고 능동적인 실재이다. 우리는 칸트의 철학에서 추락의 긍정적 실재성을 찾아볼 수 있다.

칸트에 의하면 한 사물이 가진 힘의 정도 즉 강도는 순간적으로 포착되는 힘의 크기(instantaneously apprehended magnitude)이다. 순간적으로 포착된다고는 하지만 실은 우리의 의식이, 비록 무의식적

으로나마, 이 사물의 강도 제로(0)에서부터 지금 현재의 상태에 이르기까지의 무수한 다수성(plurality)을 순차적으로 점검하고 나서야 알 수 있는 결과이다. 그런데 우리는 '많은 데서 적은 데로 가는 것'을 '내려간다'고 생각한다. 그러니까 무수한 다수성을 점검한다는 것은 지금 현재의 상태에서 제로의 상태로 내려간다는 것을 뜻한다. 현재 상태에서 제로의 상태로 순차적으로 내려간다는 것은 0에 근접하기까지 그것을 한없이 부정해 본다는 이야기이다. 하나의 수량을 한없이 부정하여 제로 상태에 접근했을 때에만 우리는 그 사물 전체의 다수성을 표상할 수 있다. 다시 말하면 지금의 강도가 20이라면 그것을 제로의 상태까지 내려가는 것으로 상상해 보고, 그 안에 강도 10도 있고, 강도 12도 있다는 것을 알게 된 후에야 비로소 현재의 강도를 인지하게 된다는 것이다. 이것이 칸트가 『순수이성 비판』에서 전개한 지각(知覺) 이론이다(칸트 학자들은 이것을 '지각의 예료豫料[Anticipations of Perception]' 라고 말한다).

강도가 아니라 크기로 생각해 보면 좀 더 이해가 쉬울 것 같다. 이집트의 기자(Giza) 지역에 있는 쿠푸(Khufu) 왕의 피라미드는 2.5톤에서 15톤에 이르는 돌덩이 230만 개로 이루어진 거대한 구조물로 밑단의 한 변 길이가 230미터이고 높이는 146미터에 이른다. 그거대함을 우리는 물론 단숨에 포착한다. 그러나 그 포착은 실상 우리의 무의식 속에서 밑변 길이 1센티미터부터 230미터에 이르는 수많은 피라미드의 다수성을 순간적으로 합친 후에 가능해진 것이다.

다시 말해 우리는 피라미드의 크기를 콩알만큼 작게 줄여, 거기서부터 거대한 피라미드까지 다시 거슬러 올라가는 과정을 거친 후에야 대(大) 피라미드의 거대함을 인지한다. 피라미드의 크기를 콩알만큼 작게 줄인다는 것은 230미터의 밑변 길이를 1센티미터로 하강시킨다는 의미이다. 이처럼 강도 또는 크기를 확인하기 위해서는 하강이 반드시 필요하다.

우리는 양이 줄어들거나 크기가 작아질 때 모두 내려간다는 비유를 쓴다. 내려간다는 것은 추락(fall)이다. 강도 20에서 제로까지 상상해 본다는 것은 결국 20이라는 큰 숫자에서부터 0이라는 작은 숫자로 내려간다는 뜻이다. 감각도 마찬가지다. 감각의 강도가 0으로 접근해 갈 때, 다시 말해 추락에 의해서만 우리는 감각의 층위의 변화를 느낀다. 따라서 무슨 감각이든 간에 그 감각의 강도적 실재(its intensive reality)는 올라감이 아니라 깊이 내려감(descent in depth)이다. 결국 감각의 가장 내밀한 움직임은 추락이다.

들뢰즈에서 추락이 비참(misery)이나 실패(failure) 혹은 고통(suffering)이라는 개념을 내포하지 않는 이유가 여기에 있다. 들뢰즈와 베이컨이 완전히 일치하는 것도 이런 관점에서이다. 베이컨은 자기 그림 안에 재현된 장면의 폭력성을 자신의 개인사와 연결 지어 해석하려는 사람들의 선정성을 강력하게 경계하면서, 자기 그림의 폭력성은 감각의 폭력일 뿐 그 어떤 외부 세계의 재현과도 상관이 없다고 했다.

결론을 내려 보자. 들뢰즈에 의하면 감각의 추락은 상식적 의미에서의 공간적 추락이 아니다. 오히려 감각에서의 추락은 감각에 생명을 주는 가장 생동적이며 생산적인 요소이다. 감각에서의 추락은 공간적인 추락일 수도 있지만, 동시에 상승이기도 하다. 더군다나 추락은 이완 - 수축 - 감소이기만 한 것이 아니라 팽창 - 흩어짐 - 증가이기도 하다. 한마디로, 발달하며 전개되는 모든 운동이 추락이다. 상식적으로는 발달과 감소가 반대 의미이지만 들뢰즈의 감각의 논리에서는 감소에 의한 발달도 있는 것이다. 더 나아가 추락과 상승은 별개의 것이 아니다. 그러니까 우리의 상식과는 달리 추락은, 세 개의 리듬 중에서 정확히 적극적인 리듬에 자리매김된다. 베이컨의 그림에서 어떤 것이 추락에 해당하는가를 확인하면 적극적인 리듬도 결정될 것이다.

흘러내리는 살

베이컨의 그림에서 아플라와 **형상**은 색채 처리에서도 확연히 구분된다. 아플라가 고르게 칠해진 순수한 색조라면 형상은 다색(多色)의 끊어진 색조이다. 단순히 끊어진 색조일 뿐만 아니라 색채가 마구 흘러내리기까지 한다. 이 끊음 색조들은 차라리 **형상**의 살[肉] 그 자체다. 그러니까 색이 흘러내린다는 것은 살이 흘러내리는 것과 같다. 베이컨의 그림에서는 살도 추락하는 것이다.

[24] Miss Muriel Belcher (1959)

눈과 손, 그리고 햅틱

인체의 색은 주로 파랑과 빨강이다. 삼면화 〈남자의 등에 관한 세 연구〉(1970)[21]에서 남자의 등은 얼룩덜룩한 푸른색 혹은 붉은색이고, 〈미스 뮤리엘 벨처〉(1959)[24]에서는 초록의 아플라를 배경으로 벨처 양의 얼굴이 거칠게 빨강과 푸르스름한 색으로 칠해져 있다. 이처럼 베이컨의 머리 초상화들은 주로 파랑-빨강의 지배적인 색조에 특히 황토색이 추가된다. 삼면화 〈조지 다이어의 초상을 위한 세 연구(엷은 배경)〉(1964)는 붉은색 얼굴에 황토색 스웨터의 배색이 아름답고, 〈자화상을 위한 네 연구〉(1967)[30]에서는 칠흑 같은 검정의 배경 앞에 초록, 빨강, 오렌지, 아이보리 등 다채로운 색깔의 얼굴이 선명하게 드러난다. 게다가 그가 입고 있는 상의는 빨간색이다. 이 강렬한 색의 향연이 소용돌이치며 흘러내리는 얼굴의 괴기스러움을 상쇄한다. **형상**이 끓음 색조인 데 반해 형상의 그림자들은 순수하고 밝은 색조로 처리되었다. 1970년 〈삼면화〉[8]의 아름다운 파란 그림자가 그것이다.

형상을 혼합색조로 처리한 것은 신체(혹은 살)와 고기와의 친화력 때문이다. 베이컨은 대형 마트의 정육 코너를 지나갈 때 고기의 아름다운 색깔에 매료된 적이 있다고 실베스터와의 인터뷰에서 고백한 적이 있다. 그러므로 신체의 끓음 색조는 바로 고기의 색깔이다. 그의 관념 속에서 신체는 인간과 동물이 구분되지 않는 객관적인 영역이다. 베이컨의 신체는 언제나 살 혹은 고기로서의 신체이다. 물론 신체는 뼈도 가지고 있지만 그것은 단지 공간적 구조일 따름

이다. 뼈는 신체의 물질적 구조이고 살은 형상의 신체적인 재료이다. 베이컨의 신체는 모두 살이 더 이상 뼈에 의해 지탱되지 않고, 그리하여 더 이상 살이 뼈를 덮지 않게 되었을 때의 모습이다. 부풀어 오른 물렁물렁한 살들이 한없이 밑으로 흘러내리고, 그래서 뼈는 한층 더 날카롭게 튀어나온다. 누워 있는 형상들은 그의 신체 해석을 가장 잘 보여 주고 있는데, 이것들은 모두 팔이나 허벅지가 위로 곧추서서 뼈의 역할을 하고 있고, 살은 그 뼈로부터 부드럽게 흘러내리고 있는 모습이다.

1968년의 삼면화 〈증인들과 함께 침대에 누워 있는 두 형상〉[14]의 중앙 패널에는 침대에 나란히 옆으로 누워 있는 나체의 두 **형상**이 있다. 마치 싱크로나이즈 수영이라도 하듯 둘이 똑같이 한쪽 팔을 기역 자로 들어 올려 곧추세웠고, 한쪽 다리는 살짝 들어 올려 다른 다리 위에 놓았다. 팔목에서 기역 자로 꺾어진 두 팔뚝은 마치 뼈가 몸 밖으로 튀어나와 있는 것만 같다. 〈피하주사기를 꽂고 누워 있는 형상〉(1963)[36]도 두 다리를 곧추세우고 누워 있는 자세인데, 무릎을 들어 올린 긴장감으로 허벅지와 종아리는 단단한 뼈의 모습을 하고 있다.

장방형의 초록색 시트가 깔린 침대 위에 누워 자고 있는 **형상**은 두 팔을 큰대자로 벌려 한쪽 팔은 허공을 향하고 있고, 무릎은 구부린 상태여서 마치 공중 부양을 하고 있는 자세인데, 심줄이 울퉁불퉁 드러난 팔은 살이라고는 없어 뼈 그 자체라 할 만하다(〈누워 있는

형상〉, 1959). 〈뒤로 기대어 있는 여자〉(1961)도 한쪽 다리는 수직으로 소파 등받이에 걸치고 있고, 다른 다리는 무릎을 구부려 소파 바닥 위에 놓고 있는데, 위로 치켜든 허벅지와 구부린 다리 역시 뼈를 연상시킨다. 연분홍색 아플라 한가운데 얼굴은 완전히 해체된 채 줄무늬 둥근 침대에 역방향으로 걸쳐 있는 〈누워 있는 형상〉(1969)도 곧추세운 다리가 그대로 뼈를 닮았다.

1965년의 삼면화 〈십자가형〉[10]에서는 녹색과 오렌지색의 배경 앞에 뒤로 젖혀진 소파 혹은 등 높은 의자가 십자가의 역할을 하고 있고, 거기 매달려 있는 신체에서 살이 흘러내리고 있다. 중앙 패널의 인체 아랫부분, 동글동글 링들로 감겨진 하얀 뼈만이 마구 흘러내리는 모든 유동성 가운데 더할 수 없이 깨끗하고 단단한 형태를 유지하고 있다.

카프카의 소설 『칼』에는 "척추는 아무것도 모른 채 잠만 자고 있는 사람의 신체 안에 살인자가 쑤셔 넣은 피부 밑의 칼이다"라는 대목이 있는데, 베이컨의 그림에서는 정말로 척추가 살 속에 쑤셔 넣은 칼과도 같다. 그림을 다 그리고 나서 아무렇게나 물감을 뿌리고 보니 뼈가 하나 더 그려지더라고 베이컨은 말한 적이 있다. 흰 얼룩이 하나 더 그려진 것이 아니라 뼈가 하나 더 그려지다니! "정신은 뼈다"라는 헤겔적 명제의 베이컨적 버전인가?

그가 이처럼 뼈에 지대한 관심을 갖게 된 것은 X레이를 통해 인체를 보고 난 후였다. 드가를 좋아하게 된 것도 X레이 사진 때문이

었다. 흔히 드가는 발레리나 그림으로 유명하지만, 미술사적으로 더 높은 평가를 받는 것은 목욕 후의 여인들을 그린 수십여 장의 그림이다. 등을 꼿꼿이 편 채 머리를 숙여 목을 닦거나, 정면으로 무릎을 꿇고 서서 수건으로 배를 문지르거나, 4분의 3 방향으로 돌아서서 왼쪽 팔을 높이 쳐들고 오른쪽 손은 왼쪽 겨드랑이 사이에 넣어 옆구리를 수건으로 문지르거나, 뒤로 돌아서서 목욕 가운을 엉덩이 부분까지 걸치고 있는 등등, 수없이 많은 목욕 후 여인의 자세가 소묘 혹은 유화로 수십 장 남겨져 있다. 일상적인 소재가 주는 따뜻함, 그리고 한 주제를 철저하게 연구하는 구도(求道)적 예술가의 태도가 관람자를 감동시키는 그런 그림들이다. 이 중에서 베이컨이 가장 좋아하는 그림은 〈목욕 후〉(1903)이다. 토막토막 끊긴 척추가 살에서 튀어나오는 것 같고, 그런 만큼 살은 더욱 더 취약하고, 허약하고, 곡예적으로 보인다. 이 이미지가 환기해 주는 것은 인체의 치명성(vulnerability)이다. 드가가 의식했건 아니건 간에 이 그림을 위대하게 만든 것은 바로 이 인체의 치명성 때문이라고 베이컨은 말한다.

베이컨의 그림 중 척추가 적나라하게 드러나는 것은 〈세 형상과 초상화〉(1975)[25]이다. 샛노란 트랙 위에서 두 **형상**이 곡예 하듯 몸을 굴리며 지나가고, 그 앞의 육면체 구조물 위에는 작은 **형상**이 하나 놓여 있다. 이 세 형상 중 유일하게 사람의 얼굴을 하고 공중에 거꾸로 서 있는 왼쪽 **형상**에는 규칙적으로 홈이 파인 척추가 살을 뚫고 나와 등 위에 걸쳐져 있다.

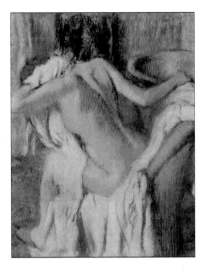

드가, 〈목욕 후〉

　이 무슨 사디즘인가. 뼈들은 살이 무심하게 매달려 곡예를 하는 체조 기구와도 같다. 신체의 운동은 살의 곡예로 이어진다. 살은 아래로 흘러내린다. 흘러내리는 살, 끈적끈적한 유동체(流動體)처럼 흘러내려 용암 같은 형체를 만들어 내는 살, 이 주제를 우리는 어디선가 본 적이 있다. 영화 〈에일리언〉(1979)이다. 끈적끈적한 금속 얼굴의 괴물이 엘렌(시고니 위버 분)을 지그시 응시하고 있고 엘렌은 눈을 내리깐 채 애써 괴물로부터 눈길을 떼려 하고 있는 장면이다. 〈터미네이터 2〉(1991)의 사이보그는 또 어떤가. 사이보그 T-1000은 몸이 완전히 액체 상태로 녹아내렸다가 다시 응집되어 새로운 형상을 이루곤 하였다.

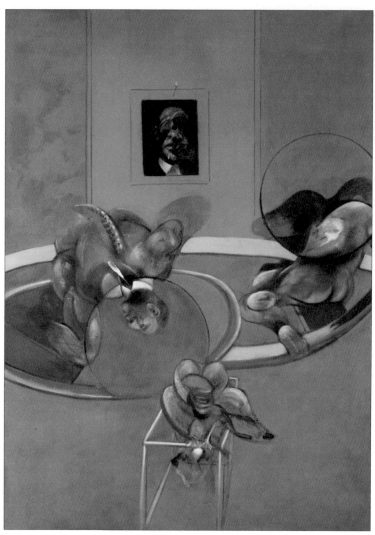

[25] Three Figures and Portrait (1975)

눈과 손, 그리고 햅틱

라캉이 즐겨 인용한 에드거 앨런 포의 『M. 발드마르 사건의 진실』도 액체 상태의 몸을 묘사하고 있다. 죽음 상태에서 최면이 가능한지를 실험하는 주인공 최면술사가 발드마르에게 최면을 걸었고, 최면 때문에 죽지 못하던 발드마르는 최면이 풀리자 마침내 죽는다. 그런데 죽음 직전에 그는 잠깐 깨어나 "나는 죽었네!"라는 불가능한 진술을 한다. 그리고 찰나보다 더 빠른 시간 안에 그의 몸은 움츠러들고 부스러져 완전히 사라져 버렸다. 모든 사람들이 지켜보는 가운데 침대 위에는 거의 액체가 된 역겨운 부패물만이 남아 누워 있었다. 라캉은 발드마르의 에피소드를 순수하고 형체 없는 끈적끈적한 주이상스(jouissance, 향유)의 은유로 사용하였다.

03

다이어그램
Diagram

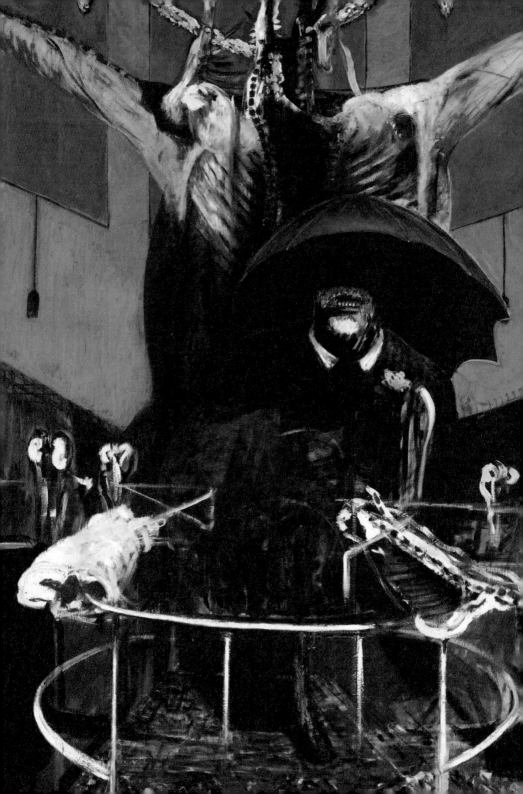

다이어그램의 정치적 의미

도식, 도해, 도표 등으로 번역되는 다이어그램은 하나의 정보를 일목요연하게 정리하여 효과적으로 전달하기 위해 기하학적 도형이나 상징적 그림을 사용하는 그래픽 이미지이다. 영화관의 좌석 배치도나 지하철 노선도도 다이어그램이고, 컴퓨터를 통한 통합 전력 시스템인 스마트 그리드도 다이어그램이며, 인체 해부도나 고대 선박의 부분 그림 같은 개념도도 다이어그램이다. 통계 수치를 일목요연하게 보여 주는 그래프 역시 다이어그램이다.

　한 일간지 기자의 칼럼(최원석, 조선일보 2014. 9. 26)이 흥미로웠다. 어느 순댓국집에 플라스틱 카드가 가득 담긴 상자 두 개가 각기 홀과 주방 옆 선반에 놓여 있는데, 종업원이 주문 받은 음식 개수만큼의 카드를 주방 쪽 상자에 넣으면 주방에서 이 숫자만큼 음식을 조리해 내고 카드를 다시 홀 쪽 상자에 옮겨 넣는다는 것이다. 카드는 파랑, 빨강, 하양의 세 가지 색깔로, 각각 순대탕, 순댓국, 내장탕을 의미한다고 했다. 표지 하나만으로 종업원들이 일목요연하게 일의 흐름을 공유하고 통제하는 이 효율성과 시각화가 다름 아닌 다이어그램의 기능이다. 원래 다이어그램은 2차원 평면의 그래프였지만, 푸코에 의해 권력의 지배 원리로까지 격상된 다이어그램은 반드시 평면적 도표만이 아니라 손으로 만질 수 있는 순댓국집의 플라스틱 칩일 수도 있다.

[26] Painting 1946 (1946)

다이어그램은 또, 거대하게 하늘로 치솟은 건축물일 수도 있다. 푸코가 『감시와 처벌』(1975)에서 제시한 팬옵티콘(panopticon)이 그것이다. 라틴어 'pan'은 all 혹은 universal의 의미이고 'opticon'은 시각 혹은 광학을 의미하므로, 팬옵티콘은 '모든 것이 한눈에 보인다'는 의미이다. 18세기 영국의 공리주의 철학자 제러미 벤담이 자신이 설계한 감옥에 붙인 이름이다. 실제로 실현되지는 않았지만, 이 건물은 반지 모양의 6층짜리 원형 건물 한중앙에 3층짜리 망루가 들어선 겹건물 형태이다. 방 하나 깊이의 바깥쪽 원형 건물은 칸칸이 나뉘어 수많은 독방을 이루고 있고, 방마다 죄수 한 명씩이 수용되어 있다. 독방은 안마당 쪽과 외벽 쪽에 창문이 하나씩 있다. 양쪽 문은 모두 쇠창살로 되어 있어 빛이 통과한다. 그러므로 중앙 망루에서 간수가 몸만 한 바퀴 돌리면 수십 개 독방의 내부가 한눈에 내려다보인다. 반면 중앙의 감시탑에는 발이 쳐져 있어, 안에서는 밖을 내다볼 수 있지만 밖에서는 안을 들여다볼 수 없다. 망루에 서 있는 간수가 자신의 몸을 노출시키지 않은 채 모든 죄수들을 한눈에 볼 수 있는 장치이다. 죄수들은 자신들을 감시하는 사람이 실제로 망루에 있는지 어쩐지를 확인할 수가 없으므로, 간수는 있으나 없으나 똑같은 효과를 낸다. 가히 '최소의 비용으로 최대의 효용을' 내는 감시 장치이다. 이것을 보기로 푸코는 권력이란 도처에 있어야 하나 확인될 필요는 없다는 이론을 제시했다(박정자, 『시선은 권력이다』, 기파랑, 2008).

정치사상가의 작업으로는 다소 엉뚱하여, 건축사적 의미 외에는

완전히 잊혀졌던 이 건축 개념을 거의 200년 만에 되살려 낸 것이 푸코다. 그는 18~19세기 이후 이 건축물의 개념이 작업장, 병영, 학교, 병원 등의 공간을 구성하는 원리가 되었고 더 나아가 사회 전체의 권력을 작동시키는, 눈에 보이지 않는 기계가 되었다고 말했다. 다시 말하면 팬옵티콘은 권력의 기능을 최대화하는 메커니즘의 도표인 것이다. 하기는 창시자인 벤담에서부터 이 말은 단순히 건축물의 명칭만은 아니었다. 그는 "이 감옥의 본질적인 장점을 한 단어로 표현하기 위해 여기에 팬옵티콘이라는 이름을 붙이겠다"고 자신의 논문 서두에서 분명히 밝히고 있다. 그러므로 팬옵티콘은 어떤 개념의 명칭이지, 특정 건물을 지칭하는 이름은 아니다. 푸코는 이 명칭에 다시 다이어그램이라는 상위의 유(類)개념을 붙여 주었다. 그러니까 다이어그램은 사회 전체의 내재적 원인과 힘들 사이의 관계를 총체적으로 보여 주는 추상적인 도표이고, 팬옵티콘은 이 다이어그램을 구성하는 여러 도표 중의 하나일 것이다.

들뢰즈가 다이어그램이라는 말에 관심을 갖게 된 것도 푸코를 읽고서부터였다. 그는 푸코에 대한 연구서 『푸코』(Gilles Deleuze, *Foucault*, 1986, tr. and ed. by Sean Hand, University of Minnesota Press, 1988)에서 다이어그램을 푸코 권력 이론의 핵심 개념으로 보았다. 역사 해석을 아카이브(archive, 기록보관소)에서 다이어그램으로 전환할 때 진정한 근대의 인식이 시작되었다는 것이 들뢰즈의 생각이다. 소소하고 하찮은 도표인 다이어그램이 어떻게 아카이브의 반대말이 될 수 있으며, 또 한 사회의 지배 원리가 될 수 있다는 말인가?

프랑스 대혁명 이전까지 인식의 기관들은 각기 그들의 전문 분야와 관련된 세계의 현상을 기록하고 보관했다. 역사학자들은 왕의 계보학을 썼고, 생물학자들은 동물과 식물을 분류했으며, 언어학자들은 문법을 정리했다. 모든 지식은 도서관이라는 건축물 안에 가시적으로 분류되어 있었다. 그러므로 모든 권력이 과거의 기록인 책에서 나왔고, 책을 보관하고 있는 도서관에서 나왔다. "전하, 아니 되옵니다!"라고 왕에게 간언하는 신하들의 논리적 근거는 모두 고전 속에 있었고, 일반 백성들에게 부과되는 예의범절의 기원도 모두 과거의 책 속에 있었다. 이성계를 그린 사극에, "변방의 일개 무장이 『대학연의(大學衍義)』를 읽고 있다면 그는 역심(逆心)을 품은 게 틀림없다"라는 말이 나온다. 실록에 보면 태조가 잠저(潛邸)에 있을 때 나중에 개국공신이 될 조준이 바로 이 책을 권하며 "이것을 읽으면 가히 나라를 만들 수 있다(讀此, 可以爲國)"라고 말한 것으로 되어 있다(『태종실록』, 5년[1405], 조준 졸기卒記). 책 한 권을 읽어 역성(易姓)혁명과 국가 경영이 가능해진다니, 이처럼 권력의 지배 원리를 가르쳐 주는 책들이 도서관에 보관되어 있었으므로 왕조 시대의 사회를 지탱하는 힘은 바로 아카이브였다.

　　그러나 어느 때부터인가 한 사회를 움직이는 힘의 원리는 더 이상 기록보관소에 있지 않게 되었다. 근대의 시작인 것이다. 푸코는 근대 사회에 알게 모르게 스며들어 있던 팬옵티즘(panoptism)의 방식이 근대적 권력의 숨은 동인이라는 것을 밝혀냈다. 『감시와 처벌』에는

눈과 손, 그리고 햅틱

병영의 설계도와 배치도, 글씨 교본, 학생들의 책상 배치도, 감옥 설계도, 감옥 시간표 등 수많은 다이어그램들이 제시되어 있다. 하지만 '아카이브를 대체하여 지배 원리로 떠오른 다이어그램'이라고 할 때의 다이어그램은 단순히 글자 그대로의 도표를 뜻하는 것은 아니다. 그것은 눈에 보이지 않는 추상적인 거대한 도표로, 마치 온 영토의 면적을 다 덮을 수 있는 지도처럼 광활하고 세밀하게 사회 전체를 뒤덮고 있는 일종의 추상적인 기계이다. 이것이 푸코가 또는 들뢰즈가 다이어그램에 덧붙인 2차적 의미이다.

그렇다면 모든 사회가 고유의 다이어그램을 갖고 있다는 이야기가 된다. 푸코는 근대 권력을 묘사하기 위해 다이어그램이라는 개념을 사용했지만, 실은 역사상 존재했던 사회의 수만큼이나 많은 다이어그램이 있을 것이다. 나폴레옹 시대에는 나폴레옹 시대의 다이어그램이 있었고, 디지털 시대인 오늘날에는 디지털 시대 특유의 다이어그램이 있을 것이다. 들뢰즈는 다이어그램이란 "힘과 강도(強度)의 관계들을 표시한 지도이고, 어떤 장소만 특별한 것이 아니라 모든 장소가 수평적인 기본 네트워크의 지도이며, 매 순간 모든 지점을 통과하는 모든 관계들의 지도"(『푸코』)라고 말했다. 다이어그램의 정의가 수평적 네트워크, 즉 리좀(rhizome)으로 자연스럽게 연결되는 것이 흥미롭다. '힘과 강도의 관계들의 지도'라는 말도 눈길을 끈다. 들뢰즈는 베이컨의 그림을 다이어그램으로 규정했는데, 베이컨이 바로 힘을 그리는 화가였기 때문이다.

퍼스에서 가져온 다이어그램 개념

들뢰즈는 다이어그램을 미국의 기호학자 퍼스(Charles Sanders Peirce, 1839~1914)의 이론에서 가져왔다. 기호학(semiotics)은 인간이 하는 모든 것을 기호(記號, sign)로 본다. 기호란 '자기 아닌 다른 것을 지시하는 어떤 것(something that stands for another)'이다. 예를 들어 행사장을 알리는 화살표는 화살표로서 자신을 주장하는 게 아니라, 자신이 아닌 저 너머의 행사장을 지시하는 표시이다. 우리 인간의 삶에서 가장 중요한 언어야말로 대표적인 기호이다. 언어는 우리의 머릿속 생각을 나타내는 청각적, 시각적 이미지이기 때문이다. 우리의 몸짓, 제스처, 착용한 의복, 먹는 음식 등도 모두 기호이다. 그 자체를 넘어서서 우리가 누구인지를 지시해 주는 표시이기 때문이다.

퍼스는 세상의 모든 기호를 도상, 지표, 상징으로 나누었다. 우선 도상(icon)은 대상과 형태적 유사 관계가 있는 기호다. 내 자화상과 나의 관계가 도상적 관계이다. 두 번째로 지표(index)는 형태적 유사성은 없지만 대상과 인과 관계를 갖는 기호이다. 연기가 피어오른다는 것은 거기에 불이 있다는 것을 말해 준다. 연기와 불은 유사한 모양이 아니지만 연기가 불을 가리켜 준다는 점에서 이것은 지표적 관계다. 이를 확장하여, 예컨대 사진가 구르스키(Andreas Gursky)의 슈퍼마켓 사진은 자본주의 사회의 황폐를 나타내는 지표적 사진이라고들 한다. 사진 속 슈퍼마켓에 진열된 상품들은 그 자체가 자본주

의와 아무런 유사성이 없지만 대량 생산, 대량 소비라는 자본주의적 상황을 함축하고 있기 때문에 자본주의를 지시하고 있다는 것이다. 세 번째로 상징(symbol)은 기호와 대상체 사이에 형태적 유사성이나 인과 관계가 없지만 한 사회 안에서 관습적으로 통용되는 지시 관계를 뜻한다. 예컨대 '비둘기는 평화의 상징이다' 같은 것이다. 비둘기와 평화는 서로 닮지 않았고, 비둘기가 평화를 가져온다는 인과관계도 물론 없다. 그러나 관습적으로 우리는 비둘기에서 평화를 연상하는 것이다. 이때 비둘기와 평화 사이에는 상징 관계가 있다.

그럼 다이어그램 같은 도표는 도대체 어느 영역에 속하는 것일까? 퍼스는 그것을 우리 정신의 도상이라고 말한다. 우리 머릿속의 비가시적인 관념적 이미지가 가시적 형태로 그려진 것이 다이어그램이라는 것이다. 들뢰즈는 퍼스에게서 다이어그램 이론을 취하기는 했지만 다이어그램이 도상이라는 생각까지 받아들이지는 않았다. 만일 다이어그램이 도상이라면 그것은 단순히 우리의 머릿속 관념들의 '복제' 혹은 그래픽 재현에 불과하게 될 것이다. 그러나 들뢰즈는 다이어그램이 훨씬 더 강력한 창조적 혹은 발생적 기능을 갖고 있다고 말한다. 다이어그램은 전혀 재현의 기능을 갖고 있지 않으며, 완전히 새로운 유형의 현실을 구축하는 추상적 기계라는 것이다.

들뢰즈는 그러니까 다이어그램이라는 하나의 단어를 가지고 권력 현상을 설명하는 데 쓰기도 하고 베이컨의 회화 작업을 설명하는

데 쓰기도 했다. 정치사의 측면에서 모든 사회가 각기 고유의 다이어그램을 갖고 있었듯이, 예술사의 측면에서도 모든 화가들은 각기 자기 고유의 다이어그램을 갖고 있었을 것이다. 예를 들어 반 고흐의 말년의 그림에서 나무와 들판과 하늘을 구불구불 파도치게 만든 가느다란 선들은 바로 그의 다이어그램이었다.

그래프와 다이어그램

베이컨은 비삽화적 그림을 그리기 위해 우연성에 강력하게 의존하였다. 삽화적 그림을 그리려는 의도에서 벗어나, 완전히 우연에 근거하여 아무렇게나 캔버스 위에 선을 긋고 색칠을 했다. 또는 칠해진 색을 문질러 지우기도 했다. 베이컨은 이와 같은 자신의 독특한 그림 그리기 방식을 설명하면서 '그래프'라는 말을 썼다. 그러니까 그래프란 화가가 의도하지 않았는데 우연히 나오는 비자발적인 표시(mark)들이다. 일단 이런 표시들을 만든 후, 화가는 마치 그래프를 검토하듯 그것들을 면밀하게 조사한다. 그리고는 이 그래프 안에 들어 있는 회화적 사실의 가능성을 포착한다.

　초상화의 경우, 단숨에 그려 넣은 입이 바로 그래프다. 이 그래프를 통해 갑자기 입이 얼굴을 가로질러 오른쪽으로 간다. 베이컨은 이것을 "사하라 사막의 외관이 만들어지는 순간"이라고 말했다. 우

산과 고기와 인물이 등장하는 그림에서 길게 늘어뜨려진 입은 머리의 한쪽 끝에서 다른 쪽 끝에 걸쳐 있다. 화가가 머리의 한 부분을 솔, 비, 스펀지, 헝겊으로 문질러서 나온 우연한 결과이다. 이것이 그래프다. 베이컨은 이것을 화폭 위, 구상적 여건 속에 갑자기 들이닥친 일종의 대재난(catastrophe)이라고 말한다.

이처럼 그래프는 화폭 위에 선과 색채를 아무렇게나 긋고 칠하는 행위이다. 화가가 아무 생각 없이 아무렇게나(random) 긋고 칠한, 우연성 그 자체이다. 다시 말하면 비재현적(nonrepresentative)이고, 비삽화적(nonillustrative)이며, 비서사적(nonnarrative)이다. 이렇게 생겨난 선과 색채들은 물론 의미가 없고, 아무것도 재현하지 않는다. 그저 비합리적이고(irrational), 비의지적(involuntary)이며, 돌발적(accidental)이고 자유롭다(free). 아무것도 의미하지 않고, 그 무엇도 재현하지 않으며, 그렇다고 그 자체로 유의미(significant)한 것도 아니다. 한마디로 감각을 나타내는 비(非)의미의(a-signifying) 선과 색들(line-strokes and color-patches)이다. 이것이 그래프다. 화폭은 온통 카오스이고, 거기엔 최소한의 질서 혹은 리듬만이 남는다. 이것이 대재난이다. 베이컨이 그래프에 집착하는 이유는, 사실적인 형태의 그림을 그리면서도 그 형태들로 하여금 사실과는 전혀 다른 어떤 것을 암시하도록 하기 위해서였다. 즉 단순히 삽화적인 재현이 아니라 감각을 열어 보여 주는 그림을 원했기 때문이다. 결국 그래프란 클리셰(상투성)를 해체하고 파괴하는 행위이다.

화폭 위에 재난을 만들어내는 일, 즉 베이컨이 그래프라고 불렀던 것을 들뢰즈는 다이어그램이라고 불렀다. 그러니까 '캔버스 위에 아무렇게나 그어진, 혹은 칠해진 우연적 표시들'이 베이컨에서는 그래프이고 들뢰즈에서는 다이어그램이다. 들뢰즈는 특히 이것들이 손[手]적(的)인 선들(manual traits)이라는 것에 주목했다. 물감을 뿌리거나 헝겊, 비, 솔 혹은 스펀지로 문지르는 작업이 모두 손으로 이루어지기 때문이다. 전통적으로 회화는 눈이 명령하고 손이 그 명령을 따랐는데, 이제 베이컨의 그림에서 손은 마치 독립을 쟁취한 듯하다. 눈은 더 이상 소용이 없고 오로지 손적인 표시들만 남았으니 말이다. 이 표시들은 회화를 아예 광학적 원리로부터 분리시킨다. 회화를 지배했던 광학적 원리 때문에 전통적인 회화는 근원적으로 구상적일 수밖에 없었다. 그러나 손은 눈에 대한 예속 관계를 떨쳐 버리고 캔버스 위를 자유롭게 마구 달려 모든 구상적 그림들을 지워 버렸다. 그렇게 해서 화면 위에 떠오른 것이 다이어그램이다.

우리는 여러 화가들의 다이어그램을 차별화할 수 있을 뿐만 아니라 한 화가의 다이어그램이 언제 시작되었는지도 알 수 있다. 다이어그램은 일종의 혼돈(chaos)이며 대재난이지만, 그러나 또한 질서 혹은 리듬의 시작이기도 하다. 그것은 구상적인 관점에서 혼돈일 뿐 새로운 회화의 관점에서 보면 리듬의 싹이다. 이러한 혼돈-싹의 경험을 해 보지 않은 화가는 없을 것이다. 화가들이 서로 다르게 되는 이유는 그들이 이 비구상적인 혼란을 해결하는 방식의 차이 때문이

다. 예를 들어 반 고흐의 다이어그램은 1888년부터 점점 강렬해지면서, 땅을 들었다 놓았다 하고, 나무들을 비틀고, 하늘의 맥을 이루는, 곧거나 구부러진 가느다란 선들의 총체이다. 세잔에게는 '심연(abyss)' 혹은 '대재난'이었고, 파울 클레에게는 '혼돈' 혹은 '회색 소실점'이었다. 앙리 말디네(Henri Maldiney)는 이런 관점에서 세잔과 클레를 비교하였다(*Regard Parole Espace*, L'âge d'homme, 2012). 들뢰즈는 다이어그램이 "닫혀 있던 감각의 문을 활짝 열어젖힌다(it unlocks areas of sensation)"고 말한다. 이 혼돈 속에서 화가는 아무것도 보지 못하고 그냥 침몰할 위험도 있다. 그것이 다름 아닌 추상과 추상표현주의라는 것이 베이컨과 들뢰즈의 일치되는 생각이다.

대재난 catastrophe

베이컨적 용어에서 대재난이란 회화를 구상에서 벗어나게 하기 위해 과격한 손놀림으로 형태들을 마구 뭉개 버리는 기법이다. 들뢰즈는 모든 예술 가운데 회화만이 히스테리컬하게 대재난을 자신의 창작 과정에 도입하여 그것을 고도의 미학적 전략으로 삼는다고 했다. 하기는 문학이나 음악이 자기 매체 본연의 질서를 흐트러뜨린다면 그 존재 자체가 성립되지 않을 것이다. 문맥이나 문법에 상관없이 문자들을 마구 해체하여 재배치한다면 아무것도 전달되는 것이

없어 더 이상 문학이라 할 수 없고, 소리들을 아무렇게나 조합하면 더 이상 음악이라 할 수 없기 때문이다. 초현실주의 문학이나 무조(無調)음악 같은 실험이 있기는 했지만 어디까지나 실험에 그칠 수밖에 없었던 것은 이와 같은 언어나 음(音)의 특성 때문이었을 것이다.

대재난의 전략을 사용한 것은 물론 베이컨이 처음은 아니다. 가까이는 잭슨 폴록 등의 추상표현주의가 있고, 좀 더 멀리는 17세기의 벨라스케스가 있다. 엘리 포르(Elie Faure)는 '대상들의 사이를 그리기 위해' 더 이상 대상들을 곧이곧대로 그리지만은 않은 위대한 화가들 중 벨라스케스가 있다고 말했다(*History of Art*, tr. Walter Pach, vol. 4, 1924). 벨라스케스가 단순히 재현의 화가만은 아니라는 이야기이다. 19세기 낭만주의 화가 터너(Turner)야말로 실제적 의미에서나 은유적 의미에서나 대재난의 화가였다. 자연의 폭발적인 힘을 자유자재로 화면 가득히 펼쳐 놓은 그는 흔히 자연적 숭고 미학을 대표하는 낭만주의 화가로 알려져 있지만, 베이컨적 대재난의 관점에서도 새롭게 재조명되어야 할 화가이다.

벨라스케스나 터너 같은 화가들의 개별적인 시도는 있었지만 구상의 파괴가 한 시대의 트렌드를 형성한 것은 추상화가 처음이었다. 구상의 파괴라는 점에서 추상화와 추상표현주의는 비슷하지만, 그러나 추상화에는 대재난과 같은 혼란이 없다는 점에서 두 사조는 전혀 다르다. 칸딘스키의 그림에는 기하학적 추상적 선들 옆에 윤곽 없는 노마드적 색채들이 있고, 몬드리안의 그림에서는 두께가 고르

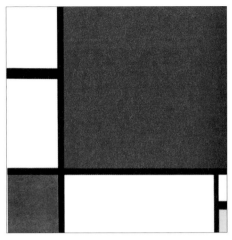

몬드리안,
〈빨강, 파랑, 노랑의 구성〉

지 않은 사각형의 두 변이 잠재적 대각선을 열고 있다. 특히 순수하게 기하학적 형태만을 사용함으로써 구상적인 것과 완전히 결별한 몬드리안의 회화는 매우 흥미롭다. 가구나 패션 또는 모든 도표에서 그에 대한 오마주가 이루어지는 것을 보면 현대인의 시각적 환경에 끼친 그의 공로가 얼마나 큰지를 짐작할 수 있다.

추상화

몬드리안의 추상적인 형태들은 순수하게 시각적 공간이라고 일컬어진다. 그림은 당연히 눈으로 보는 것이고, 따라서 미술을 시각예술이

라고 부르는데, 특별히 몬드리안의 그림을 시각적 회화라고 부르는 이유는 무엇인가? 첫째로 거기에는 촉각적인 요소가 없고, 둘째로는 손[手]적인 요소가 없기 때문이다. 우리는 손으로 만지는 감촉을 촉각이라고 한다. 그런데 들뢰즈는 손과 촉각을 구분한다.

촉각적인 요소가 없다는 것은 원근법이 없고, 재현이 없다는 의미이다. 원근법에 근거했던 과거의 전통 회화는 깊이와 볼륨감이 있어서 마치 현실 속의 사물들을 손으로 만지는 듯한 촉각성을 갖고 있었다. 비너스 여신의 풍만한 몸매는 손으로 포근하게 만져질 듯하고, 테이블 위의 과일들은 당장 즙이 떨어질 듯 촉촉한 느낌이었다. 그러나 몬드리안의 추상화에는 2차원의 기하학적 형태들만이 있을 뿐, 손으로 만져질 듯한 촉각성은 전혀 없다. 우리는 거기서 고전적 재현의 촉각적인 터치를 더 이상 느끼지 못한다. 화가 자신이 일체의 촉지적(觸知的) 참조물을 제거한 채 순수하게 시각적인 공간만을 생산하였기 때문이다.

손적인 요소가 없다는 것은 눈과 손의 관계에서 눈이 절대적 우위를 차지하고 있다는 이야기이다. 추상화는 눈이 절대적인 우위를 차지하고 있는 시각적(눈[眼]적)인 그림이다. 물론 모든 그림이 다 손으로 그려진 그림이니까, 추상화도 엄밀하게 손으로 그려진 그림이기는 하다. 그런데도 추상화를 시각적인 그림이라고들 한다. 알베르티의 회화론에서 알 수 있듯이 원근법적 회화는 화가의 눈과 대상을 잇는 피라미드적 시각장(視覺場)의 한 단면이다. 여기서 화가의 눈은

가장 중요한 일차적 요소이고, 회화를 가능하게 하는 출발점이다. 눈이 본 대상을 눈이 시키는 대로 손이 캔버스 위에 그려 놓은 것이 원근법적 그림이다. 여기서는 눈이 손에게 명령을 내리는 임무를 갖고 있었다. 눈이 먼저 보고 손에 명령을 내렸다. 눈은 이성적이고 손은 충동적이다. 이성적 눈이 손을 통제하여 화폭 속의 모든 것이 조화롭게 균형을 잡았다. 전통적 회화가 구상적이었던 것은 이와 같은 광학 체계 덕분이었다. 그러므로 과거의 원근법적 회화는 촉각적이면서 동시에 시각적인 그림이었다. 즉 눈적인 회화이면서 동시에 손적인 회화였다. 그러나 추상화는 이와 같은 눈과 손의 관계를 아예 단절시키고, 눈적인 부분만 남긴 채 손적인 부분은 제거해 버렸다. 추상화가 본질적으로 눈적(optical)인 것이다, 라고 말해지는 이유가 그것이다. 결국 촉각적인 요소가 없고 손적인 요소가 없다는 것은 원근법적 재현이 없다는 것과 똑같은 이야기가 된다.

몬드리안의 기하학적 형태들이 수학 교과서의 도형과 구별되는 유일한 요소는 거기에 가해진 화가의 긴장뿐인데, 그 긴장 역시 순전히 시각적인 것을 내면화한 손의 운동이다. 더 엄밀히 말하면 손이 아니라 손가락의 운동인 것이다. 몬드리안의 작품 앞에서 "와! 손으로 그린 게 아니라 자로 대고 그린 것 같군"이라고 말하는 관람객이 있다면 그는 몬드리안 추상화의 '눈적'인 성질을 정확히 파악한 것이다. 순수하게 수평과 수직으로만 이루어진 그의 회화 공간은 마치 손 없는 미래의 인간을 겨냥하듯 순수하고 내적이며 시각적인 공간

을 복원했다. 이제 손은 고작 우리 내부의 시각적 키보드를 두드리는 손가락으로만 축소되었다.

추상화 역시 손으로 그려진 그림임에는 틀림이 없다. 그러나 그때의 손은 '손가락적(digital)'일 뿐, 손적(manual)인 것은 아니다. 이것이 들뢰즈의 구분이다. 여기서 '손가락적(디지털)'이라는 말이 컴퓨터의 '디지털'을 자연스럽게 연상시킨다. '디지털'의 공통분모가 있어서인지, 그리고 보면 추상화는 컴퓨터처럼 디지털적이고, 이진(二進, binary) 코드이며, 상징성을 띠고 있다. '디지털'은 원래 '손가락(digits)'에서 나왔지만 더 나아가 대립적인 항들을 시각적으로 분류하는 단위이기도 하다. 아주 정교하게 회화적 코드를 만들어 낸 추상화는 컴퓨터의 엄격한 이진 모드와 닮았다. 우연적인 붓놀림의 소산이 아니라, 모든 것이 엄격한 코드 속에 들어 있는, 상징적인 코드(symbolic code)인 것이다. 과연 칸딘스키의 그림에서는 모든 것이 코드이다. 수직의 하얀색은 활동성(activity)의 코드이고, 수평의 검정색은 비활성(inertia)의 코드이다. 또 다른 추상화가 오귀스트 에르뱅(Auguste Herbin)의 〈조형적 알파벳(Plastic alphabet)〉에서는 형태들과 색채들이 한 단어의 글자들에 따라 배치된다. 이처럼 선과 색의 선택을 이진법적으로(binary choice) 하는 것과 베이컨처럼 랜덤하게(random choice) 하는 것은 천양지차가 있다. 굳이 말하자면 다이어그램으로 뒤덮여 혼돈 혹은 대재난을 이루고 있는 베이컨의 회화는 추상화의 디지털적 성격과 대립되는 아날로그적 성격이라 할 수 있다.

추상표현주의

앵포르멜(informel, 非定形) 미술이라고도 불리는 추상표현주의(Abstract Expressionism)는 명칭과 외관에서 얼핏 추상주의의 연장선 상에 있는 듯하다. 그러나 베이컨 또는 들뢰즈의 관점에서는 완전히 서로 대립되는 개념이다. 몬드리안의 눈적인 기하학(optical geometry)이 추상표현주의에서는 손적(manual)인 선으로 대체된다. 여기서는 눈이 손을 따라가기가 힘이 든다. 추상표현주의의 대표적 화가인 잭슨 폴록의 그림에는 심연과 혼돈이 극대화되어 있다. 약간 과장하면 나라만큼이나 큰 지도처럼 다이어그램이 그림 전체에 퍼져 있어서, 그림 전체가 바로 다이어그램이다(나라 전체를 뒤덮는 지도란 보르헤스의 한 문단짜리 짧은 소설 『과학의 정밀성에 대하여』에서 유래한 것으로, 들뢰즈, 보드리야르 등 포스트모던 철학자들이 즐겨 인용하는 일화다. 보드리야르는 현대 사회에서 점점 더 실재와 비슷하게 되다가 결국 실재의 자리를 찬탈하게 되는 이미지를 설명하기 위해 보르헤스의 '나라 전체를 뒤덮는 지도'의 개념을 인용했다).

추상표현주의에서 선(線) 혹은 색칠(a patch of color)은 내부나 외부를 나타내지 않고, 오목함이나 볼록함도 만들지 않으며, 그 어떤 것의 경계도 이루지 않는다. 선과 색칠이 형태의 윤곽선을 형성하지 않을 수도 있다는 것을 발견한 것이 추상표현주의의 위대함이다. 모리스 루이스(Morris Louis)의 얼룩(stain)에는 더 이상 윤곽이 없다. 폴록에 와서는 선긋기와 색칠의 기능이 극단에 이르러, 단순히 형태

가 변형되는 것이 아니라 사실 자체가 해체된다. 그리고 마침내 윤곽과 알갱이밖에는 남겨져 있지 않게 된다. 대재난으로서의 회화인 동시에 다이어그램으로서의 회화이다. 그러고 보면, 선들이 윤곽을 형성하고 있다는 점에서 추상화는 여전히 구상적인 회화였다고 말할 수도 있겠다.

윤곽에서 해방된 이와 같은 선들을 들뢰즈는 보링거(Wilhelm Worringer, 1881~1965)적 의미에서 '고딕적인 선'이라고 말했다. 선이란 원래 한 점에서 다른 점으로 가는 것인데, 여기서는 선들이 쉴 새 없이 방향을 바꾸며 점과 점들 사이를 지나가고 있다. 그리하여 '1보다 더 큰 어떤 힘'에 도달한다. 1보다 더 큰 힘에 도달한다는 것은 0과 1로만 되어 있는 디지털적 코드의 한계를 넘어선다는 이야기이다. 다시 말하면 추상화를 넘어선다는 의미이다. 눈과 손의 관계도 완전히 바뀐다. 폴록의 액션 페인팅에서 고전적인 종속 관계는 전도되어 손이 눈보다 우위에 놓이게 되었다. 추상표현주의를 흔히 올오버(all-over) 미술이라고 말하는데, 이는 화폭 전체를 뒤덮는 패턴만이 아니라 화폭의 한끝에서 다른 끝까지 뒤덮는(all-over) 거대한 손의 힘을 연상시킨다.

'올오버' 회화에서 선들은 프레임의 한쪽 밖에서 시작되어 다른 쪽 밖으로 쫓아가고 있기라도 하듯 화폭 전체를 차지하고 있다. 대칭이니 유기적 중심 같은 것도 완전히 사라져 버렸다. 똑같은 패턴들이 거의 기계적으로 반복되고 있어서 화면 전체가 마치 벽지와도

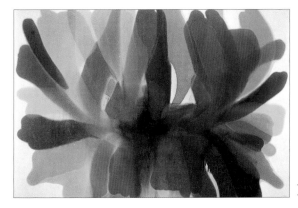

모리스 루이스,
〈Point of tranquility〉

같다. 보링거가 고딕 회화의 선에 대해서 말했던 것처럼, 모든 것이
똑같이 개연성인 세계의 복원이다. 폴록은 캔버스를 바닥에 펼쳐
놓고 그림을 그렸는데, 이것은 구체적으로나 은유적으로나 그야말
로 이젤을 벗어난 그림이다.

이젤 회화의 종말

회화의 역사에서 중세의 제단화가 원근법적 회화로 바뀌는 중요한
계기는 이젤의 사용이었다. 이젤을 사용함으로써 화폭은 마음대로
장소를 이동할 수 있는 가구의 개념이 되었다. 이때부터 화가들은 촉
지적 이미지들을 동원해 그림에 깊이와 윤곽을 주거나, 형태와 배경

을 분리해 보여 줄 수 있었다. 그린버그는 일종의 환유적 표현으로, 이와 같은 3차원적 재현의 그림을 통칭 이젤 회화라고 불렀다. 20세기 이후 모더니즘 회화가 이젤에서 벗어났다고 그가 말했을 때 그것은 더 이상 물리적으로 이젤을 사용하지 않는다는 얘기가 아니라 회화의 목적이 이제는 더 이상 재현이 아니라는 의미이다.

추상화도 추상표현주의도 이젤의 탈피를 선언한다. 그러나 추상화와는 달리 추상표현주의는 시각적인 회화가 아니다. 액션 페인팅이라는 말 그대로 화가는 화폭 주변과 화폭 안에서 '발작적인 춤'을 추고, 손은 눈의 압제에서 해방되어 자기 멋대로 막대기나 스펀지, 걸레 조각 그리고 주사기 등을 사용한다. 화폭은 이젤 위에 걸쳐져 있지도 않고, 바닥에 누워 있다. 화가가 서서 바라보던 시각적 수평선은 완전히 촉각적인 땅바닥으로 전환되었다. 추상표현주의자들은 자신들이 순수하게 시각적인 공간을 해방시켰다고 주장하고 있지만, 그들이 실제로 보여 준 것은 순전히 손적인 공간이었다. 눈으로 보여지지만 사실은 순전히 손으로 만들어진 공간이기 때문이다.

추상표현주의는 회화를 원근법적 재현의 광학적 체계로부터 빼내었다. 원근법적 재현은 눈이 손을 상대적으로 지배하는 회화 기법이었다. 그것은 시각을 위한 촉지적 이미지여서, 시각적이기도 하고 촉지적이기도 했다. 그러나 화가의 손이 스스로 나서서 자신의 예속 관계를 뒤흔들어 떨쳐 내고, 위력적인 광학적 체계를 깨뜨려 버렸다.

폴록, 〈넘버 11〉

이제 추상표현주의는 손적인 그림이 되었다. 화가는 솔, 비, 헝겊 조
각, 혹은 스펀지로 작업하고, 손으로 물감을 뿌린다. 마치 손은 독립
을 쟁취한 것 같다. 전통적 회화에서 손이 눈의 지배를 받았다면, 추
상표현주의에서는 손이 완전히 다른 힘들의 안내를 받는 것만 같다.
화면에 그려지는 표시들은 거의 눈먼, 오로지 손적인 표시들(almost
blind manual marks)일 뿐이다.

　폴록의 회화 작업에서 선긋기와 색칠은 어떤 형태를 만들어 내
기 위한 수단이 아니라 선긋기 그 자체, 색칠하기 그 자체가 된다.
그 결과 단순히 구상적 형태가 변형되는 것이 아니라 회화적 사실
자체가 해체되고, 심연 혹은 혼돈이 극대화된다. 베이컨이 그래프
혹은 사막이라고 불렀던 것, 들뢰즈가 대재난 혹은 다이어그램이라
고 불렀던 것이 캔버스 전체를 뒤덮고 있는 것이다. 다이어그램의

과부하(過負荷)인 것이다.

추상표현주의를 순전히 손적인 그림이라고 말함으로써 들뢰즈는 그린버그(Clement Greenberg, *Art and Culture*, 1961)나 마이클 프리드(Michael Fried, "Trois peintres américains," in *Revue d'Esthétique*, No. 1: Peindre, 1976)의 미술 개념을 완전히 전복한다. 그린버그나 프리드는 추상표현주의를 순수하게 시각적인 것이라고 해석했기 때문이다. 그러나 화폭의 '평면성', 색칠의 '불투과성', 색채의 '동작성' 등으로 지시되는 추상표현주의의 공간을 들뢰즈는 우리의 눈이 난생 처음으로 맞닥뜨린 낯선 힘의 공간이라고 말한다. 그리고 그것은 차라리 눈에 가해진 폭력이라고까지 말한다. 원근법적 회화에 길들여져 있는 우리의 눈은 추상표현주의의 공간 안에서 어떠한 휴식도 발견하지 못하기 때문이라는 것이다.

들뢰즈에 의하면 추상화와 추상표현주의가 똑같이 이젤 회화에서 벗어나 시각적인 것이 되었다 해도 추상화의 시각성은 눈적인 것이고, 추상표현주의의 시각성은 손적인 것이라는 것을 그린버그나 프리드는 간파하지 못했다. 이것이 바로 추상표현주의와 베이컨의 그림이 차별화되는 지점이기도 하다. 추상표현주의에도 다이어그램이 있고 베이컨의 그림에도 다이어그램이 있지만, 추상표현주의는 다이어그램으로만 뒤덮여 있고 **형상**이 완전히 배제된 반면, 베이컨의 그림에는 적당히 통제된 다이어그램이 있고 **형상**이 살아 있다는 점에서 두 회화의 성질은 전혀 다르다.

눈과 손, 그리고 햅틱

베이컨이 택한 제3의 길

그린버그의 지적대로 현대 회화의 가장 특징적인 경향들 중의 하나는 이젤을 버리는 것이었다. 이젤은 프레임 혹은 가장자리를 통해 그림의 한계를 정해 주고, 깊이나 원근법 같은 그림의 내적 구성도 결정해 줌으로써 구상성을 가능하게 해 준 아주 중요한 요소였다. 이젤과 단절하는 방법은 물론 여러 가지가 있다. 몬드리안의 추상에서는 그림이 유기체나 구성이 되기를 멈추고 그저 단순히 자기 표면을 분할하는 역할만 한다. 장식적이라기보다는 차라리 건축적이라 할 수 있다. 그의 그림은 이젤을 떠나 벽화가 되었다. 그러나 폴록과 그 외 일부 화가들이 이젤을 거부하는 방식은 몬드리안과는 전혀 다르다. 몬드리안, 칸딘스키, 클레 등의 그림은 추상화로 분류되고, 폴록, 모리스 , 케네스 놀란드(Kenneth Noland) 등의 그림은 추상표현주의로 분류된다.

추상화와 추상표현주의에 이어 이젤과 단절하는 세 번째 방법이 베이컨의 삼면화적 형식이다. 베이컨에서 삼면화에 적용되는 방식은 한 장짜리 그림에도 적용된다. 한 장짜리 그림들도 어떤 면에서는 항상 삼면화처럼 구성되기 때문이다. 삼면화에서 세 그림의 테두리들은 각기 서로 분리되고 단절되지만 그림 하나하나가 서로 고립되어 있지는 않다. 그것들을 이어 주는 매개체가 **형상**이다. 분할하는 듯하면서 결합하는 이런 방식이 추상 또는 앵포르멜과 차별화되는 베

이컨의 기술적 해결책이다.

중요한 것은, 왜 베이컨이 추상화 또는 추상표현주의 같은 앞의 두 길 중 하나를 택하지 않았는가이다. 우선 그는 추상화에 별다른 매력을 느끼지 못했다. 왜냐하면 추상화는 비(非)자발적 다이어그램의 가능성을 죽이고, 그것을 정신적 시각적 코드로 대체했기 때문이다. 추상화의 코드는 어쩔 수 없이 두뇌적이다. 거기에는 감각, 다시 말해 신경 시스템에서 직접 움직이는 행동이 결여되어 있다. 그러나 베이컨이 가장 중요하게 생각하는 것은 감각이다.

베이컨은 추상표현주의에 대해서도 별로 매력을 느끼지 못했다. 거기서는 다이어그램이 그림 전체를 사로잡고 한없이 증식되어 진짜 '혼란'을 일으키기 때문이다. 막대기, 솔, 비, 헝겊조각, 그리고 제과용 짤주머니 등 액션 페인팅이 사용하는 모든 격렬한 수단들은 고삐가 풀린 채 제멋대로 움직여 그림을 완전히 대재난으로 만들 뿐이다. 이 경우 감각은 충분히 획득되었지만 그것은 되돌이킬 수 없는 혼란 상태가 되어 버린다.

이처럼 다이어그램이 과도하게 증식되는 것에 베이컨은 불쾌감을 느낀다. 다이어그램은 회화 행위의 특정 순간, 화폭의 특정 부분에 얌전히 들어앉아 있어야만 한다고 그는 끊임없이 말한다. 윤곽을 살리는 것보다 베이컨에게 더 중요한 것은 없다. 하나의 선이 아무것도 경계 짓지 않는다 해도 그것은 여전히 하나의 윤곽을 가지고 있어야 했다. 다이어그램은 그림 전체를 갉아먹지 말아야 하고, 공간과

놀란드, 〈Mysteries: Red image〉

시간 속에 한정되어 있어야 한다. 그러려면 다이어그램은 작동은 하되 통제되어야 한다. 격렬한 수단들은 고삐가 풀리지 말아야 하며, 필수적인 대재난은 전체를 다 침몰시키지 말아야 한다. 모든 구상적 여건들도 완전히 사라져 버려서는 안 된다. 특히 새로운 구상, 다시 말해 **형상**은 다이어그램으로부터 빠져나와야 하고, 감각을 명확하고도 분명하게 드러내야 한다. 다이어그램은 회화적 사실의 가능성이지 회화적 사실 그 자체는 아니기 때문이다.

물론 베이컨도 화폭 위에 느닷없이 뭔가를 던지는 것으로 그림을 마치는 일이 비일비재했다. 어떤 삼면화[18] 속에는 변기에 토하고 있는 인물의 어깨 위에 마치 채찍질하듯 던져진 백색 물감이 있는데, 그것은 제일 마지막 순간에 붓에서 떨어진 우연한 얼룩이다.

이처럼 비록 물감을 아무렇게나 던지는 방식으로 그림을 그리기는 하지만 베이컨은 자신의 그림이 위태로운 추상표현주의는 아니라고 말했다. '위태로운'이라는 표현을 통해 그는 추상표현주의에 대한 거부감을 여과 없이 보여 준다.

베이컨도 말레리슈 시절에는 다이어그램을 그림 전체에 사용했다고 할 수 있다. 그림의 표면 전체가 풀과 같은 줄이나 커튼으로 작용하는 다양하고 어두운 얼룩-색채로 줄이 쳐져 있었기 때문이다. 하지만 그때에도 감각의 엄밀함, 형상의 명료함, 윤곽의 엄격함이 선이나 색채 아래에서 계속 움직이고 있었다. 선이나 색채들은 웃거나 고함치는 입들을 지워 버리는 것이 아니라 오히려 거기에 진동과 비국지화(非局地化)의 힘을 주었을 뿐이다. 말레리슈 시기가 지나자 베이컨은 다시 우연스럽게 붓으로 마구 뭉개는 기법, 즉 다이어그램을 특정 지역에만 국한시켰다.

들뢰즈나 베이컨이 보기에 추상화와 추상표현주의는 둘 다 실패했다. 추상화는 구상적 여건과 광학적 방식의 재현에서 벗어나지 못했고, 추상표현주의는 다이어그램의 과부하로 다이어그램 자체가 전혀 작동하지 못하게 되었다. 다이어그램의 작동과 기능은 '암시하기'인데 추상표현주에서는 고삐 풀린 다이어그램이 그림 전체를 사로잡고 한없이 증식되어 혼란을 일으키고 있다. 베이컨도 다이어그램이 너무 증식되는 것을 절대적으로 막아야 한다고 끊임없이 말했었다. 추상화는 시각에 너무 치우친 나머지 실패했고, 추상표현주의

는 손적인 것에 너무 치우친 나머지 실패했다.

그러니까 다이어그램이라는 격렬한 수단들은 고삐가 풀리지 말아야 하며, 회화 행위의 특정 순간, 화폭의 특정 부분에 얌전히 들어앉아 있어야 하고, 그림 전체를 갉아먹지 말아야 하며, 공간과 시간 속에 한정되어 있어야 한다. 거듭 말하면 그림 속에서 다이어그램은 작동은 하되 통제되어야 한다. 베이컨은 다이어그램적 그리기를 흔히 대재난이라고 부르는데, 이 대재난은 필수적이기는 하지만 전체를 다 침몰시켜서는 안 된다. 결국 모든 구상적 여건들이 사라져 버려서는 안 된다는 이야기이다. 정확히 베이컨의 그림에서처럼, 비록 일그러지고 부풀리고 뒤틀렸더라도 사람의 형상이 분명하게 드러나 있어야 한다는 뜻이다. 그래서 베이컨은 추상화처럼 눈적인 길도 아니고 액션 페인팅처럼 손적인 길도 아닌 제3의 길을 택했다.

베이컨의 다이어그램

베이컨은 우선 구상적 형태로부터 출발한다. 이어서 구상적 형태를 뿌옇게 지운다. 다이어그램의 개입이다. 그러면 거기서부터 **형상**이라는 이름의 전혀 다른 성격의 형태가 나온다. 그가 1946년에 그린 〈회화〉[26]를 예로 들어 보자. 처음에 그는 들판에 내려앉는 새를 그릴 생각이었다. 하지만 선을 몇 개 그어 놓고 보니까 그 선들이 갑자

기 독립적으로 '전혀 다른 무엇', 즉 우산 쓴 남자가 되었다. 그의 후기 머리 초상화들에서는 비록 부풀고 일그러지기는 해도 얼굴과 모델과의 유기적인 닮음이 유지되고 있다. 그러나 이 초기 그림에서는 눈, 코, 입 등의 기관 자체가 아예 구분되지 않는다.

처음에 그리려고 했던 새는 화가의 의도 속에만 존재했다. 실제로 그려진 그림 안에서 새는 우산에 자리를 넘겨주고, 인간은 우산 밑에, 고기는 우산 위에 자리 잡고 있다. 여기서 다이어그램은 우산의 층위에 있는 것이 아니라 그보다 훨씬 아래 약간 왼쪽의 뭉개진 영역 속에 있다. 그림의 중심이고, 근접 시점인 이 다이어그램이 사람, 우산, 고기가 중첩되는 일련의 사건들의 근원이다.

화가가 애초에 새를 그릴 의도였다는 말이 우리의 이해를 조금 돕는다. 그림의 여러 부분들이 새와 비슷해 보이기 때문이다. 갈비뼈를 드러낸 채 우산 위에 양팔을 벌리고 있는 고기의 두 팔은 마치 날아오르는 새의 날개 같고, 펼쳐진 검은 우산은 흡사 박쥐 날개 같으며, 검은 우산 그림자 속에 빨려 들어가고 있는 얼굴의 벌어진 입 사이로 가지런히 드러난 이빨들은 새의 부리와도 같다.

마그리트의 거대한 새는 흰 구름 떠 있는 푸른 하늘로 속이 채워졌지만 베이컨의 새는 고기가 되었다. 고기의 팔과 우산 그리고 사람의 입이 모두 합쳐져 미적으로 새와 유사한 하나의 형상이 산출되었다. 그런데 사고 현장 같은 다이어그램이 새라는 최초 의도의 구상적 형태를 흐릿하게 뭉개 버렸다. 그림 안에서 비형태적인 색칠과 선

마그리트, 〈대가족〉

들은 단지 새 비슷함, 동물 비슷함의 기능을 할 뿐이다. 이처럼 다이어그램은 전체 그림 속에 비형태적인 힘들을 끌어들이거나 다시 분배하는 기능을 하고 있다.

　그 결과 하나의 형태에서 다른 형태로의 변화가 일어나고, 원래의 형태를 대체하는 독창적 관계들이 창조된다. 첫 번째 형태는 새라는 구상적 형태였고, 두 번째 형태는 고기 밑에서 우산 쓴 사람이 웃고 있는 기괴한 형태이다. 두 형태 가운데 하나는, 즉 새는 이제 더 이상 존재하지 않고, 다른 하나 즉 고기 밑 우산 쓴 사람은 아직 존재하지 않는다. 이 혼돈스러운 영역에서 다이어그램은 첫 번째 형태

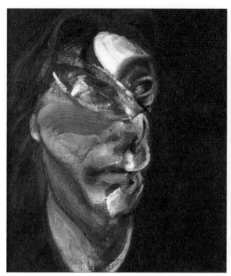

가 가지고 있는 구상을 파괴하고 두 번째 형태가 가지고 있는 구상을 약화시키고 중성화한다. 그리하여 이 둘 사이에 독창적 관계의 형상을 만들어 낸다. 흥건히 젖은 고기, 사람의 얼굴을 덥석 물고 있는 우산, 톱니 모양의 이빨을 드러낸 입 등이 그것이다. 이처럼 다이어그램은 구상을 순수 형상의 힘으로까지 상승시킨다.

〈인체 머리 세 연구〉(1953)[16]나 〈자화상을 위한 세 연구〉(1967), 또는 〈이자벨 로손의 세 연구〉(1965)[27] 같은 머리 초상화들도 다이어그램의 적절한 예이다. 대부분 빨강이나 초록의 얼굴인 이 삼면화들은 처음에는 의도적으로 스케치된 구상적 형태로부터 출발했다.

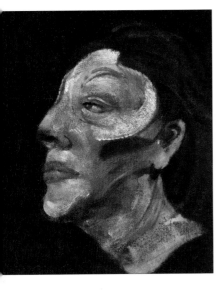

[27]
Three Studies for Portrait of Isabel Rawsthorne
(1965)

그러나 곧 회색 물감을 전체적으로 뿌려 윤곽 하나하나를 문질러 지워 버렸다. 여기서 끊어진 색조(broken tones)가 산출된다. 다시 말하면 고르게 동질적인 순수 색조가 아니라 얼룩진 색조이다. 이 색채들은 광학적인, 다시 말해 눈[眼]적인 색이 아니라 햅틱(haptic)한(눈으로 만지는) 색이다. 손을 뻗어 이자벨 로손의 얼굴을 만지면 거친 질감의 물감이 그냥 묻어날 것 같지 않은가. 여기서부터 전통적 닮음의 관계와 전혀 다른 새로운 관계들이 나온다. 일상적으로 대하는 얼굴들과의 표면적인 닮음이 아니라 훨씬 깊고 비구상적인 닮음이며, 오로지 형상적이기만 한 이미지이다.

문지르고 지워서 표상을 흐릿하게 만드는 행위를 통해, 다시 말해 대상과 일부러 닮지 않게 만드는 방법을 통해 베이컨은 더 진정한 닮음을 만들어 냈다. 그 자신이 이렇게 고백했다.

얼마 전에 특정인의 얼굴을 그리면서 큰 붓으로 물감을 듬뿍 찍어 될 대로 되라고 아무렇게나 칠했는데, 그때 갑자기 뭔가 찰칵 하면서 정확히 내가 기록하고 싶었던 이미지가 나오는 겁니다. 절대로 내 의도에서 나온 것이 아니고, 삽화적 회화와도 아무 상관이 없어요.

캔버스 위에 그려진, 마치 추상화 같은 비자발적인 표시들이 사실을 좀 더 깊이 포착하게 해 준다는 이야기이다.

그 과정을 단계적으로 추적해 보면 다음과 같다. 처음에는 좀 더 삽화적인 방식으로 이미지를 세밀하게 묘사한다. 그러나 결과는 너무나 진부해서 그는 낙담하고 절망한다. 그래서 자신이 뭘 하는지도 모르는 채 그냥 이미지를 마구 파괴해 버린다. 그때 갑자기 자기가 본능적으로 포착하고자 했던 이미지에 아주 근접한 어떤 것이 나타난다. 이렇게 나타난 이자벨 로손이나 조지 다이어 혹은 루치안 프로이트 등의 얼굴은 기괴하지만 그러나 그들의 얼굴을 사실적으로 보여 주는 매끈한 초상보다 훨씬 더 본질에 가깝다. 이것이 다이어그램이다. 그래서 베이컨은 다이어그램을 함정에 비유한다. 더욱더 본질적인 사실을 포획하기 위해 자신이 파 놓은 함정이라는 것이

다. 마치 사냥꾼이 파 놓은 함정 속에 짐승이 빠지듯이 화가가 포착하고 싶은 진정한 사실이 다이어그램이라는 함정 속에 빠져들어, 화가는 자신이 원하는 이미지를 생생하게 사로잡을 수 있다는 것이다.

이를 위해 그는 색채적인 방식만큼이나 선(線)적인 방식을, 선적인 방식만큼이나 거리(distance)의 방식을 고민하고 모색했다. 구상적인 선들을 연장하거나 거기에 선영(線影)을 줌으로써, 다시 말해 그것들 사이에 새로운 거리, 새로운 관계를 도입함으로써 구상적인 선들을 애써 지웠다. 이 새로운 거리 혹은 관계들로부터 구상적이지 않은 닮음이 나오게 된다. "이 그래프(다이어그램)를 통해 갑자기 입이 얼굴을 가로질러 얼굴의 다른 끝으로 가는 것을 볼 수 있을 겁니다"라고 그는 실베스터와 인터뷰에서 말했다(*Interviews*, p. 56).

그러나 다이어그램은 시간과 공간 속에서 특정의 자리를 잡고 있어야지, 화면 전체를 차지해서는 안 된다고 베이컨은 거듭 말한다. 그렇게 되면 화면은 아무것도 구분할 수 없는 회색으로 되거나, 사막보다는 차라리 늪이 될 것이라고 경고한다. 결국 다이어그램은 자신이 재난이지만 스스로 재난이 되어서는 안 되고, 자신이 혼합이지만 스스로 색깔들을 마구 뒤섞어서는(mix) 안 된다는 것이다.

여기서 손적인 작업은 다시 시각적 작업으로 넘어간다. 다이어그램은 손적인 것이지만 그 손적인 작업은 시각적 전체 속에 다시 통합되어야 하기 때문이다. 시각적 전체란 우리가 **회화적 사실**(the pictorial fact)이라고 부르는 매우 특별한 사실인데, '회화적 사실'이란 우리 눈

앞에 있는 물질적 실체로서의 완성된 그림을 말한다. 다이어그램은 이런 회화적 사실의 가능성일 뿐이지 완성된 회화적 실체는 아니다. 그림은 손으로 그리므로, 그림을 그리는 중간 과정은 손적인 작업이다. 그러나 손적인 작업을 통해 완성된 물질적 실체로서의 회화 작품은 시각적이다. 사람들은 시각을 통해 회화를 감상하기 때문이다. 그러나 단순히 시각에만 머물러 있지 않는 것, 시각적 실재를 넘어서는 결과들을 만들어 내는 것, 그것이 바로 다이어그램의 본질이다. 다이어그램은 자신으로부터 뭔가가 나오게 한다. 만일 거기서 아무것도 나오지 않는다면 그것은 실패한 것이다. 그 '뭔가'가 바로 **형상**이다. **형상**은 거기서부터 점진적으로 나오기도 하고, 아니면 급작스럽게 나오기도 한다. 1946년의 〈회화〉[26]에서는 우산으로 변한 새가 단숨에 주어졌고, 동시에 일련의 것들이 점진적으로 구성되었다.

급작스럽건 덧없건 간에 이 이동이야말로 그림 그리는 행위에 있어서 매우 중요한 순간이다. 왜냐하면 회화는 여기서 사실의 가능성으로부터 사실로 넘어가기 때문이다.

미켈란젤로 그리고 로보캅

우리 눈앞에 보이는 완성된 회화 작품으로서의 '회화적 사실(pictorial fact)'은 수많은 필연적 우연성들이 차곡차곡 포개지고 구불구

미켈란젤로, 〈성가족〉

불 얽혀 들어가 만들어 내는 형상이다. 다이어그램이란 이러한 회화적 사실을 만들어 낼 수 있는 가능성일 따름이고, 이 가능성이 현실화할 때 비로소 작품으로서의 회화, 즉 회화적 사실이 존재하게 된다. 미술사에서 **형상** 혹은 회화적 사실이 순수한 상태로 나타난 최초의 사례는 미켈란젤로의 〈성가족〉일 것이라고 베이컨은 생각한다. 그는 아마도 이탈리아의 미술사학자 루치아노 벨로시(Luciano Bellosi, 1936~2011)의 영향을 받은 듯하다. 벨로시는 미켈란젤로가 순수하게 회화적인 혹은 조각적인 사실을 위해 종교적인 서사까지 기꺼이 파괴하였다고 말했다(*Michelangelo: The Painter*, tr. Pearl

Sanders, New York: Grosset and Dunlap, 1971). 어떤 점에서 그러한가? 〈성가족〉에서 개별 형태들은 구상적이고, 인물들 사이의 관계도 서사적이다. 그러나 완성된 그림에서 이 모든 연관성은 단숨에 사라지고, 인물들 사이의 관계는 더 이상 서사적이지 않게 된다. 형태들은 자기 자신의 움직임 외에는 다른 어떤 것도 재현하지 않으며, 오로지 자의적인 요소들과 순수하게 회화적(혹은 조각적)인 관계만 남는다. 베이컨이 고기나 남자의 넓은 등을 즐겨 그렸던 것은 미켈란젤로의 영향이라고 들뢰즈는 생각한다. 미켈란젤로야말로 조형예술의 역사상 가장 육감적인 남자 누드를 그린 화가였기 때문이다. 하기는 베이컨의 남자 누드나 짝짓기 형상들은 미켈란젤로의 엉킨 이미지들을 그대로 연상시킨다.

그러나 베이컨의 근육질 **형상**들의 기원은 미켈란젤로만이 아니라 19세기 영국의 사진작가 마이브리지(Eadweard Muybridge, 1830~1904)이기도 하다. 인체의 움직임을 세밀하게 나눠 찍은 마이브리지의 시리즈 사진은 인체 연구를 위한 아주 중요한 자료가 되었다. 베이컨은 축구 잡지나 권투 잡지들도 즐겨 보았고, 특히 권투선수들의 사진에 매혹되었다. 울퉁불퉁 근육이 나온 그의 **형상**들이 언제나 복서 같은 모습을 하고 있는 것은 그 때문이다. 운동선수만이 아니라 동물의 사진도 즐겨 보았다. 그의 그림 속에서 인간의 움직임이 그대로 동물의 움직임과 연결되는 연유이다. 동물과 인간의 동일성이라는 그의 주제는 정신적인 문제만이 아니었다.

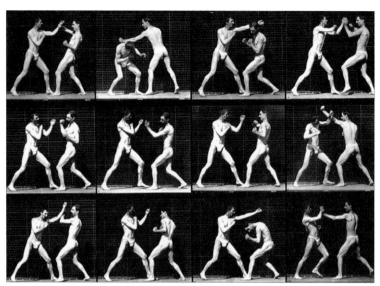

마이브리지의 인체 시리즈 사진들

　　누드가 특정 인물들과 직접 연관이 있느냐는 질문에 베이컨은
"내가 아는 사람들의 몸을 생각하긴 하지만, 그러나 그 몸들 속에
마이브리지의 인체들을 집어넣는다"고 말했다. 머리와 심장만 남
은 인체를 기계 속에 집어넣어 로보트 경찰관을 만든 로보캅적 상
상력이 아닌가. 영화 〈로보캅 2014〉를 직설적으로 연상시키는 발
언이다. 과연 호세 파딜라(Jose Padilha) 감독은 〈로보캅 2014〉에서
베이컨의 그림들을 주요 모티프로 사용한다. 베이컨의 〈오레스테이
아 삼면화〉(1981)[28]가 로봇 제작 회사의 벽면을 장식하고 있다는

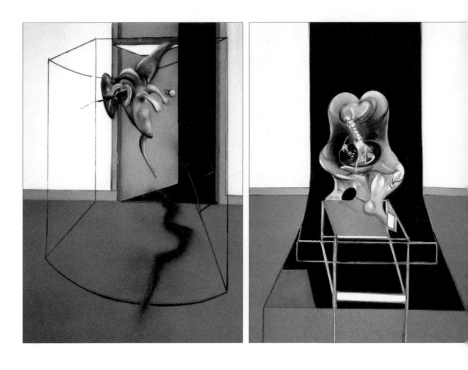

직접적 인용 말고도, 로봇을 제작하는 노튼 박사의 단순하고 직선적인 연구실 내부라든가, 연구실 한가운데 수직으로 기계에 매달려 있는 주인공 머피의 모습은 베이컨 그림의 3D 구현이라 할 만하다. 로봇 수트를 벗은 머피의 몸을 보여 주는 장면도 가히 베이컨적 호러 미학이다. 그의 몸에서 기계를 제거하고 남은 것은 머리와, 박동하는 심장을 뒤덮은 선홍색 폐, 그리고 오른손 한 짝뿐이기 때문이다.

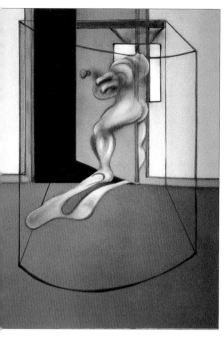

[28]
Triptych inspired by the "Oresteia"
of Aeschylus (1981)

　　기계와 인간의 조합이 만들어 내는 디스토피아적 세계의 음울한 정조(情調)는 기술이 빠르게 발전하는 현대 사회에서 점점 더 큰 울림을 이끌어 내는 보편적 감각인데, 베이컨의 그림은 이 감수성과 절묘하게 들어맞는다. 그의 그림이 갈수록 현대인들의 관심을 끄는 이유 중의 하나가 아닐까 싶다.

기관 없는 신체

베이컨이 **형상**적 관점에서 미켈란젤로에게 관심이 많았다면, 들뢰즈가 특히 〈성가족〉에 주목하는 이유는 '기관 없는 신체'의 관점에서이다. 화폭에는 유기적인 인체들이 재현되어 있지만, 그러나 그 유기체 아래 더 깊은 곳에서 신체가 나타나고 있다. 유기체 아래 깊이 들어 있던 신체는 유기체를 해체하거나 부풀어 오르게 하고, 또는 경련을 일으킨다. 이때 유기체는 어떤 힘들과의 관계 속에 놓인다. 여기서 힘들이란 유기체의 요소들을 들어올리는 내적 힘, 아니면 그것들을 관통하는 외적 힘, 또는 변하지 않는 시간의 영원한 힘이나, 혹은 흘러가는 시간의 힘들이다. 유기체가 곧 신체라고 알고 있는 우리는 유기체 아래 더 깊은 곳에 신체가 있다는 말이 얼핏 이해가 안 간다. 그러나 들뢰즈의 독특한 철학 개념인 '기관 없는 신체'에서 유기체와 신체는 서로 다른 것으로 구분된다.

우리가 체험하는 신체의 한계선은 유기체(有機體, organism)이다. 유기체란 감각기관, 소화기관, … 등등의 모든 기관들의 통합체이다. 그 유기체 너머에는 무엇이 있는가? 들뢰즈는 거기에 '기관(器官) 없는 신체(the body without organs, le corps sans organes)'가 있다고 말한다. 소위 BwO라고 말해지는, 가장 들뢰즈적인 이 용어는 광기와 잔혹극의 작가인 아르토(Antonin Artaud, 1896~1948)에서 차용한 것이다. 1947년 아르토가 쓴 한 라디오 방송극 대본에는 다음과 같은 구절이 있다.

신체는 신체다. 그는 혼자이며 기관들을 필요로 하지 않는다. 신체는 결코 유기체가 아니다. 유기체는 신체의 적이다. ("The Body Is the Body," tr. Roger McKeon, *Anti-Oedipus: From Psychoanalysis to Schizopolitics* [*Semiotext(e)*], vol. 2, No. 3, 1977], pp. 38-39. 프랑스어 원문은 Artaud, *84*, 1948)

들뢰즈는 '기관 없는 신체'를 『의미의 논리(Logique du sens)』(1969)에서 처음으로 썼고, 그 후 가타리(Felix Guattari)와의 공저인 두 권짜리 『자본주의와 정신분열증(Capitalisme et Schizophrénie)』(『앙티오이디푸스Anti-Oedipe』, 1972; 『천 개의 고원Mille plateaux』, 1980)에서 이 단어를 더 확장된 의미로 썼다. 즉 실제적 육체를 가리킨다기보다는 표면의 잘 조직된 전체 밑에 좀 더 깊이 들어 있는 실재를 지시하는 말이 되었다. 그리고 1982년에 나온 『감각의 논리』에서 들뢰즈는 다시 '기관 없는 신체'의 개념으로 프랜시스 베이컨을 설명하고 있다.

기관 없는 신체란 한마디로 신체와 유기체를 분리하는 개념이다. 유기적 표상 이전의 신체 상태를 가장 정확하게 보여 주는 것은 알의 이미지이다. "입도 없다. 혀도 없다. 이빨도 없다. 목구멍도 없다. 식도도 없다. 위도 없다. 배도 없다. 항문도 없다"라는 아르토의 말은 그대로 알과 일치한다. 기관들의 구분을 무시한다는 점에서 버로스 소설의 다음 구절도 기관 없는 신체의 묘사라 할 수 있다.

기관들은 위치건 기능이건 간에 일체의 항구성이 없다. […] 성적 기관들은 거의 도처에서 나타난다. […] 항문은 분출하고 배설하기 위해 열리며 또 닫힌다. […] 유기체 전체가 그 조직과 색을 바꾼다. 이것은 10분의 1초 만에 일어난 동소체적인 변화들이다. (William S. Burroughs, *Naked Lunch*, New York: Grove Press, 1959, p. 9)

들뢰즈의 담론에서 알은 신체와 동의어이고, 신체는 또 감각과 동의어이며, 한편 신체와 유기체는 대립적이다. 알은 유기적이지 않은 생명 전체이다. 유기체는 생명 그 자체가 아니라 생명을 가두고 있는 껍데기일 뿐이다. 알에는 축(軸)과 벡터, 경도(傾度), 영역, 키네틱 운동, 역동적 경향 들이 들어 있다. 강도 높고 강렬한 이 신체 위에 어떤 파장이 통과하는데, 이 파장의 폭에 따라 신체 속에 층위 혹은 문턱의 금이 그어진다. 여기서 파장이란 감각을 말하며, 감각은 진동이다. 따라서 이 신체는 기관을 가진 것이 아니라 경계 혹은 층위들을 가지고 있을 뿐이다.

감각이 유기체를 통해 신체를 접하게 되면 그 감각은 유기적 활동의 한계를 넘어서서 과도하고 발작적인 모습을 띤다. 신경의 파장 혹은 생명의 흥분을 통해 이 감각은 살로 전달된다. 그런 점에서 베이컨과 아르토는 매우 유사하다. 우선 베이컨의 **형상**은 엄밀히 말해 기관 없는 신체이다. 그것은 신체를 위해 유기체를 해체하고, 머리를 위해 얼굴을 해체한 그림이다. 기관 없는 신체는 결국 살과 신

경만 남은 몸이다.

그렇다면 화폭에 보이는 잔인성도 어떤 무서운 것의 재현이 아니라 단지 신체 위에 작용하는 힘들의 행위 혹은 감각일 것이다. 이때 감각(sensation)은 선정성(sensational)이 아니다. 선정성은 인생의 비참을 그리는 사실주의 화가들이 가장 좋아할 소재이다. 이들은 관람객의 감정을 흥분시키기 위해 끊임없이 유기체의 부분들을 그린다. 그러나 베이컨은 기관 없는 신체와, 신체의 강렬한 사실만을 그린다. 베이컨이 화면을 지우거나 솔로 문지르는 것은 유기체적 부분들을 지우기 위해서이다. 지우기 작업을 통해 이 부분들은 감각의 영역 혹은 층위의 상태로 되돌아간다. 베이컨은 자신의 그림을 설명하면서 "사람의 얼굴은 아직 자기 낯을 갖추지 못했다"라고 말했는데, 이것이야말로 유기체를 지워 그 밑에 있는 신체로 되돌아간 상태가 아니겠는가? 베이컨의 **형상**들은 거울 밖에서는 옷을 입고 있는데 거울 속에서는 벌거벗은 모습이다. 유기체 아래에 기관 없는 신체가 있다는 사실의 은유이다.

아르토 이전에 이미 미술사학자 보링거도 유기체와 생명의 대립 관계를 이야기했었다. 그는 고전적 미술이 유기체의 재현인 데 반해 고딕 미술은 비(非)유기체적인 강력한 생명의 재현이라고 했다(*L'Art gothique*, Gallimard, idées/arts, 1967, pp. 61-115). 고전적인 예술은 어떤 대상을 재현한다는 점에서 구상적이었다. 그러나 고딕 회화에서 선들은 그 어떤 형태도 나타내지 않는 물질적인 장식이다. 그것이 비록

기하학적 선들을 구성한다 해도 이 기하학은 플라톤이 말한 소위 본질과 영원에 속하는 기하학이 아니라 '우발적 사건'으로서의 기하학이다. 즉 자르고, 덧붙이고, 투사하고, 교차시켜 만들어 낸 우연한 형태들의 기하학인 것이다. 이 선들은 쉴 새 없이 방향을 바꾸고 끊어지며 깨어지고 비틀리고 감기고 자기 자신 속으로 되돌아오거나 자신의 자연적 한계 너머까지 연장되면서 사라져 버린다. 한마디로 '무질서한 발작'이다. 재현의 밖에서 선을 아무렇게나 연장시키고 정지시키는 자유로운 표시들이다. 새로운 의미에서의 기하학이거나, 혹은 생명적이고 깊은 의미를 가진 장식이다. 여하튼 더 이상 유기적인 것은 아니다. 이 기하학은 아주 높은 정신적 성격을 나타낸다. 왜냐하면 이 기하학을 유기적인 것 밖으로 내몰고 가는 것은 바로 정신적 의지이기 때문이다. 다만 이때의 정신성은 흔히 생각하듯 정신적인 정신성이 아니라 신체의 정신성이다.

들뢰즈가 보링거의 미학에 매혹된 것은 바로 이 대목에서인 듯하다. 들뢰즈의 철학에서 정신은 바로 신체, 즉 기관 없는 신체이기 때문이다. 그래서 그는 베이컨의 첫 직업이 고딕 장식가였다는 사실에 쾌재를 부른다. 마치 고딕과의 연관성이 베이컨 **형상**의 비유기적 성격을 입증해 주기라도 하는 듯이 말이다.

들뢰즈는 별로 주목하지 않은 것 같지만, 살바도르 달리의 달걀 그림에서도 우리는 기관 없는 신체의 이미지를 볼 수 있다. 1974년 카탈루냐 피게레스(Figueres)에 있는 달리연극미술관 옆 옛 성탑 토

달리, 〈나르키소스의 변형〉 　　　　　　달리, 〈접시 없는 접시 위의 달걀들〉

레 고르고트(Torre Gorgot)에서는 달리가 참석한 가운데 개막 축제가 열렸다. 성탑과 연극미술관 꼭대기에 커다란 달걀들이 보였다. 달걀은 달리의 그림에 유난히 자주 등장하는 모티프이다. 아마도 구원자라는 뜻의 그의 이름, 살바도르(Salvador)와 새로운 삶을 뜻하는 달걀에 어떤 심오한 관련이 있는 듯하다. 〈나르키소스의 변형〉이라는 작품을 보면, 고개를 숙인 채 연못에 비친 자신의 모습을 슬프게 바라보는 나르키소스(나르시스)가 왼편에 앉아 있다. 그 옆으로는 나르키소스와 아주 비슷한 형상의 손가락이 있고, 손가락 위에는 부활을 상징하는 달걀이 보인다. 달걀의 껍데기를 깨고 수선화가 활짝 피어올라 와 있다. 타인을 사랑할 수 없었던 외로운 소년 나르키소스의 영혼이 수선화로 다시 태어난 것이다.

〈접시 없는 접시 위의 달걀들〉에서는 접시 위에 달걀 프라이 두 개가 보인다. 그리고 그 위로 달걀 프라이 하나가 실에 묶여 매달려 있다. 달리는 달걀 프라이의 모티프를 엄마 뱃속에 있었던 기억과 연관 짓는다.

내가 엄마 뱃속에 있었을 때 어땠느냐고 묻는다면, 나는 망설임 없이 그곳은 파라다이스였다고 대답할 것이다. 파라다이스는 따뜻했고, 고요했으며, 부드러웠고, 균형이 있었으며, 두터웠고 끈끈했다. 내가 본 가장 화려하고 강력한 이미지는 프라이팬 없이 떠다니는 달걀 프라이였다. 그 이미지는 일생을 두고 환각처럼 나를 따라다녔다. 살면서 혼란이나 흥분 상태를 경험할 때가 있는데 그 저변에는 반드시 달걀 프라이의 환각이 있었다.

수수께끼 같은 이 그림 속의 달걀은 그러니까 엄마의 뱃속과 파라다이스의 시각적 대응물이다. 질서가 생기기 이전의 카오스를 뜻한다는 점에서 달리의 달걀은 들뢰즈의 기관 없는 신체와 아주 많이 닮았다.

04

클리셰
Cliché

상투성과의 싸움: 베이컨과 세잔

클리셰(cliché)란 상투성(常套性) 또는 진부함이다. 들뢰즈에게 이것은 익명의 부유(浮遊)하는 이미지이다. 외부 세계에서 빙빙 돌아다니다가 우리들 속에 침투하여 우리의 내면세계를 구성하는 이미지들이다. 우리는 클리셰에 의해 생각하고 느낀다. 그러므로 클리셰는 심리적인 것이기도 하다. 내가 다른 사람들과 똑같은 느낌이나 생각을 갖고 있다는 것은 타인이 나의 클리셰가 되었다는 뜻이다. 반면에 타인들도 나의 생각을 마치 자기 생각인 양 하고 있으므로 나 또한 타인들의 클리셰이다.

　대중의 견해와 전통적인 관습이 우리의 독자적인 생각의 발생을 방해하는 것처럼, 클리셰는 정확히 이미지의 발생을 방해한다. 클리셰는 우리 내부에서 창조적 이미지가 아예 생겨나지 못하도록 막는 역할을 한다. 들뢰즈가 베이컨의 회화에서 클리셰의 파괴에 큰 관심을 갖는 이유가 바로 그것이다. 들뢰즈의 발생적(genetic) 철학은 새로운 이미지 혹은 사유의 조건을 탐구하는 것이기 때문이다.

　그럼 미술과 클리셰의 관계는 어떠할까? 화가가 그림을 그리려고 캔버스 앞에 서거나 앉았을 때 그 캔버스는 순백의 하얀 공간이 아니고, 화가는 순백색의 처녀지 위에서 작업하는 것이 아니다. 모든 구상적이고 개연적인 여건들이 화폭을 미리 차지하고 있다. 그림을 시작하기 전에 화폭을 가득 채우고 있는 소위 '상투성'들이다.

세잔, 〈사과가 있는 정물(부분)〉

캔버스의 표면은 화가가 단절해야 할 온갖 종류의 상투성들에 의해 이미 완전히 점령되어 있다. 그것은 화가의 머릿속에 들어 있는 구체적 사물들의 이미지일 수도 있고, 화가의 아틀리에 안에 있는 온갖 소품이나 물건들일 수도 있다. 사진, 신문, 영화, 텔레비전도 온갖 상투적 이미지들을 제공하고 있다. 베이컨은 사진에 대해 말하면서, "사진은 어느 개인이 바라본 것을 찍는 것이 아니라 동시대인 전체가 바라보는 것을 찍는 것"이라고 한 적이 있는데, 사진의 상투성을 정확히 지적한 말이다. 이처럼 회화에 선행하여 캔버스를 일차적으로 차지하고 있는 상투적 이미지들은 물질적인 것만이 아니다. 상식적인 지각, 추억, 환상 등 심리적인 상투성들도 있다. 물론 화가의 경험도 그중의 한 부분이다.

대부분의 현대 화가들이 그렇듯이 베이컨도 스케치를 하지 않는다. 그의 예비 작업은 비가시적(非可視的)이고 침묵적이다. 그렇지만 매우 강도 높은 것이어서, 그리는 행위는 이 예비 작업에 비하면 일종의 사후(事後)적인 것으로(hysteresis) 보일 정도이다. 예비 작업 후 본격적으로 그리는 행위가 이어지는데, 그것은 아무렇게나 여기저기에 흔적을 남기고(make random marks), 이어서 그것들을 닦고, 쓸고, 문지르는 행위이다. 무작위로 선을 긋고, 쓸어 내듯 색칠을 한다. 이런 행위들은 이미 화폭 속에, 또는 화가의 머릿속에 잠재적이건 실제적이건 구상적 여건들이 이미 주어져 있다는 전제 하에서 나오는 것이다. 다시 말해 그가 아무렇게나 지우고, 닦고, 쓸고, 문지르는 것

은 화폭 위에 주어진 여건들을 없애기 위해서이다. 들뢰즈는 '쓸어 내기'와 '베어 내기'가 베이컨과 액션 페인팅을 구별 짓는 차이점이 라고 말한다. 들뢰즈는 나중에 영화이론에서도 역시 이 기법의 의 미를 다시 거론했다.

상투성과의 싸움 하면 세잔을 빼놓을 수 없다. 그는 상투성과의 싸움을 가장 극적으로 겪은 화가이다. 화폭 위에는 판에 박힌 것이 언제나-이미(always-already) 있다. 화가가 이 상투성을 변형하고 왜곡 하고 학대하고 온통 갈아 부순다 하여도, 그것은 여전히 너무 지적 인 반응이고 너무 추상적인 반응일 것이다. 여전히 상투성은 재[灰] 로부터 불씨가 다시 살아날 것이고, 화가는 여전히 상투성의 요소 안에 남아 있을 것이며, 그림은 고작해야 패러디를 넘어서지 못할 것 이다. 세잔의 이런 투쟁을 아주 감동적인 글로 남긴 것은 『채털리 부 인의 사랑』의 작가 D. H. 로렌스였다. 그의 사후 유고집에 실려 있는 텍스트를 발췌해 보면 다음과 같다.

40년의 악착같은 투쟁 끝에, 그는 마침내 어떤 사과 하나를 알 수 있었 고 한두 개의 꽃병을 완전히 알 수 있었다. 그가 이룩한 것은 고작 이것 뿐이었다. 그것은 너무 하찮아 보였고(it seems little), 그는 쓸쓸하게 죽 었다. 하지만 중요한 것은 첫 발자국이다. 세잔의 사과는 엄청난 한판 승부(a great deal)였다. 플라톤의 이데아보다 더 중요한. […]

만일 세잔이 자신의 바로크적 상투성을 받아들이는 데 동의하였

더라면 그의 데생은 고전적 규범에서 보아 완벽하게 좋은 것이었을 테고, 어떤 비평가도 거기에 시비를 걸지 못했을 것이다. 하지만 고전주의적 규범으로 볼 때 더없이 훌륭한 데생도, 세잔 자신에게는 아주 형편없는 것으로 보였다. 그것은 상투성일 뿐이다. 그래서 그는 달려들어 그 형태와 내용을 잡아 뜯었다. 난폭하게 마구 다루어진 그림이 기진맥진하여 흉한 모습이 되었을 때, 세잔은 그것을 그대로 놓아 두었다. 우울한 마음으로. 왜냐하면 이것은 여전히 자기가 바라던 것이 아니었기 때문에.

바로 여기에 세잔 그림들의 희극적인 요소가 나타난다. 상투성에 대한 광적인 분노로 그는 이것을 차라리 패러디로 바꿨다. '파샤(Pacha)'와 '여인'이 그런 경우이다. 그는 무언가를 표현하고 싶어 했다. 하지만 **그것을 하기 전에** 히드라의 머리를 가진 상투성에 맞서 싸워야 했다. 그는 결코 이 괴물의 마지막 머리를 잘라 낼 수가 없었다. 이러한 상투성과의 싸움이야말로 그의 회화들 속에서 가장 뚜렷하게 나타나는 것이다. 전투의 흙먼지가 두텁게 피어오르고, 섬광이 사방으로 튀어 나간다. 그의 모방자들이 그렇게도 열심히 베끼고 있는 것은 바로 이 먼지와 섬광들일 뿐이다. [...]

나는 세잔 자신이 욕구하였던 것은 재현이었다고 확신한다. 그는 실재에 충실한 재현(true-to-life representation)을 원했다. 그는 단지 재현이 더욱 더 충실하기를 바랐다. 어느 누가 그것을 사진으로 찍어도, 세잔이 바랐던 것보다 더 충실한 재현을 얻기는 어렵게 될 그런 재현

눈과 손, 그리고 햅틱

말이다. […] 그의 노력에도 불구하고 여인들은 여전히 이미 알려진, 이미 만들어진 판에 박힌 것으로 남아 있었다. 직관적인 앎에 이르기 위해서는 개념의 강박으로부터 벗어나야만 하는데 그는 거기까지는 이르지 못했다.

자기 아내만은 예외였다. 그녀에게서 그는 마침내 사과적인 성질(appleyness)을 느끼는 데에 이를 수 있었다. […] 남자들을 그릴 때는, 흔히 옷과 빳빳한 상의, 두툼한 주름, 모자, 작업복, 커튼 등을 강조함으로써 상투성을 벗어날 수 있었다. […]

때때로 세잔이 상투성에서 완전히 빠져나가 실재적 대상에 대해 전적으로 직관적인 해석을 했던 것은 정물화 속에서이다. […] 그건 누구도 흉내 낼 수 없는 것이다. 그의 모방자들은 그의 그림에서 딱딱한 주름진 식탁보나 사실성이 없는 대상들을 그대로 모사한다. 하지만 그들은 오지그릇이나 사과는 재생하지 않는다. 그럴 능력이 그들에게는 없기 때문이다. 진짜 사과적인 특성은 아무도 모방할 수 없다. 각자는 남과 다른 새로운 특성을 스스로 창조하여야 한다. 세잔과 비슷하게 되는 순간, 그건 아무것도 아닌 것이다(it is nothing). (Lawrence, "Introduction to These Paintings," in *Phoenix: The Posthumous Papers of D. H. Lawrence*, Viking Press, 1972, pp. 569, 576, 579-80).

세잔 이후에도 문제는 여전히 해결되지 않은 채 남아 있다. 우리 주변, 그리고 우리의 머릿속에는 세잔 시대보다 더 많은 온갖 종류

의 이미지들이 가득 들어차 있다. 상투성에 대한 저항마저도 또 다른 상투성을 만들어 내고, 추상미술조차도 여전히 자신의 상투성들을 생산해 낸다.

상투성과 싸우는 일은 그렇게 힘든 일이다. 로렌스가 말했듯이, 하나의 사과와 한두 개의 오지그릇에 성공했다는 것만으로도 이미 아름다운 일이다. 인생 전체가 겨우 풀잎 하나면 충분하다는 것을 알고 있는 일본인들은 아마도 이 말의 의미를 쉽게 이해할 것이다, 라고 들뢰즈는 말한다. 일본의 짧은 전통 시 하이쿠(俳句)를 암시하는 듯한, 뜬금없는 이 구절에서 일본적 감수성에 대한 들뢰즈의 이해와 존경심이 언뜻 내비쳐 보인다.

위대한 화가들은 진정한 데포르마시옹(déformation)을 얻기 위해 상투성을 훼손하거나 학대하거나 패러디하는 것만으로는 충분하지 않음을 안다. 베이컨도 세잔만큼이나 자신에 대해 엄격했다. 세잔과 마찬가지로 상투성이 보이기만 하면 즉각 그림을 망가뜨리고, 포기하고, 쓰레기통에 던져 버렸다. 그는 자기 작품들을 점검하며 스스로 판단을 내린다. '십자가형' 시리즈는 너무 선정적이다. 너무 선정적이어서 제대로 느낄 수가 없다(too sensational to be felt). '투우' 시리즈조차 너무 극적이다. 그럼 '교황' 시리즈는? "나는 벨라스케스의 교황을 기록(do certain records) 하려고, 다시 말해 변형하여 기록(distorted records)하려고 했지만 전혀 성공하지 못했다. 너무나 안타깝다. 벨라스케스의 작품은 너무나 절대적이어서 거기에 더 이상 어

떤 일을 할 수가 없었기 때문이다"라고 베이컨은 인터뷰에서 말했다(*Interviews*, p. 37).

그렇다면 베이컨의 작품에서 베이컨다운 것은 어떤 것일까? 들뢰즈는 몇 점의 머리 그림들, 공중에 떠 있는 삼면화 한두 점, 남자의 넓은 등 정도를 성공작으로 꼽는다. 세잔의 하나의 사과와 한두 개의 물병보다 더 나을 것 없는 빈약한 가짓수라고 말하면서.

우연성

베이컨이 가장 자주 강조한 것은 우연성이다. "우연한 사건(accident)은 내 작품에서 가장 풍요롭고 중요한 양상이다. 내가 뭔가를 했다면 그건 전혀 내가 한 것이 아니라 우연(chance)이 내게 준 것이다"라고 말할 정도이다. 그럼 우연성이란 무엇일까? 그림을 그리는 과정에서 랜덤한 흔적을 여기저기 표시하는 것도 우연이지만, 그림을 그리기 전에 이미 캔버스를 차지하고 있는 전(前)회화적인 상투성도, 화가의 의지가 미치지 못하는 영역이라는 점에서는 역시 우연성이다. 우연성은 그림을 그리기 전에도 있고, 그림을 그리는 중에도 있다. 그러니까 베이컨은 우연성을 두 부분으로 나눈다. 즉 하나는 상투성이라는 이름으로 단죄하고 거부해야만 하는, 회화 이전의 우연성이고, 또 다른 하나는 바람직한 회화 행위에 속하는 것이어서 반드시 받아들

여야만 하는 우연성이다.

회화 행위로서의 우연성은 화가가 자기 의도대로 그림을 그리지 않는다는 얘기다. 색칠을 하는 과정에서 실제로 어떤 그림이 될지 모르는 채 큰 붓으로 물감을 듬뿍 찍어 아무렇게나 칠했는데, 그때 갑자기 뭔가 정확히 자신이 기록하고 싶었던 이미지가 나오더라는 그런 이야기이다. 이와 같은 우연성의 그림이 삽화성의 그림보다 더 실재적인, 다시 말해 그림의 모델과 더 닮은 얼굴이더라고 베이컨은 자주 말했다. 전혀 삽화적 회화가 아닌 이 초상화가 그 어떤 사실적 초상보다 더 모델의 특징을 정확하게 나타내고 있다는 것이다. 마치 그림이 실제 화폭 위에서 스스로 변신을 하는 것 같은 느낌이라고도 했다. 화가의 의도란 화가의 머릿속에 들어 있는 상투성에 다름 아니다. 결국 우연성은 클리셰의 반대말이다.

그럼 베이컨에게 우연은 어떻게 오는가? 처음에는 삽화적인 방식으로 이미지를 세밀하게 묘사하기 시작한다. 그러나 결과가 너무나 진부해서 낙담하고 절망한다. 그래서 자신이 뭘 하는지도 모르는 채 그냥 이미지를 마구 파괴해 버린다. 상투성과의 싸움이다. 그리고 이미지 안에 재빨리 '자유로운 표시들(free marks)'을 해 놓는다. 자신이 그리는 것이 상투성이 되지 않도록 하기 위해, 다시 말해 이미지 안에서 구상이 움트는 것을 방해하기 위해서이다. 이 표시들은 느닷없고(accidental), '우연한 것(by chance)'이다. 그러니까 '우연성(chance)'이란 어떤 일이 일어날 수 있다는 가능성이 아니라 그저 단

지 무턱대고 아무렇게나 선택하고 행동한다는 의미이다. 어떤 결과가 나올지 전혀 모르는 상태에서 붓으로 아무렇게나 표시들을 하고 있다 보면 갑자기 뭔가가 나타난다. 그러면 본능적으로 이것을 움켜잡아 다른 것으로 발전시킨다. 이때 갑자기, 원래 자기가 원했던 이미지에 아주 근접한 어떤 것이 나타난다. 이런 우연성의 색칠 과정을 그는 함정이라고 불렀다. 자기는 이 함정을 통해 사실을 생생하게 사로잡을 수 있었다고 했다.

삽화적인 이미지를 마구 파괴했다는 말에서 알 수 있듯이 베이컨의 작업은 삽화적 이미지를 만드는 일과는 거리가 멀다. 그가 만들어 낸 '자유로운 표시들'은 전혀 재현적인 것이 아니고, 의도적인 것도 아니다. 그것은 순전히 우연한 행위의 결과이다. 화가의 의도와 상관이 없다는 점에서 이 표시들은 손적이다. 눈은 이성적이고 의지적이지만 손은 그렇지 않다. 화가의 손은 이 표시들을 반복적으로 사용한다. 이미지들 사이의 의도된 연관을 깨트리기 위해 헝겊으로 닦아 내고, 붓이나 빗자루로 쓸고 문지르고, 수지(樹脂)나 물감 혹은 그 외 아무거나 마구 뿌린다. 화실 바닥의 먼지까지 쓸어 담아 물감에 덧붙이기도 한다. 그러면 이미지가 자발적으로 자기 자신의 구조 속에서 자라난다. 이때부터 화가의 감각이 작동하기 시작하여, 캔버스 위에 그려진 우연성을 가지고 작업을 하기 시작한다. 이 모든 것에서 나오는 이미지가 의도된 이미지보다 훨씬 더 조직적인 것이라고 그는 말한다.

이런 특별한 그리기 방식이 왜 삽화성보다 더 날카로운 것인지 물론 그는 논리적으로 설명하지 못했다. 그 누가 그것을 설명할 수 있단 말인가? 그의 고도로 발달된 기량이 직관과 연동되어 나온 결과일 거라고 우리는 막연히 생각할 뿐이다.

사진, 추상화, 그리고 제2의 구상

미술의 기능이란 원래 다큐멘터리 작가 혹은 신문기자나 사진가가 어떤 장소나 사건을 기록(recording)하고 보도(reporting)하듯이 당대의 현상을 충실하게 기록하는 것이었다. 벨라스케스나 렘브란트도 자기 주변과 당대의 사회 모습을 충실하게 기록한다는 생각으로 그림을 그렸을 것이다. 특히 베이컨이 좋아했던 벨라스케스를 생각해 보면, 그는 당시의 궁정과 당대 사람들을 충실하게 기록했다. 그의 그림을 보면 17세기 스페인 궁정의 정경이 손에 잡힐 듯 다가온다. 그는 자기가 오로지 당대의 궁정과 사람들을 기록하는 일만 하고 있다고 믿었을 것이다. 그러나 삽화성을 극단으로 추구했던 그의 그림에 놀라운 일이 일어났다. 삽화성을 유지하면서 동시에 인간이 느낄 수 있는 가장 위대하고 심오한 어떤 것을 깊숙이 열어젖혔기 때문이다 (so deeply unlock the greatest and deepest things that man can feel). 이것이 그를 놀랍게도 신비한 화가로 만들어 준다.

전통적으로 기록의 기능을 갖고 있던 회화가 자신의 지위에 크게 불안감을 느낀 것은 사진기의 발명 이후였다. 충실한 재현이라면 사진을 따를 만한 것이 없다. 사진에 압도된 현대 회화에서 구상은 마지막으로 남겨진 초라한 영역처럼 보인다. 대상을 바라보는 우리의 감각 자체가 이미 사진과 동영상에 깊이 물들어 있다. 뭔가를 바라볼 때 우리는 그것을 직접 바라보는 것이 아니라 이미 그것을 찍은 사진이나 동영상의 이미지를 통해 우회적으로 바라본다. 베이컨도 회화보다 사진이 더 흥미롭다고 말했다. 그의 사진 사랑은 유별나서, 초상화를 그릴 때도 실제 인물을 앞에 놓고 그리는 것이 아니라 인물의 사진을 놓고 그렸다. 벨라스케스의 작품을 재해석해 그릴 때도 미술관에 걸린 원화가 아니라 복제 사진을 보고 그렸다. 19세기 영국의 사진작가 마이브리지의 사진들이 그에게 절대적 영향을 끼쳤다는 것은 잘 알려진 사실이다. 인체의 움직임만이 아니라 삼면화 같은 시리즈 그림의 방법 역시 마이브리지의 영향이 크다. 마이브리지는 인체의 움직임을 기록하기 위해 몸의 움직임의 단계를 개별 사진들의 시리즈로 보여 주는 일종의 일람표(directory)를 만들어 낸 사람이다. 그 외에 그레이엄 클라크(Graham Clarke)의 『X선 사진의 자세』라는 책도 인체 묘사의 방법을 알려 주었다는 점에서 그에게 큰 영향을 준 화집이다. 이 책은 X선 사진을 위한 인체의 다양한 자세를 보여 주는 사진들을 수록하고 있었다.

후기인상주의와 모더니즘을 거쳐 20세기에 등장한 추상화는 결

국 사진에게 빼앗긴 회화의 새로운 기능을 찾으려는 모색의 한 과정이었다. 다시 말해 회화를 구상으로부터 떼어 내려는 기도였다. 추상화가들은 전통적 회화가 갖고 있던 모든 삽화성과 기록성을 던져 버렸다. 기록의 기능을 포기하고 형태의 미에만 관심을 가졌으며 단지 형태와 색채의 효과만을 얻으려 했다. 베이컨이 추상화에 깊은 거부감을 갖게 된 것이 바로 이 때문이었다. 그는 추상화를 아주 싫어했다. 그가 생각하기에 회화란 이원성(duality)인데, 추상화는 언제나 단 하나의 층위(on one level)에만 머물러 있다. 이원성이라는 말에서 어쩐지 사르트르의 미학이 연상된다. 사르트르는 물질적 오브제와 미적 오브제의 두 겹이 한데 딱 붙어 있는 이원성이 예술작품의 성질이라고 했다. 그러나 베이컨의 이원성은 조금 다른 이야기이다. 그것은 기록과 미학이라는 두 가지 기능의 이원성이다. 벨라스케스나 렘브란트 같은 전통적 회화가 기록의 기능을 갖고 있었다고 하지만, 그 화가들의 작품에서는 단순한 기록 이상의 높은 미학적 성취가 일어났다. 그들은 단순히 기록을 한다고 믿었지만, 그들의 의도를 넘어서서 사실, 그들은 기록 이상의 것을 했다. 그런 점에서 과거의 화가들은 이중의 역할을 하고 있었다.

과거의 화가들은 삽화적 작업으로 기록의 기능을 수행하였다. 그러나 사진기와 녹음기의 발명 이후 필름, 카메라, 녹음기와 같은 기계적 방법보다 더 기록을 잘하는 방법은 없다. 사실을 기록하는 놀라운 기술적 수단들이 지천으로 널린 이 시대에 화가가 할 수 있

눈과 손, 그리고 햅틱

는 일은 단순한 사실의 기록이 아니라 좀 더 많은 층위의 사실을 기록하는 일일 것이다. 화가는 삽화적 기록 외에 좀 더 기본적이고 근본적인 일을 해야 한다. 베이컨은 그것을 감각의 영역에서 찾았다.

예술작품은 미적 대상이므로 당연히 패턴이나 형태가 아름다워야 한다. 하지만 동시에 화가의 감각을 전달하는 것이어야 한다. 예술가들은 전혀 통제되지 않는 자유분방하고 광범위한 감정의 영역을 갖고 있는데, 그것을 전달하는 것이 예술작품이다. 그런데 베이컨이 보기에 추상화는 화가의 감각을 전달하기에는 너무 약하다. 추상화는 오로지 형태적 미에만 관심을 갖고 있고, 화가의 감각을 전달하는 데에는 아무런 관심이 없기 때문이다. 예술작품이란 미적인 것과 기록적인 것이 한데 합쳐진 이원적 물체인데, 추상화는 기록의 기능은 전혀 없이, 형태와 색채로만 환원된 한 겹짜리의 물체라는 것이다.

그래서 그는 추상화를 높이 평가하지 않았고, 추상화의 길을 피했다. "추상화에는 아무런 리포트가 없어요. 그저 화가의 미학과 그의 얼마 안 되는 감각만 있을 뿐입니다. 그 안에는 긴장이라고는 없어요"(Interviews). 그가 구상을 파기하고 고심 끝에 찾아낸 새로운 길이 바로 형상이었다. 그러나 형상의 길은 말처럼 쉽지 않았다. 그림을 그리기 전에 모든 화가의 머릿속에는 이미 구상적인 것이 들어 있다. 이 최초의 구상을 화가는 완전히 제거할 수 없다. 그것을 완전히 제거하고 선과 색채만을 남겨 둔다면 그것은 추상화가 될 것이다. 베이컨은 최초의 구상적인 요소를 결코 무시하거나 버리지 않았다. 그

림을 그리려고 캔버스 앞에 앉았을 때 머릿속에 떠오르는, 혹은 캔버스 위에 희미하게 나타나는 구상적 이미지를 그는 그대로 사용했다. 그는 이렇게 실토한 적이 있다.

> 그림을 그릴 때, 무언가를 예증하기(illustrate) 위해서가 아니라 순전히 그 모습 그대로만을 그린다고 내가 말했지만, 사실 이 말은 좀 과장이지요. 왜냐하면 근원적으로 비합리적인 표시들을 사용해서 이미지를 만들려고 해도, 뭔가를 예증하는 삽화성이 반드시 거기에 개입하여 머리나 얼굴의 어떤 부분들을 만들어 냅니다. 만일 이런 것들을 무시하면 그림은 단순한 추상화가 되겠지요. (*Interviews*, p. 126)

단순히 자유로운 형태와 색채를 사용하는 추상화의 방식보다는 인생의 어떤 강박관념을 기록하는 것이 더 긴장감 있고, 더 흥미진진하다는 게 베이컨의 생각이다. 그것은 추상화와 다른, 추상화보다 훨씬 직접적이고 감각적인 것이어야 했다.

아무리 삽화성을 제거했다 해도 형상은 아직도 구상적이다. 형상은 여전히 누군가를, 소리 지르는 사람, 웃는 사람, 앉아 있는 사람을 재현한다. 형상은 여전히 무언가를 이야기한다. 그 이야기가 초현실적이건, 머리-우산-고기이건, 울부짖는 고기이건 간에 아무튼 무언가를 여전히 이야기한다. 상투성에 대항해 싸우기 위해 화가는 전략적으로 속임수를 쓰거나 반대편의 코드를 짐짓 반복하기도 한다. 그

것은 각각의 그림에서, 또는 한 그림의 매 순간마다 언제나 다시 시작해야 하는 어려운 작업이다.

비록 입이 돌아가고 살이 부풀어 오르기는 했어도 베이컨의 얼굴들은 어디까지나 인물의 재현이다. 그의 목적은 재현의 회복이었다. 그러나 그 재현은 최초의 구상 그대로는 아니다. 우리가 알고 있는 상식적인 구상화가 제1의 구상이라면, 그의 것은 제2의 구상이다. 상투성이나 개연성의 결과물인 구상이 아니라, 회화적 행위의 결과로서 화가가 획득한 구상이다. 평범하고 진부한 구상이 아니라 재창조된 구상이다. 베이컨은 자신이 마구 비틀어 놓은 이미지야말로 그 어떤 구상보다 더 충실한 재현이라고 생각한다. 로렌스가 말했듯이 베이컨이 제1의 구상이나 사진을 비난한 것은 그것들이 실재에 너무 '충실'해서가 아니라 반대로 충분히 충실하지 않기 때문이다.

여하튼 베이컨의 그림에서 구상은 유지되고 있다. 거울을 보는 남자가 있고, 자전거를 타는 사람도 있으며, 고함지르는 교황[31]이나 침대에 누워 있는 여자도 있다. 그러나 유지되고 있는 구상과 되찾은 구상, 거짓으로 충실한 것과 진짜로 충실한 구상은 전혀 동일한 성격이 아니다. 유지되고 있는 구상, 즉 최초의 구상이 반듯한 얼굴이라면 되찾은 구상은 살이 마구 흘러내려 일그러진 얼굴이다.

개연성의 시각적 총체인 제1의 구상은 손적인 선(線)들에 의해 분해되고 변형되었다. 그리하여 도저히 개연성이 없는 시각적 형상, 다시 말해 제2의 구상이 창조되었다. 자유로운 선들에 의해 재발견

되고 재창조된 구상은 출발시의 구상과 닮지 않게 된다. 이 두 번째 구상을 베이컨은 진짜로 실재에 충실한 구상이라고 한다. 이 구상에 들뢰즈는 **형상**이라는 이름을 붙였다. 베이컨이 언제나 하는 말, '닮게 그릴 것, 그러나 결코 닮지 않게 그릴 것'—이것이야말로 **형상**의 가장 정확한 정의일 것이다.

05

힘을 그리다
Rendre visible

비명
공포가 아니라 비명
죽음의 공포

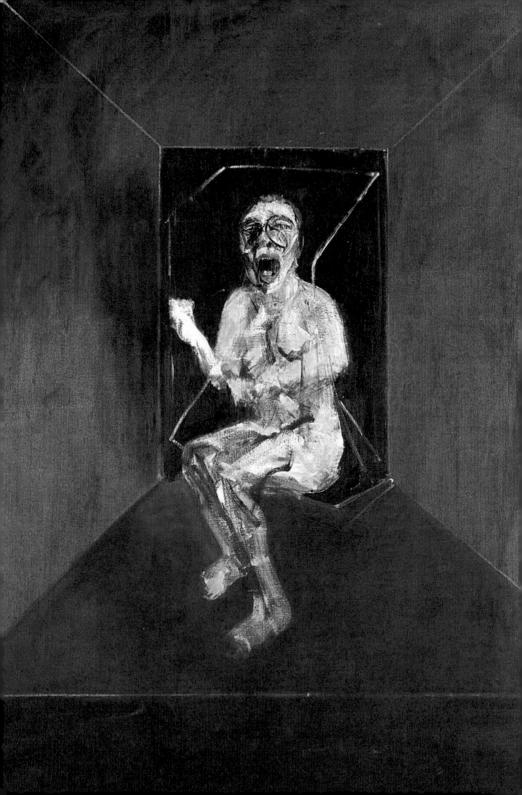

미술에서, 아니 모든 예술에서 가장 중요한 것은 단순히 형태들을 만들어 내거나 재현하는 일이 아니다. 눈에 보이는 형태 뒤의 힘을 포착하는 것이 더 본질적이다. 그러므로 실상 그 어느 예술도 구상적인 예술은 아니다. "단순히 가시성을 제시하는 것이 아니라 그 가시성을 보이게 만드는 것이 중요하다"(non pas rendre le visible, mais rendre visible)라는 클레의 말에서도 우리는 보이지 않는 힘을 보이도록 하는 것이 회화의 최초의 임무라는 것을 알 수 있다.

힘은 감각과 밀접한 관계에 있다. 감각이란 신체 위에서 행사되는 힘이다. 신체는 힘이 파르르 떨리는 파동의 장소이다. 그러므로 감각이 있으려면 우선 힘이 있어야 한다. 힘은 감각의 조건이다. 그러나 우리가 실제로 느끼는 것은 힘이 아니라 감각일 뿐이다. 감각은 힘으로부터 출발하여, 힘과는 전혀 다른 것을 우리에게 준다. 감각은 우리에게 힘을 느끼도록 하기 위해 이완되거나 수축되면서 자신의 조건인 힘으로 거슬러 올라간다. 그렇게 함으로써 음악은 소리 없는 힘에 소리를 주고, 회화는 비가시적 힘에 가시성을 부여한다. 그러나 실제로 소리도 나지 않고 보이지도 않는 시간을 어떻게 그림으로 그리거나 음악으로 들리게 할 수 있을까? 또는 압력, 무기력, 무게, 인력, 중력 등과 같은 기본적인 힘을 어떻게 가시적으로 나타낼 수 있을까? 예를 들어 소리나 외침을 어떻게 그릴 것이며, 반대로 색을 귀에 들리게 하려면 어떻게 해야 할까?

화가들은 이미 오래전부터 이런 문제와 싸워 왔다. 미사의 빵과

[29] Study for the Nurse in the Film "Battleship Potemkin" (1957)

포도주를 들고 있는 농부들의 그림이 마치 감자 자루를 들고 있는 농부처럼 보인다고 아카데믹한 비평가들이 밀레를 비난한 적이 있다. 그러자 밀레는 비평가들의 말이 맞다고 일단 인정하면서, 다만 자신에게는 두 대상의 형태의 차이보다는 무게감의 공통성이 훨씬 크다고 받아쳤다. 화가인 그는 구체적 사물로서의 봉헌물이나 감자 자루를 그리려고 한 것이 아니라 그것들이 가지고 있는 무게감을 그리려 했다는 것이다. 무게감이란 결국 힘에서 나오는 것 아닌가. 세잔은 산이 주름져 계곡이 되는 힘, 사과가 싹트는 힘, 열이 뿜어 나오는 풍경의 힘 등을 가시적으로 만들기 위해 회화의 모든 수단을 이용하여 그림을 그렸다. 그것이 바로 그의 천재성이었다. 반 고흐 역시 해바라기 씨앗의 놀라운 힘을 가시적으로 보여 주기 위해 광기에 이르도록 구불구불 선을 구부렸다.

르네상스 회화는 깊이를 분해하고 재조립하여 원근법을 만들어 냈고, 인상주의는 색채를 분해하고 재조립했으며, 큐비즘은 움직임을 분해하고 재조립하였다. 뒤샹은 연속 동작을 회화적 주제로 생각했다. 그래서 사람이 계단을 내려올 때 그 사람의 신체가 일관된 구조로 형성되는 방식에 관심을 가졌다. 비록 이 구조가 어떤 특정의 순간에 밝혀지지 않는 것이 분명한 사실이라 해도 말이다. 베이컨의 형상들은 '보이지 않는 힘을 어떻게 보이게 할 것인가(How can one make invisible forces visible?)'라는 질문에 대한 대답이다. 비가시적인 힘을 가시적으로 만드는 것, 이것이야말로 베이컨의 형상들의 제1차

적인 기능이다. 그는 연속적인 외양을 보여 주는 것이 아니라, 일상의 삶 속에서는 결코 이루어지지 않을 형태 속에서 이 외양들을 중첩시켜 놓았다(John Russell, *Francis Bacon*, Thames & Hudson, 1993). 그러나 베이컨의 외양은 그 외양 밑의 에너지와 깊은 연관이 있다. 물론 그 에너지는 포착하기가 매우 어렵다. 베이컨의 캔버스 위의 형태들은 에너지와 외관을 동시에 포착하려는 시도이다. 기계적으로 외관을 그대로 묘사하는 것이 아니라 생명을 기록(record life)하기 위해 좀 더 강렬하고 단축된 방법을 쓰는 것이다. 그런 강렬함은 아주 교묘한 단순함(sophisticated simplicity)에서 나온다. 키클라데스 군도(Cyclades Islands)의 고대 조각품들의 밋밋한 단순함이 아니라 이집트 조각에 좀 더 가까운 단순함이다. 즉 단순함이 실재보다 더한 실재를 구현하는 그러한 단순함이다. "생략해야만 강렬함을 얻을 수 있다(You have to abbreviate into intensity)"라고 그는 말했다.

베이컨의 머리 시리즈와 자화상 시리즈[30]에서 우리는 이와 같은 연속적 외양의 중첩을 확인한다. 뒤틀린 얼굴들은 머리가 극단적인 경련을 일으키지 않는 한 일어나지 않을 기괴한 모습인데 이 동요는 머리가 움직여서 생기는 게 아니라, 차라리 움직이지 않고 가만히 있는 머리의 내부의 힘으로부터 나오는 것이다. 그 힘은 가만히 있는 머리를 압박하거나(pressure), 팽창시키거나(dilatation), 수축시키며(contraction), 또는 평평하게 만들거나(flattening), 길게 늘어뜨린다(elongation). 이 내부적 힘들은 마치 우주비행선의 해치가 갑자기 열렸을 때 우주인의 머

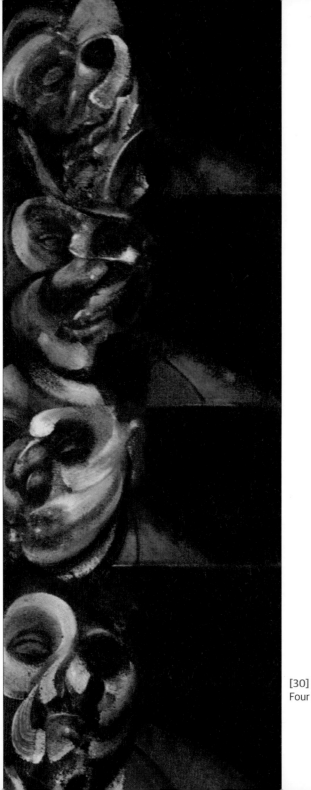

[30]
Four Studies for a Self-Portrait (196

리를 온 사방 군데에서 후려치는 거대한 우주적 중력과도 같이 형상의 얼굴을 마구 유린한다. 지워지고 쓸려진 얼굴의 부분들은 그렇게 힘이 후려치고 지나간 지역이다. 그러므로 베이컨의 의도는 한 형태를 다른 형태로 전환하는 것이 아니라, 한 형태를 일그러뜨려 변형시키는 일이었다. 이 변형에 의해 움직임은 힘에 종속되고, 추상화의 위험도 극복되어 아주 그가 바라던 형상이 탄생하는 것이다.

세잔 또는 베이컨에서 회화적 행위로서의 데포르마시옹(déformation)의 의미가 바로 이것이다. 그들에게 데포르마시옹은 단순히 형태의 변형이나 요소들의 해체가 아니라 변형을 가능케 하는 힘의 표출이다. 휴지(休止) 중의 형태 위에서 데포르마시옹을 만들어 낸 최초의 화가는 아마도 세잔일 것이다. 그의 그림에서 움직임에 의한 변형은 꼼짝 않고 있는 부동(不動)의 신체에서 일어난다. 신체가 부동이므로 그 주변의 물질적 구조는 더욱 더 활발하게 움직인다. 로렌스는 그 상태를 다음과 같이 묘사했다.

> 벽들은 수축되고 미끄러진다. 의자들은 앞으로 숙이거나 혹은 다시 일어난다. 옷들은 불붙은 종이처럼 오그라든다. ("Introduction to These Paintings," p. 580).

세잔에서와 마찬가지로 베이컨에서 모든 것은 힘과의 관계 속에 있으며 모든 것이 힘이다. 이때 힘이란 외부로부터 와서 인체를 강

제하거나 구속하여 그 모습을 변형시키는 힘이 결코 아니다. 선정성을 추구하는 평자들이 뭐라고 말하든 간에 그의 일그러진 형상들이 결코 사회역사적 의미를 가질 수 없는 이유가 바로 이것이다. 그가 표현한 데포르마시옹은 오히려 신체 위에 행사되는 단순한 힘에 의해 형성된 가장 자연스러운 신체의 자세들이다. 자고 싶고, 토하고 싶고, 돌아앉고 싶고, 가능한 한 가장 오래도록 앉아 있고 싶은 그런 평범한 신체의 자세들 말이다. 이 점에 있어서도 베이컨은 매우 세잔적이다.

비명

베이컨은 비명을 지르는 **형상**을 즐겨 그렸다. 그의 그림에서는 교황이 비명을 지르고, 보모가 비명을 지르고, 양복 입은 남자가 비명을 지른다. 최초의 시작은 화가가 되기 전 파리 근교 샹티이(Chantilly) 성(城)에서 푸생의 〈헤롯 왕에게 학살당하는 아기들〉을 보고 충격을 받은 사건이었다. 그는 미술사에서 인간의 비명을 가장 잘 그린 화가는 푸생이라고 생각한다. 파리의 한 고서점에서 손으로 그린 구강 질환 도록을 발견하고 그 다채로운 색깔에 매료된 것이 두 번째 사건이었다. 사람들은 흔히 입의 모양에서 성적(性的) 함의를 발견하지만, 그는 언제나 입의 움직임 그리고 입과 이빨의 형태에 흥미를 느

푸생,
〈헤롯 왕에게 학살당하는 아기들〉

껐다(*Interviews*, p. 50). 입과 관련된 모든 반짝임과 색깔을 매우 좋아
하여, 마치 모네가 일몰을 그리듯 자신도 언젠가 입을 그릴 수 있으
면 좋겠다고 생각했다. 에이젠스테인의 영화 〈전함 포템킨〉은 그의
고함 그림에 결정적 영향을 미쳤다. 유모차가 계단으로 굴러 내려가
는 것을 보고 보모가 비명을 지르는 이 영화의 오데사 계단 장면은
그 후 여러 영화에서 재인용되었는데, 베이컨도 이 장면에 매료되었
다. 그래서 영화의 스틸 사진을 그대로 사용하여 절규하는 보모를
자기 식으로 재해석해 그렸다[29].

사람들은 베이컨이 비명의 그림을 즐겨 그리는 것을 그의 굴곡
진 개인사와 연관 지으려고 애를 쓴다. 그러나 정작 그는 여기에 특
별히 심리적인 계기는 없다고 말함으로써 일체의 의미 부여를 아
예 싹부터 자른다. 똑같이 소리 지르는 입을 그렸어도 뭉크의 〈절

규〉(1895)와 베이컨의 비명이 완전히 다른 이유도 그것이다. 〈절규〉
는 19세기 말 어느 저녁 무렵 노르웨이의 한 도시에서 두 친구와 길
을 걷던 뭉크가 갑자기 하늘이 핏빛으로 물든 것을 보고 그린 그림
이다. 밀려오는 슬픔과 무기력감, 그리고 가슴속의 아물지 않은 상
처 때문에 벌벌 떨면서 걸음을 멈춰 선 그는 "자연을 꿰뚫고 지나
가는 거대하고 기이한 절규를 들었다"고 했다. 작가 자신의 이 흥건
한 감상(感傷)에서부터 '세기말의 불안한 정조로 가득한 그림'이라
는 세평이 나왔다. 뭉크 자신이 "나는 뜨개질을 하거나 책을 읽는
평화로운 사람들은 그리지 않을 것이다. 내 그림 속 인물은 고통 받
고 사랑하는 이들이어야 한다"라고 직접 말하기도 했다. 그러나 뜨
개질을 하는 여인을 그린 평화로운 그림이나 절규하는 남자를 그린
고통스러운 그림이나 간에 작가가 그림을 통해 뭔가를 이야기하고
있다는 점에서는 서로 다를 바가 없다. 하나는 인생의 행복이나 평
화로움, 또 하나는 인생의 슬픔이나 고통을 말하고 있다는 점이 다
를 뿐, 두 그림 모두 회화를 서사의 수단으로 삼고 있다는 점에서
는 똑같기 때문이다.

하지만 베이컨은 자기 그림에서 아무것도 말하지 않는다. 하기는
스위스의 고딕 화가 푸젤리(Henry Fuseli, 1741~1825)처럼 기이하고 흥
미진진한 이야기들을 그림으로 그리는 통속화가가 아니라면 그 어
떤 화가도 뭔가를 말하려고 그림을 그리지는 않을 것이다. "나는 뭉
크보다는 좀 더 작품의 미적 질에 관심을 갖고 있다"라고 말함으로

써 그는 뭉크의 '절규'와 자신의 '비명' 사이에 직접 분명한 선을 긋기도 했다.

공포가 아니라 비명

그의 미학적 관심은 구상에서 탈피하여 형상을 만들겠다는 야심이다. 예를 들어 비명을 지르는 교황[31]처럼 얼핏 보기에 구상적인 이미지가 그려졌다 해도 이것은 어디까지나 이차적인 구상이다. 모든 일차적 구상들을 일단 한번 거부한 후에 나온 결과물인 것이다. 그러나 이처럼 이 구상과 단절하려 해도 실질적으로는 어쩔 수 없이 구상이 유지된다. 관람객은 그림을 보면서 "이건 교황", "이건 보모"라고 알아보기 때문이다. 베이컨은 이 문제를 심각하게 고민했다. 오랜 모색 끝에 마침내 발견한 해결 방법이 바로 '선정성'의 제거였다. 다시 말해 격렬한 감각을 유발시키는 일차적 구상을 제거하는 것이다. "나는 공포보다는 비명을 그리기를 원했다(I wanted to paint the scream more than the horror)"(*Interviews*, p. 12)라는 말이 바로 그것이다.

벨라스케스의 그림에서 교황이 앉아 있던 안락의자는 베이컨에 이르면 평행육면체 감옥의 모습이 된다. 뒤의 둔중한 장막은 이미 앞으로 나오고 있고, 망토는 정육점의 모습을 띠고 있다. 글자를 읽을

[31] Study after Velázquez (1953)

눈과 손, 그리고 햅틱

수는 없지만 간결한 양피지 하나가 손에 들려 있고, 교황의 주의 깊은 응시는 우리 눈에는 비가시적이지만 그의 눈에는 보이는 어떤 것이 앞에 세워져 있음을 암시한다. 비명 지르는 교황의 그림에서 공포를 유발할 만한 것은 아무것도 없다. 교황 앞의 커튼은 단지 그를 고립시키고 관객의 시선으로부터 떼어 내는 한 방법일 뿐이다. 교황 자신도 이 커튼 때문에 앞의 아무것도 볼 수가 없다. 그는 비가시성 앞에서(before the invisible) 소리를 지르고 있을 뿐이다. 이처럼 중화된 공포의 강도는 일차적 공포보다 몇 배로 가중된다. 왜냐하면 바라보는 관람객인 우리는 비명의 모습을 통해 공포를 추측하지, 반대로 공포를 통해 비명을 추측하는 것이 결코 아니기 때문이다. 즉 관객의 입장에서는 공포가 먼저 있고 그 다음에 비명이 있는 것이 아니다. 뭉크는 핏빛 하늘에서 공포를 느끼고 그다음에 비명을 그렸다. 그러나 베이컨은 철두철미하게 비명만을 그린다. 공포를 그린다는 것은 화가 자신이 먼저 흥분하여 그 감정을 화면에 표출한다는 뜻일 것이다. 그러나 베이컨은 그렇게 하지 않았다. 그는 자신의 감정을 최대한 억눌러 차분하게 '비명' 그 자체만을 그렸다.

분명 공포나 일차적인 구상을 포기하기는 쉽지 않다. 때로는 자기 자신의 본능을 거역하고, 자신의 경험을 포기해야만 했을 것이다. 1909년 아일랜드에서 태어난 베이컨은 아일랜드의 무장 독립운동인 신페인(Sinn Fein) 봉기, 나치의 폭력, 2차 대전 등을 아일랜드, 런던, 베를린, 파리 등지에서 두루 경험하였다. 폭력은 평생 그

의 일상사였다. 그래서 그는 십자가형의 공포, 십자가에서 사지가 찢기는 공포, 머리-고기가 되는 공포, 피가 뚝뚝 흐르는 여행가방의 공포를 내면 깊이 간직하고 살았을 것이다. 스토리에 목말라 있는 현대인들이 강렬하고 기괴한 베이컨의 그림에서 어떤 스토리를 엮어 내려는 강한 유혹을 느끼는 것은 당연한 일이다. 과거에 사르트르도 부피감이라고는 없는, 한없이 얇고 가느다란 자코메티의 조각을 '실존적 인간'의 형상이라고 해석한 적이 있다. 자코메티 자신은 이 해석에 실소하면서 자신은 단지 자기가 본 것을 모방했을 뿐이라고 말했다.

자신의 그림에서 어떤 비장한 스토리를 찾아내려는 사람들의 기대를 배반하며 베이컨은 자신이 체험한 실재적 폭력과 회화에서의 폭력은 아무 상관이 없다고 말했다(*Interviews*, p. 81). 그에게 중요한 것은 실재의 폭력에 대한 재해석(remake the violence of reality itself)이다. 그는 줄기차게 "그림의 폭력과 전쟁의 폭력은 전혀 다른 것이다"라고 말하면서 두 가지 종류의 폭력을 구분했다. 첫째는 화가가 경험한 폭력을 날것 그대로 화폭에 옮기는 폭력이다. 이것은 재현된 폭력이고, 선정성이며, 상투성이다. 두 번째는 감각의 폭력이다. 감각은 신경 조직에 대한 직접적인 작용이다. 즉 감각 자신이 지나가는 수준, 자신이 횡단하는 영역에 직접 작용한다. 그것은 형상화된 대상의 성질과는 아무 관계도 없다. 잔혹극 작가인 아르토는 일찍이 "잔혹함은 재현된 장면에 의존하는 것이 아니다(cruelty depends

less and less on what is represented)"라고 말했는데, 베이컨은 이 말에 전적으로 동의한다.

비록 이차적인 구상이라 하더라도 공포적인 장면을 재구성하면 거기에 스토리가 다시 도입된다. 공포가 있게 되자마자 스토리가 재도입되고, 그러면 비명의 그림을 망쳐 버리게 된다. 그래서 베이컨은 그림을 구상할 때 철저하게 '선정적인' 모든 것으로부터 등을 돌린다. 결국 가장 큰 폭력은 어떤 고문이나 만행에 의해서도 유발되지 않는, 그저 단순히 앉아 있거나 웅크린 형상들 속에 있는 것이다. 이 형상들에게는 가시적인 아무 것도 일어나지 않는다. 그러나 그런 만큼 더 더욱 이 형상들은 강렬한 회화적 능력을 발휘한다.

죽음의 공포

보통의 화가라면 공포를 그렸다고 말하지 비명을 그렸다고 말하지 않는다. 비명이란 공포의 형상화라는 것이 우리의 상식이기 때문이다. 그런데 베이컨은 비명을 야기한 공포를 그린 것이 아니라 오로지 비명만을 그렸다고 말한다. 공포를 일으키는 눈앞의 대상을 그리지 않았다는 정도가 아니라 아예 눈앞에는 공포를 야기하는 대상 자체가 없다고 말한다. 그에게 있어서 비명이란 비가시적인 힘을 포착하거나 탐지하는 수단일 뿐이다. 그러니까 비명을 만든 힘들, 즉 입이

지워질 정도로 신체를 경련시키는 힘들은 그 인물 앞의 어떤 광경이나 특정의 대상들에서 나오는 것이 아니다. 인물의 앞에 공포스러운 광경이 있을 수도 있고 없을 수도 있지만 그것은 아무 상관이 없다. 그는 공포 아닌 비명을 그리기 때문이다.

베이컨은 비명만으로 회화를 만들었다. 그의 비명이 직접적인 공포에서 유발된 것이 아니라는 점에서 그가 그린 비명의 이미지들은 모두 추상적이고 또 순전히 시각적(visual)인 것이다. 비가시적 힘들을 비명이라는 가시적 형상으로 만들기 위해 그는 어두운 심연처럼 벌어진 입을 그렸다. 인노첸시오 10세는 장막 뒤에서 비명을 지른다. 그는 단지 보이지 않는 사람일 뿐만 아니라 스스로 보지 않는 사람, 아니 더 이상 볼 것이 없는 사람으로서 소리 지른다. 그의 앞에는 실재적인 공포의 장면이 없다.

그렇다. 베이컨은 인체에 강제적 힘을 가하는 고문이니 공포니 하는 외부적, 사회적 제도를 고발하기 위해 비명을 그린 것이 아니다. 그저 단지 인체의 내부에서부터 인체를 뒤흔드는 힘을 그리기 위해 비명을 그렸다. '비명을 그린다…'라는 것은 강렬한 어떤 소리에 단지 색을 칠하는 문제가 아니다. 소리치는 입이라는 시각화된 비명은 힘들과의 관계 속에서 포착된 한순간이며, 어떤 힘들에 사로잡혀 있는 한 인간의 얼굴 모습이다. 그렇다면 형상으로 하여금 소리 지르게 만드는 이 보이지 않는 힘이란 도대체 무엇인가? 그것은 보이지 않는, 앞으로 오게 될 미래의 임박한 힘, 다름 아닌 죽음일 것이다.

그는 자신이 즐겨 모사(模寫)했던 벨라스케스의 그림에서 "매순간 사라져 가는 삶의 그림자(the shadow of life passing all the time)"를 보았다고 했는데, 아마도 유한성에 대한 암시인 듯하다. 그는 벨라스케스만이 아니라 드가나 렘브란트도 좋아했는데, 이 그림들에서도 역시 사라져 가는 삶의 그림자를 보았을 것이다. 물론 이들 화가들의 그림에서는 베이컨의 그림에서처럼 유한성의 암시가 폭력적으로 나타나지는 않았다.

미래의 악마적인 힘들이 문을 두드린다고 말한 사람은 카프카다. 친구 막스 브로트에게 보낸 편지에서 그는 "악마적인 힘들은, 그들이 무슨 메시지를 가져왔건 간에, 이제 곧 그 메시지가 현실화될 것이라는 생각에 기쁨을 감추지 못하면서 내 문을 노크하고 있다(Diabolical powers, whatever their massage might be, are knocking at the door and already rejoicing in the fact that they will arrive soon)"라고 썼다(Franz Kafka, letter to Brod, cited in Klaus Wagenbach, *Franz Kafka: Années de jeunesse, 1883-1912*, Paris: Mercure, 1967).

그러나 카프카보다 50여 년 앞서 이미 문 두드리는 소리를 악마적 힘의 은유로 말한 사람은 『검은 고양이』의 작가 에드거 앨런 포였다. 흔히 통속적 공포소설이나 추리소설의 작가로만 알려져 있는 포는 실은, 프랑스 상징주의 시인인 보들레르, 랭보, 말라르메 등에 큰 영향을 끼친 탁월한 시인이고, 새로운 문학이론을 제시한 문학비평가이며, 라캉 등 포스트모던 철학자들이 즐겨 인용하는 작가이다.

그의 소설만큼이나 환상, 우울, 광기로 가득 찬 장시(長詩) 「갈가마귀 (The Raven)」(1845)에서 그는 "Nothing more (더 이상 아무것도 아니야)" 혹은 "Nevermore (더 이상 절대 아니야)"라는 말을 후렴처럼 반복함으로써 독자들에게 뭔지 모를 상실감과 숭고감을 안겨 준다. 여기서 문 두드리는 소리는 무섭고 신비한 어떤 존재를 예고하는 운명의 노크 소리와도 같다. 아름다운 운율과 가슴 서늘한 이미지들로 가득 찬 이 길다란 시를 마치 소설 줄거리 옮기듯 압축해 보면 다음과 같다.

때는 어느 황량한 밤 자정쯤. 기묘하고 신비한 옛 이야기책을 읽다가 나는 졸리고 나른하여 설핏 잠이 들었다. 갑자기 누군가가 문을 똑 똑 두드리는 소리가 들린다. 이 늦은 밤에 누구지? 무섭다. 그래서 짐짓 혼자 중얼거린다. "누가 왔나 봐. 그냥 문 두드리는 소린데 뭘. 아무것 도 아니야(Only this, and nothing more)."

자줏빛 커튼이 비단결처럼 바스락거린다. 어쩐지 불안하고 음울 하다. 뭔지 모를 무서움에 심장이 쿵쿵거린다. 난생 처음 느끼는 무시 무시한 공포가 서서히 가슴속에 차오른다. 나는 일어나 되풀이 말한 다. "어떤 방문객이 문을 열어 달라고 간청하고 있군. 이 늦은 밤에 어 떤 방문객이 문밖에서 들어오기를 청하고 있어. 그저 그것일 뿐 아무 것도 아니야(This it is, and nothing more)."

마음을 조금 진정시킨 나는 과감하게 문 앞으로 가 크게 소리친다. "밖에 계신 분이 신사분이든 귀부인이든, 제가 결례한 것 같습니다. 사

실 저는 선잠이 들었고, 당신은 너무 부드럽게 문을 두드리셔서 제가 노크 소리를 듣지 못했습니다." 그리고는 문을 활짝 열어젖힌다. 놀랍게도 거기엔 아무도 없다. 한밤의 어둠 그것밖에는 아무것도 없다(Darkness there and nothing more).

어둠 속에 길을 잃은 갈가마귀 한 마리가 날아들어 침실 문 바로 위 팔라스(Palas, 지혜의 여신)의 흉상 위에 앉는다. 깃털은 불길한 검은색이고 악마 같은 두 눈은 꿈꾸는 듯하다. 무슨 질문을 해도 내게 돌아오는 그의 대답은 언제나 똑같은 한 마디 말, Never more(결코 영원히)!

흐릿한 램프 불빛이 그의 그림자를 마루 위에 길게 던진다. 그림자는 마치 물결에 떠다니듯 마룻바닥에서 일렁인다. 나는 절망하여 외친다. 내 영혼은 이 그림자로부터 결코 일어나지 못하리—결코 영원히(Never more)!

힘은 미래의 힘이고, 미래의 힘은 악마적인 힘들이며, 악마적인 힘이란 바로 죽음이다. 죽음보다 강하고 고통스러운 것은 없다. 그래서 베이컨의 형상들은 그렇게 고통스럽게 얼굴을 일그러뜨리며 비명을 지르고 있다. 인터뷰에서 그는 자주 자신이 두뇌적으로는 비관주의자라고 말했다. 세상에는 공포밖에 없고, 주변에 그릴 것이라고는 온통 공포밖에 없기 때문이다. 그러나 자신은 광경(spectacle)의 폭력이 아니라 감각(sensation)의 폭력을 그린다고 했다. 그래서 그는 신경

적으로는 낙관주의자라고 했다. 마침내 그는 공포 없는 **형상**(a Figure without horror)에 도달했다.

비록 베이컨의 비명이 죽음의 힘으로부터 유래한 것이라 해도 그는 결코 죽음을 '믿는' 예술가는 아니다. 극도로 비참한 모습을 구상적으로 그리지만 그러나 그것은 더욱 강한 생명의 **형상**을 만들기 위해서이다. 그가 광경의 폭력과 감각의 폭력이라는 두 개의 폭력을 구별하고, 후자에 도달하기 위해 전자를 포기해야 한다고 선언했을 때, 그리하여 "공포보다는 비명(the scream more than the horror)"을 그린다고 했을 때, 그것은 일종의 생의 확신에 대한 선언이다. 베이컨은 내셔널 갤러리에 가서 명화들을 볼 때에도 자신을 흥분시키는 것은 회화 자체가 아니라 그 회화가 자신의 몸 안에서 열어젖히는 모든 감각의 밸브라고 했다. 그렇게 열린 감각이 자신을 좀 더 격렬한 생명으로 이끌고 간다고 했다.

하지만 광경의 폭력 대신 감각의 폭력을 선택하는 것이 왜 생명에 대한 신념의 행동이 되는가? 미래의 힘에 대한 싸움이 어떻게 생명에 대한 강한 신념이 될 수 있는가? 들뢰즈는 베이컨의 비명을 사냥꾼의 비명에 비유한다. 처음에 사냥꾼은 새가 어디 있는지 모른다. 그래서 우선 크게 소리를 지른다. 그러면 새가 둥지에서 푸르르 날아올라 우리 눈에 보이게 된다. 고함을 질러 눈에 보이지 않던 목표물을 보이게 만듦으로써 사냥꾼은 새를 포획한다. 베이컨의 비명도 마찬가지다. 생명은 가시적이지만 죽음의 힘은 비가시적이다. 가

시적 존재인 생명이 비명을 지르면 우리 눈에 보이지 않는 힘, 즉 죽음이 마치 둥지에서 날아오르는 새처럼 우리 눈에 보이게 된다. 그러니까 죽음 앞에서 비명을 지르기는 해도 우리의 생명은 더 이상 공포로 기절할 정도는 아니다. 왜냐하면 비명 앞에서 죽음은 새처럼 날아올라 가시적으로 되는데, 눈에 보이는 대상이란 별로 공포스러운 것이 아니기 때문이다.

우리는 가시적 대상과 싸울 때는 쉽게 이길 수 있다. 그러나 눈에 보이지 않는 힘들이 광경 속에 숨어서 주위를 교란할 때 우리는 무너지고 승리는 저 멀리에 있다. 그러므로 그림자와의 싸움이야말로 진짜 싸움이다. 가시적 존재인 우리의 감각은 우리 자신을 조건 지우는 비가시적 힘과 대면했을 때 큰 힘을 방출하여 그 힘을 정복하거나 또는 그것을 우군으로 만든다. 베이컨의 비명은 보이지 않는 힘인 죽음을 극복했거나 또는 그것을 자기편으로 만들었다. 그의 그림이 생명에 대한 강한 신념이라는 이유가 바로 그것이다. 베케트의 연극이나 카프카의 소설들이 표면적으로는 절망적이지만 실은 강렬한 생명을 말하고 있듯이 베이컨의 공포(horror), 절단(mutilation), 인조 신체(prothesis), 추락(fall), 과오(failure) 등도 불굴의 강인한 형상들인 것이다.

06

감각
Sensation

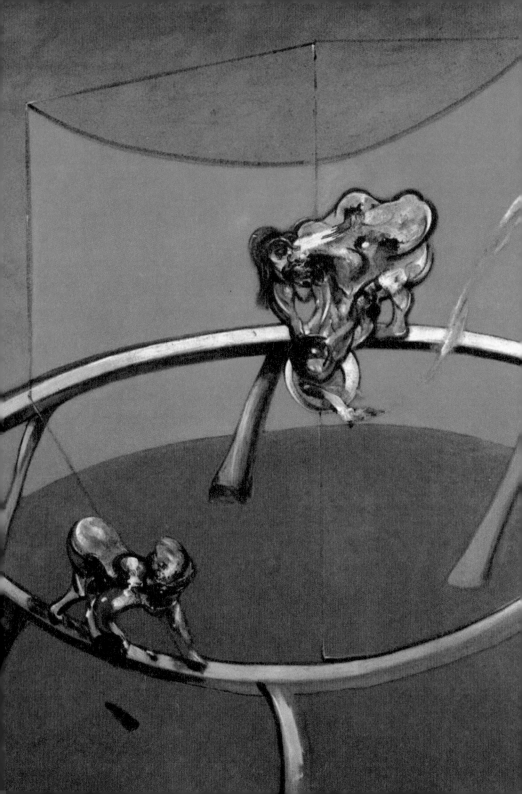

힘은 감각을 통해 드러난다고 했다. 감각이란 아주 섬세한 무엇이다. 영화감독 장뤼(장률張律)는 자신의 감각적 성질을 이렇게 얘기했다.

어릴 때부터 영상과 소리에 아주 예민했다. 길에서 스쳐 지나간 사람의 얼굴과 그 순간의 날씨, 빛 같은 것을 10년 후에 고스란히 기억해 낼 정도다. 병이라고 의심이 들 정도로 힘이 들었다.

정도의 차이는 있어도 누구나 일상생활에서 예술작품이나 어떤 사물을 보았을 때 직관적으로 뭔가가 마음에 와 닿을 때가 있다. 섬세한 아름다움이기도 하고 가슴을 흔드는 숭고함일 수도 있는데, 여하튼 그런 순간의 감정은 길게 말로 표현되는 성질의 것이 아니다. 그래서 프랑스의 시인 발레리는 "감각이란 번거롭게 스토리라는 우회로를 거치지 않고 직접적으로 전달되는 것이다"라고 말했다. 베이컨의 정의는 좀 더 운동의 측면에 기울어 있다. 그는 감각이란 하나의 '질서'에서 다른 질서로, 하나의 '층위'에서 다른 층위로, 하나의 '영역'에서 다른 영역으로 이동하는 것이라고 말했다. 감각은 변형(déformations)을 만들어 내는 원인이다. 베이컨의 그림에서 신체나 얼굴이 비비 꼬이거나 일그러지는 것은 그것을 추동하는 내면의 감각을 충실하게 그렸기 때문이다.

센스 있는 젊은이들의 디자인을 보고 우리는 '감각적이다'라고 말한다. 이미 있는 기존의 상투적인 방식을 그대로 사용한다면 매

[32] After Muybridge—Woman Emptying Bowl of Water, and Paralytic Child on All Fours (1965)

우 쉬운 일이겠지만 그들은 어렵게 뭔가 새롭고 기발한 분위기를 만들어 내기 위해 고심하여 힘들게 아이디어를 짜냈다. 그러므로 감각이란 쉬운 것, 기존에 있는 것, 상투적인 것의 반대이다. 감각은 또한 '선정적(sensational)'이거나 자발적인(spontaneous) 것도 아니다. 선정(煽情)성이란 무겁고 어둡게 우리의 감정이나 욕구를 마구 뒤흔들어 놓는 정조(情調)이다. 그러나 감각은 우리의 신경 계통 위를 가볍게 스쳐 지나가는 경쾌함이다. 한편 자발성이란 물리적 반응처럼 저절로 일어나는 어떤 것이다. 그러나 감각은 행위자의 의지가 개입하는 것이므로 자발성과도 거리가 멀다.

베이컨과 세잔의 공통점과 차이

삽화적이면서 동시에 서사적인 것, 다시 말해 구상화를 극복하는 두 개의 방식이 있다. 하나는 추상적인 형태로 향하는 것이고, 다른 하나는 **형상**으로 향하는 것이다. 쉽게 말하면 하나는 추상화의 길이고 다른 하나는 구상은 그대로 살리되 그것을 심하게 변형시키는 방식이다. 베이컨은 **형상**의 방식을 택했다. **형상**은 감각에 결부된 감각적 형태이다. 감각은 신경 조직에 관여하는데, 신경 조직은 주로 살에 작용하는 것이므로 **형상**은 살에 가깝다. 반면 추상화의 형태는 두뇌에서 나오는 것이기 때문에 뼈에 훨씬 가깝다.

세잔도 **형상**의 길을 택했다. 그는 감각을 매우 중요하게 생각한 화가였다. 얼핏 보기에 베이컨과 세잔 사이에는 공통점이 없다. 풍경과 정물을 주로 그린 세잔의 세계는 자연의 세계이고, 베이컨의 세계는 인공의 세계이다. 그러나 이 명백한 차이에도 불구하고 베이컨과 세잔의 세계는 '감각(sensation)'이라는 공통분모를 갖고 있다. 두 사람 다 하나의 이미지는 그것이 재현하는 것으로 간주되는 대상의 구상적 형태(figuration)와 달라야 한다고 생각하며, 대상과 다른 그 이미지가 바로 **형상**(Figure)이라고 생각한다. 두 사람 다 상투성에서 벗어나는 길은 감각의 표현이라고 생각했다. 감각을 그린다는 것이 베이컨과 세잔을 연결해 주는 끈이었다.

우리는 흔히 감각을 주체적 현상으로 생각한다. 그러나 감각은 주체와도 관계가 있고 대상과도 관계가 있다. 감각을 느끼는 우리의 신경 시스템, 신경을 작동시키는 우리 생명의 움직임, 본능, 기질 등이 감각의 주체적인 요소이고, '사실', 장소, 사건 등이 대상적인 요소이다. 어찌 보면 감각은 차라리 전혀 어느 쪽도 아니거나 불가분하게 둘 다이다. 감각은 주체 안에도 있고 대상 안에도 있다. 현상학적 용어로 말해 보자면 세상-에-있음(être-au-monde)이다. 나는 감각 속에서 뭔가가 되고, 한편 감각 속에서 자체적으로 무엇인가가 일어난다. 신체가 감각을 주는데, 바로 그 신체는 감각을 주기만 하는 것이 아니라 다시 감각을 받기도 한다. 신체는 주체인 동시에 대상이 된다. 특히 미술 감상을 할 때 우리는 이 과정을 확인할 수 있다. 관

객으로서 나는 그림 안에 들어감으로써만 그림을 제대로 이해할 수 있다. 즉 느끼는 자와 느껴지는 대상의 통일성에 접근함으로써만 감각이 발생한다. 이처럼 감각의 주객일체를 말할 때 들뢰즈는 강하게 메를로퐁티를 연상시킨다.

세잔이 인상주의를 뛰어넘은 것도 바로 이런 감각의 관점에서였다. 인상주의자들은 감각을 신체와는 무관한, 단지 빛과 색의 자유로운 유희로만 생각했다. 그러나 세잔이 생각하기에 감각은 신체 속에 있었다. 비록 그 신체가 사과의 신체라 할지라도 말이다. 색은 신체 속에 있고, 감각도 신체 속에 있다. 결코 야외의 대기 중에 있는 것이 아니다. 캔버스에 그려지는 것은 감각이고, 더 나아가 신체이다. 그러나 이때 신체는 재현된 대상으로서의 신체가 아니라 그러한 감각을 느끼는 자로서의 신체이다. 이것이 D. H. 로렌스가 '사과의 사과적인 성질'이라고 불렀던 것이다.

구상화와 추상화는 표면적으로 엄청나게 차이가 있어도 선과 색을 반드시 윤곽선의 개념으로 처리한다는 점에서 실은 동일한 것이라고 우리는 앞에서 말한 적이 있다. 그런데 감각의 측면에서도 구상화와 추상화는 동일하다. 구상화도, 추상화도 감각을 사용하지 않고, 형상을 도출해 내지도 않기 때문이다. 둘 다 두뇌에서 나온 것일 뿐 신경 시스템과는 아무 상관이 없다. 바로 이 점에서 베이컨은 세잔적이다.

세잔이 그랬듯이 베이컨에서도 면(面)들의 접합이 이루어지는

장소의 깊이는 더 이상 강한 깊이가 아니라 '가늘거나' 혹은 '표면적인' 깊이이다. 그러나 이것들은 세잔보다는 피카소나 브라크의 후기 큐비즘과 좀 더 관련이 있다. 또한 추상표현주의에서도 다시 발견되는 특징들이다. 베이컨의 그림에서 이 깊이는 접합(junction) 혹은 용해(溶解, fusion)에 의해 획득된다. 접합이란 형태를 정밀하게 그리던 시기의 수직적이고 수평적인 면들의 접합을 의미하고, 용해는 커튼의 수직적인 것들과 차양의 수평적인 것들이 서로 교차되던 말레리슈 시기의 것을 뜻한다. 인체에는 농담(濃淡, 바림)의 평평한 색칠(méplats)을 하고, 그 뒤에는 넓은 면이나 아플라들을 수직적으로 배치하여 구조 혹은 골격으로 삼았다. 색채 조율(modulation)에서도 세잔과 베이컨은 많이 다르다. 가장 중요한 것은 세잔의 세계가 열린 세계, 즉 자연인 반면, 베이컨의 세계는 닫힌 세계라는 점이다. 그러므로 당연히 신체들에 작동하는 힘 자체가 달라진다.

하지만 베이컨을 세잔적이라고 말할 수 있는 것은 두 사람 다 아날로그적 언어로서의 회화를 끝까지 추구했기 때문이다. 베이컨의 삼면화 속에서 리듬의 분배는 코드와 아무 상관이 없다. 원뿔형의 비명은 수직적인 것들과 용해되고, 길게 늘어난 삼각형의 미소들은 수평적인 것들과 용해된다. 회화 전체가 하나의 비명이고 하나의 미소이며, 이 비명과 미소가 베이컨 회화의 진짜 주제들이다. 감각의 중시와 함께 이 아날로그적 성격이 세잔과 베이컨을 연결해 주는 주요한 특징이다.

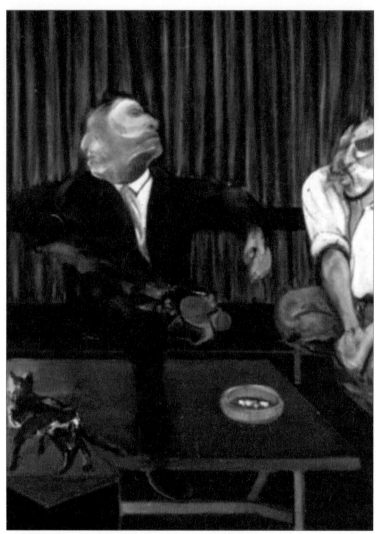

[33] Portrait of George Dyer and Lucian Freud (1967)

눈과 손, 그리고 햅틱

운동, 경련

만일 감각을 세밀한 층(層)들로 자를 수 있다면 어떤 모습이 나올까? 운동의 세세한 단계를 스냅 사진으로 찍은 상태와 같을 것이다. 이 스냅 사진들을 연속적으로 합쳐서 거기에 속도와 격렬함을 넣으면 총체적인 운동이 재구성될 것이다. 뒤샹의 〈계단을 내려오는 누드〉가 바로 그렇게 재구성된 그림이다. 큐비즘이나 미래파 그림들도 마찬가지다. 말하자면 운동을 해체하여 얇은 켜로 만들고 그것들을 다시 합친 것이다. 베이컨도 운동의 해체에 크게 매혹되었다. 그가 에드워드 마이브리지를 특히 좋아했던 이유도 그것이었다. 마이브리지는 달리는 사람이나 달리는 말의 움직임을 미세하게 해체하여 그것을 연속적으로 늘어놓는 실험적 사진작업을 했다. 베이컨의 〈변기를 비우는 여인과 네 발로 기는 장애 어린이〉(1965)[32]는 마이브리지에게 바친 오마주이다.

마침내 〈조지 다이어와 루치안 프로이트의 초상〉(1967)[33]에서는 얼굴을 180도 회전시키는 고강도의 격렬한 움직임들이 나온다. 그런데 이 격렬한 운동은 차라리 제자리에서 움직이는 경련이다. 이 경련에서 우리는 "신체에 가해지는 보이지 않는 힘의 작용(the action of invisible forces on the body)"을 그린다는 베이컨 특유의 문제의식을 완벽하게 이해할 수 있다.

베케트도 카프카도 움직임 안에는 부동(不動)이 있다고 말했다.

[34] Man Carrying a Child (1956)

눈과 손, 그리고 햅틱

뒤샹, 〈계단을 내려오는 누드〉

서 있는 사람 안에 앉아 있는 사람이 있고, 앉아 있는 사람 안에 누워 있는 사람이 있다. 누워 있는 사람 너머로 마침내 사람이 해체되어 사라져 버린다. 그렇다면 동그라미 속에 가만히 앉아 있는 사람이야말로 진정 곡예사다운 곡예사일 것이다. 왜냐하면 그는 격렬한 운동의 본질에 내려가 있는 사람이므로.

형상을 격리하는 동그라미, 평행육면체 등도 그 자체가 운동의 근원이다. 〈아이를 안고 가는 남자〉(1956)[34]나 〈반 고흐의 초상을 위한 연구 II〉(1957)[35]에서 인물들은 평행육면체 안에 들어 있거나 혹은 평행육면체와 나란히 걷고 있다. 마치 그들이 걸을 수 있는 것

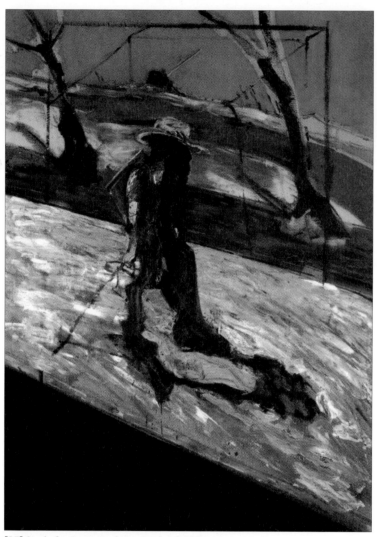

[35] Study for Portrait of Van Gogh II (1957)

눈과 손, 그리고 햅틱

은 평행육면체가 움직여 주기 때문이라는 듯이 말이다. 평행육면체로 분할된 이 그림들은 조각의 개념도를 연상시키기도 한다. 우리는 베이컨이 자신의 그림들을 움직이는 조각의 개념으로 그리고 싶어 했다는 것을 다시 상기하게 된다.

감각과 리듬

감각의 층들은 각기 다른 감각기관들을 지시한다. 예를 들어 베이컨의 투우 그림들에서 우리는 동물의 발굽 소리를 듣는 듯하고, 1976년의 〈삼면화〉[12]에서는 머리에 파고드는 새의 떨림이 감촉된다. 고기 그림들에서는 고기가 만져지고, 고기 냄새가 나며, 고기의 무게감이 느껴진다. 〈이자벨 로손 연구〉(1966)에서는 모든 기관이 동시에 움직인다. 눈은 크게 뜨이고 콧구멍은 벌름거리며 입이 쭉 늘어나 있다. 감각이 생명의 힘과 직접 만날 때 일어날 수 있는 움직임들이다. 아마도 화가는 모든 감각들의 원초적 통일성을 **가시적으로 보여 주기** 위해, 또는 감각의 다면성을 시각적으로 나타내기 위해 이런 기괴한 그림을 그린 것 같다. 이처럼 생명의 힘은 시각이나 청각 등 모든 영역을 가로지르며 그것들을 넘어서서 리듬으로 표출된다.

그러므로 가장 중요한 것은 리듬과 감각 사이의 관계이다. 이 관계에 따라 각각의 감각 속에 층과 영역들이 설정된다. 리듬은 음악

에도 있고, 그림에도 있다. 물리적으로 말하면 리듬이란 수축과 팽창의 반복이다. 세계는 내 주위에서 닫히면서 나를 속에 가두고, 자아는 세상을 향해 열리며 또 세상을 열어젖힌다. 들뢰즈의 리듬론은 하이데거의 대지와 세계의 대립을 떠올리게 한다.

하이데거에 의하면 예술작품이란 본질적으로 대지(大地)의 가져옴이다. 밑바닥에 숨어 있는 대지를 표면으로 가져와 하나의 세계를 건설한 것이 바로 예술작품이다. 그는 "작품의 사물적 요소는 대지적 성격이다"라고 말하기도 하고, "질료로서의 대지"라는 표현을 쓰기도 했다. 그러므로 하이데거에서 대지는 작품의 질료와 동일한 의미라고 봐도 무방할 것이다. 그런데 예술작품은 세계와 대지 사이의 투쟁이다. 세계가 본질적으로 자기-개시(開示)적 열림이라면, 대지는 끊임없이 감추고 숨기는 자기-폐쇄성이다. 다시 말해 세계가 스스로를 열어젖힌다면, 대지는 모든 것을 간직하고 스스로 몸을 웅크린다. 여기서 세계와 대지의 투쟁이 시작된다. 세계는 대지 위에 정초해 있고, 대지는 세계를 통해 돌출한다. 대지 위에 몸을 앉힌 세계는 대지를 극복하려 사투를 벌인다. 자기-개시로서의 세계는 닫힌 그 어떤 것도 참을 수 없다. 그러나 숨기고 보호해 주는 대지는 언제나 세계를 자기 안에 끌어들여 거기에 보존한다. 세계와 대지는 본질적으로 갈등 관계에 있고, 호전성을 타고났다. 세계를 건립하고 대지를 표현하면서 작품은 이 열림과 감춤의 투쟁을 부추긴다. 작품의 작품다움은 이 투쟁의 선동에 있다. 대지는 세계를 통해 돌출하고, 세계는

자신을 대지 위에 앉힌다. 그렇게 해서만 열림과 숨김 사이의 원초적 투쟁으로서의 진실이 발생하는 것이다.

하이데거가 세계와 대지를 대립시킨다면, 들뢰즈는 세계와 자아를 대립시킨다. 하이데거가 아직 예술작품의 이념과 경험적 질료의 문제에만 머물러 있다면, 들뢰즈는 그 모든 것을 관통하는 원초적 생명력을 이야기하고 있는 듯하다. 세계는 나를 가두며, 반면에 자아는 세계를 열어젖힌다. 그는 베이컨의 그림에서 아플라와 **형상**이 각기 세계와 자아를 은유한다고 암시한다. **형상**은 온갖 힘을 다해 자신의 내적 움직임을 따라가고 있는데, 아플라는 이런 **형상**을 가두기 위해 윤곽 주위를 둘러싸고 윤곽을 휘감으며, **형상**을 자신 안에 감싸 안는다. 이 가둠과 열림이 다름 아닌 수축과 팽창이며, 또 그것이 바로 리듬이다.

07

베이컨적 서사성
Narrative

베이컨의 그림에서는 뭐라 형언할 수 없는 비극성과 폭력성이 느껴지지만 정작 그 자신은 이런 선정성을 극도로 경계하며, 자신의 그림에는 아무런 서사성이 없다고 거듭 강조한다. 실제 인생에서 겪은 폭력성은 그림의 폭력성과 아무 상관이 없으며, 자신은 신경 조직이 느끼는 감각만을 기록했다고 말한다. 그러나 그가 무심하게 가끔 내뱉는 '안간힘'이라든가 '동물에 대한 연민'이라든가 하는 이야기에서 우리는 인간의 가장 원초적인 비극성을 발견한다. 일체의 서사성을 거부한다는 강한 부정이 오히려 이 주제들을 더욱 강렬하게 부각시키는 효과를 내고 있다.

안간힘

베이컨의 그림에서 신체는 **형상**이 되기 위해 자기 몸을 가지고 안간힘을 쓴다. 이 강도 높은 안간힘을 들뢰즈는 신체의 처절한 노력으로 해석한다. 앞에서 보았듯이 들뢰즈에서 신체와 유기체는 서로 대립되는 개념이다. 우리가 상식적으로 알고 있는 인간의 몸을 그는 유기체라고 한다. 그리고 유기체 이전의 좀 더 원초적이고 포괄적인 몸, 그것을 신체 또는 '기관 없는 신체'라고 말한다.

　여하튼 베이컨의 **형상**이 보여 주는 노력은 신체 밖의 다른 대상을 향해 나아가는 노력이 아니다. 엄밀히 말하면 그것은 신체가 자기 자신으로부터 빠져나가기 위한 안간힘이다. 더 정확히 말하면 유

[36] Lying Figure with Hypodermic Syringe (1963)

기체로부터 빠져나가려는 신체의 노력이다. 정신이 신체로부터 벗어난다는 명상의 원리는 흔히 들어 보았지만, 신체 스스로가 자기 몸으로부터 빠져나가려 한다는 것은 금시초문이다. 그것은 일종의 경련이다. 신체는 신경 그물이 되고, 그의 안간힘이나 기다림은 경련이 된다. 그리하여 **형상**과 아플라 사이에는 팽팽한 긴장이 형성된다. **형상**은 아플라 쪽으로 나아가려 안간힘을 쓰는데, 그 매개물이 윤곽이다. 윤곽은 어느 때는 세면대, 어느 때는 우산, 또 어느 때는 거울이다. **형상**은 구멍을 통해 빠져나가기 위해, 혹은 거울 속으로 통과하기 위하여 수축하거나 팽창한다.

가장 전형적인 그림이 〈세면대 앞의 형상〉(1976)[4]이다. 벌거벗은 신체가 세면대의 배수구 쪽으로 머리를 숙인 채 엎드려 수도꼭지를 붙잡고 있다. 이상한 것은 이 인물이 단순히 수도꼭지를 잡고 엎드려 있는 정도가 아니라 온 힘을 다해 몸을 배수구 쪽으로 밀어내고 있다는 점이다. 울퉁불퉁 튀어나온 두 팔의 근육이나, 안간힘을 쓰고 있는 몸통과 다리의 긴장감이 사력을 다하는 분투의 강도를 보여 준다. 이건 아무래도 수채 구멍을 통해 빠져나가려는 신체의 모습이지, 다른 무엇으로도 설명할 방도가 없다.

밝은 황토색의 아플라는 마치 강물의 범람처럼 그림 전면을 차지하고 있다. 들뢰즈가 해변이라고도 불렀던 이 넓은 색의 흐름이 공간을 가로지른다. 공간은 단색의 흐름 같고 균질의 덩어리 같지만, 실은 무수한 암초들로 흐름이 막혀 있다. 이 그림에서는 **형상** 밑의 빨

간 매트가 그런 암초의 역할을 하고 있다. 빨간 매트는 황토색 강물의 무한한 팽창을 국지적으로 조이고 시간적으로 묶어 놓는 이중의 효과를 내는 듯하다. 이 빨간 매트 위에서 초콜릿 캔디 색깔의 검정 동그라미가 구겨진 신문의 백색과 대비를 이루고 있다.

그리고 세면대가 있다. 세면대의 둥근 테두리는 부드러운 아이보리색이지만 세면대 안은 마치 물의 색깔인 듯 얼룩진 푸르스름함이다. 세면대 밑으로 구부러진 긴 배수관에는 황토색이 얼룩덜룩 칠해져 있다. 이 구부러진 긴 배수관이 매트, **형상**, 세면대를 둘러싸며 또 아플라를 자른다. 세면대의 수직의 배수관은 일차적으로는 **형상**의 다리[脚] 역할을 한다. 그러나 엎드려 있는 **형상**의 머리가 그 세면기에 이어져 있다는 점에서 그것은 이차적으로는 **형상**의 머리 역할을 한다. 세면대에 매달려 있는 나체의 형상은 몸 전체가 황토색과 빨강과 파랑이 혼합된 색의 흐름이다.

형상의 뒤에는 검은색의 블라인드가 있다. 블라인드의 역할은 매우 중요하다. 베이컨의 그림에서 블라인드는 벽과 형상 사이에 약간 떨어져 있는 공간의 얇은 틈새를 채운다. 벽과 **형상** 사이의 아주 얇은 깊이를 채움으로써 화면 전체가 단 하나의 동일한 평면이 된다. 색들은 다양하게 서로 소통한다. **형상**의 얼룩 색조는 아플라의 순수 색조를 다시 취하고 또 빨간 매트의 순수 색조도 다시 취한다. 그리고 거기에 세면대의 색조와 공명하는 푸르스름함을 덧붙인다. 이 푸르스름함은 순수한 빨강과 대조를 이루는 얼룩 색조의 푸른색이다.

구멍을 통해 빠져나가는 몸

철학적 명상은 으레 정신이 몸에서 빠져나가는 상태를 이상적인 경지로 삼는다. 그러나 베이컨의 그림에서는 정신이 신체로부터 벗어나는 것이 아니라 신체 스스로가 자신으로부터 빠져나가려 한다. 사르트르의 소설 『구토』에도 실존의 양태를 인식한 주인공 로캉탱이 주변의 세계가 온통 하수구를 통해 빠져나가는 듯한 경험을 하는 장면이 있지만, 빠져나가는 것이 신체가 아니라 세계라는 점에서 베이컨의 주제와는 차이가 있다. 베이컨에서 신체는 열린 입을 통해, 또는 항문, 배, 목구멍, 세면대의 동그라미나 우산의 끝을 통해 빠져나간다. 그의 회화가 즐겨 다루는 성교, 구토, 배설 등 모든 경련의 시리즈가 바로 이 빠져나감의 주제와 연관이 있다. 신체는 O자로 열린 입, 항문, 배, 목구멍, 세면대의 하수구나 우산 꼭지 등을 통해 빠져나간다.

1973년 5~6월의 〈삼면화〉[18]에서 왼쪽 패널의 인물은 변기에 앉아 변을 보고 있고, 오른쪽 패널의 인물은 세면대에서 구토를 하고 있다. 그리고 중간 패널의 인물에서는 시커먼 물체가 몸에서부터 빠져나와 마치 기괴한 그림자처럼 혹은 기이한 동물 모양으로 바닥의 아플라에 넘쳐흐르고 있다. 베이컨의 그림에서 신체는 언제나 이렇게 아플라와 합류하기 위해 자신의 기관 중 하나를 통해 빠져나가려 한다.

형상의 영역에서는 그림자도 신체만큼이나 존재감을 가지고 있다고 들뢰즈는 자주 말하는데, 그림자가 이처럼 견고한 존재를 획득하는 것은 그것이 인간의 신체에서부터 빠져나왔기 때문이다. 삼면화 〈남자의 등에 관한 세 연구〉(1970)[21]에서 세 패널에 각기 그려진 푸른색 그림자들은 인물이 앉아 있는 회전의자의 어떤 지점을 통해 빠져나간 신체들이다.

이런 관점에서 베이컨 그림의 우산들은 세면대와 똑같은 기능을 한다. 1946년의 〈회화〉[26]와 1971년의 〈회화〉에서 형상은 반원의 우산에 의해 덥석 물려 있고, 벌써 얼굴 윗부분은 반쯤 먹혀 보이지 않는다. 우산 끝을 통해 온몸이 빠져나가기를 기다리고 있는 이 인물에게는 비굴한 웃음만이 남아 있다.

〈인체 연구〉(1970)[7]와 〈삼면화〉(1974년 5~6월)에서도 녹색의 움푹한 우산들은 얼핏 보기에 그냥 평면처럼 보이지만, 그것들은 균형대, 낙하산, 진공청소기, 바람 빼는 기구 들이 되어 웅크린 형상을 빨아들이고 있다. 수축된 신체 전체가 그 속으로 통과하려 하고, 머리는 이미 덥석 물려 있다.

〈피하주사기를 꽂고 누워 있는 형상〉(1963)[36]도 겉보기에는 꼼짝 못 하고 누워 있는 신체처럼 보이지만 실은 이것 역시 주사기, 다시 말해 인공 신체처럼 작용하는 주사기의 바늘구멍을 통해 빠져나가려 하는 신체라고 들뢰즈는 해석한다. 그러나 베이컨 자신의 이야기는 들뢰즈의 생각과 상반된다. 베이컨은 마약을 암시하기 위해서

가 아니라, 팔에 못을 박는 것보다는 피하주사기를 꼽는 것이 덜 우둔하기 때문에 팔에 주사기를 꼽았다고 말했다. 그러니까 십자가에 못박는 대신 침대에 못박기 위해 주사기를 사용했다는 것인데, 들뢰즈와는 다른 의미로 섬뜩한 이야기가 아닐 수 없다.

〈스위니 아고니스테스 삼면화〉(1967)[19]는 신체의 빠져나감이 가장 폭력적이고 드라마틱하게 이루어진 경우다. 피가 낭자한 중간 패널에서 윗저고리의 양쪽 소매는 마치 동맥과도 같으며, 얼굴은 피로 뒤덮여 형체도 없다. 얼굴 없는 머리에서 둥글게 열린 입은 더 이상 먹고 말하는 특수 기관으로서의 유기체적 기관이 아니라 그것을 통해 살이 흘러내리고 몸이 온통 빠져나가는 구멍이다.

베이컨은 〈벨라스케스의 인노첸시오 10세 초상 연구〉(1953)[31]나 〈'전함 포템킨'의 보모를 위한 연구〉(1957)[29], 또는 〈머리 VI〉(1949)에서 고함지르는 인물을 많이 그렸는데, 이들의 처절한 고함 역시 온 힘을 다해 앞으로 내미는 신체이다. 고함지르는 입을 통해 빠져나가는 것은 신체 전체이다. 신체가 교황의 입을 통해, 또는 보모의 둥근 입을 통해 빠져나간다. 바로크 시대에 라이프니츠는 "이성의 원칙은 진정한 고함"이라고 했는데, 20세기의 베이컨도 라이프니츠처럼 "고함이 비가시적 힘을 포착하거나 감지한다"고 생각한다.

베이컨은 자신의 신체에서 빠져나가려는 신체의 모습을 공포 혹은 비루(卑陋)함(abjection)으로 표현했다. 비루함이라! 조지프 콘래드의 『나르시스호의 검둥이』만큼 이 주제를 잘 보여 주는 것이 없다.

폭풍우가 몰아치는 바다 한가운데를 항해중인 나르시스호에서 한 검둥이가 밀폐된 선실 속에 갇혔다. 선원들이 그가 갇혀 있는 밀폐된 선실 벽에 미세한 구멍 하나를 뚫는 데 성공했다. 소설의 해당 구절을 그대로 인용해 보자.

> 이 더러운 검둥이는 구멍 쪽으로 몸을 날려 입술을 대고는 살려 달라고 소리치며 신음했다! 목소리는 꺼져 들고, 지름 1인치, 길이 3인치 정도의 좁고 긴 구멍을 통해서 빠져나가겠다고 미친 듯이 애를 쓰며 나무에 대가리를 밀어 댔다. 우리는 황당하기 그지없었고, 이 믿을 수 없는 행동에 몸이 얼어붙는 듯했다. 검둥이를 그 구멍으로부터 쫓아내는 것은 불가능해 보였다. (Joseph Conrad, *The Nigger of the "Narcissus,"* in *The Portable Conrad*, The Viking Press, 1947)

천박한 행동을 지칭하는 서양의 일상적인 은유적 표현 중에 '쥐 구멍으로 빠져나간다'는 말이 있다. 그러나 콘래드의 검둥이가 맞닥뜨린 처절한 상황이나 비굴한 행동을 표현하기에는 이 비유조차 너무 한가로운 듯하다. 거의 히스테리의 장면이다.

버로스의 소설에도 신체가 자신의 일부 혹은 사물의 뾰족한 끝이나 구멍을 통해 빠져나가려는 장면이 있다.

조니의 신체는 턱을 향해 쭈그러든다. 수축은 점점 더 길어진다. 아이이

이! 근육을 긴장시키며 그가 소리를 지른다. 그리고 그의 몸 전체는 꼬리를 통해 빠져나가려 한다. (William S. Burroughs, *Naked Lunch*, 1959)

같은 소설에서 그는 "기관(器官, organ)들은 위치건 기능이건 간에 일체의 항구성이 없다. [⋯] 성적 기관들은 거의 도처에서 나타난다. [⋯] 항문은 분출하고 배설하기 위해 열리며 또 닫힌다. [⋯] 유기체 전체가 그 조직과 색을 바꾼다. 이것은 10분의 1초 만에 일어나는 동소체(同素體)적 변용(variations allotropiques)이다"라고 쓰기도 했다. 일관성 없는 '기관들'이라거나, 순간적으로 조직과 색을 바꾸는 유기체라는 표현은 들뢰즈의 주요 개념인 '기관 없는 신체'를 강하게 연상시킨다.

거울

몸은 작은 구멍 속만이 아니라 거울 속으로 들어가기도 한다. 베이컨의 그림에서 트랙이나 동그라미가 흔히 세면대나 우산으로 변형된다면, 육면체나 평행육면체는 흔히 거울로 변형된다. 거울의 쓸모란, 앞에 있는 대상을 반사하여 그 상(像)을 우리에게 되돌려주는 반사 기능에 있다. 그런데 베이컨의 거울은 때로는 검고 때로는 불투명한 두터움이어서 그 원래의 반사 기능을 완전히 상실한다. 〈거울을 들여다보는 조지 다이어의 초상〉(1967)에서 거울은 검정색이다.

그러니까 전혀 반사 기능이 없다. 그런데도 거울 앞에 조지 다이어가 앉아 있고, 거울 안에도 조지 다이어가 앉아 있다. 거울 안의 남자가 거울 밖 남자의 반사가 아닌 것은 확실하다. 둘의 어긋난 몸의 자세가 그러하고 거울 밖의 나무 의자가 거울 안에 없다는 사실이 그것을 말해 준다.

그렇다고 베이컨의 거울은 루이스 캐럴(Lewis Carroll)의 거울처럼 통과해 들어갈 수 있는 것도 아니다. 『이상한 나라의 앨리스』의 속편인 『거울 저편(Through the Looking Glass)』에서 주인공 앨리스는 완전히 거울 속으로 들어가는데, 거기서는 거울 이편의 세계와는 정확히 반대인 거꾸로 된 세계가 펼쳐지고 있었다. 루이스 캐럴의 거울 저편은 거대한 세계가 펼쳐지는 공간인 반면 베이컨의 거울 뒤에는 아무것도 없다. 삼면화 〈남자의 등에 관한 세 연구〉(1970)[21]에서 그것이 여실히 드러난다. 거울을 뒤로 돌려 뒷면을 속 시원하게 보여 주는데, 거기엔 그저 시커먼 평면뿐 그 외에는 아무것도 없기 때문이다.

〈거울 안에 누워 있는 형상〉(1971)에서는 아예 거울 밖에 아무도 없다. 거울 안에는, 아마도 두 사람인 것 같은 형체가 엉켜 있다. 거울 밖의 인간이 거울 안에 들어가 자신의 영상과 함께 누워 있는 것 아닌가? 이건 거울의 반사 기능을 완전히 부정하는 것이다. 거울 속 영상이 거울 밖 실제 대상의 영상이기만 하다면 거울 속에 들어간 형상은 유일하게 단 하나의 형상이어야만 한다. 그런데 베이컨의

거울들에서는 현실의 인물과 거울 속 인물이 별개의 인물로 상정되고 있다.

구멍을 통과하려 할 때 신체는 수축되었지만, 거울 속에서 신체는 길게 늘어나거나 납작해지거나 혹은 고무처럼 늘어난다. 어느 때는 빙하의 크레바스처럼 커다란 삼각형의 조각을 사이에 두고 머리가 둘로 쪼개지기도 한다. 〈거울 속 조지 다이어의 초상〉(1968)에서 이 쪼개짐은 양쪽으로 무한히 되풀이되면서, 마치 수프 속의 비곗덩어리처럼 머리가 거울 속에 흩뿌려져 흔들거리기만 할 것 같다.

〈벨라스케스의 인노첸시오 10세 초상 연구〉(1953)[31]나 〈'전함 포템킨'의 보모를 위한 연구〉(1957)[29]에서 보았듯이 신체는 마치 피가 동맥을 통해 빠져나가듯 교황이나 유모의 둥근 입을 통해 빠져나간다.

미소

하지만 고함에 의한 빠져나감으로 베이컨의 입 시리즈가 끝나는 것은 아니다. 베이컨은 고함 너머에 그가 접근할 수 없었던 미소가 있음을 암시한다. 미소는 회화의 가장 아름다운 요소이다. 그러나 베이컨이 미소를 그린 것은 미소가 아름다워서만은 아니다. 그가 미소를 그린 것은 미소에 신체의 사라짐을 실행시키는 이상한 기능이 있기 때문이다. 이 부분에서도 어쩔 수 없이 우리는 루이스 캐럴을 연

상하게 된다.

『이상한 나라의 앨리스』6장에는 '고양이 없는 미소'의 이야기가 나온다. 앨리스의 물음에 대답하고 난 고양이는 꼬리부터 서서히 사라지기 시작하더니 웃는 얼굴을 마지막으로 완전히 사라졌다. 고양이의 미소는 고양이 자체가 사라진 후에도 한동안 그대로 남아 있는 것 같은 착각을 일으켰다. '이따금 웃지 않는 고양이를 본 적은 있지만', 하고 앨리스는 사라져 간 고양이에 대해 엉뚱한 생각을 하고 있었다. '미소 없는 고양이, 아니 고양이 없는 미소는 이 세상에서 가장 끔찍한 존재일 거야!' 신체가 사라진 후 유일하게 남아 있는 미소! 아니 또는 더 적극적으로 신체를 사라지게 하는 미소! 이것이 바로 베이컨의 전략인 듯하다.

1946년의 〈회화〉[26]에서 우산을 받쳐 든 남자의 얼굴은 입 끝이 처져 있다. 희미한 미소인 듯 보이지만 아주 불안한 미소다. 얼굴은 마치 산(酸)에 의해 녹아내리며 서서히 해체되는 것 같고, 마지막으로 미소만 남은 듯하다. 1971년에 그린 이 그림의 두 번째 버전에서는 입꼬리가 다시 올라가 미소는 좀 더 냉소적이 된다. 1954년의 교황 그림이나 침대에 앉아 있는 사람의 빈정거리는 미소(《초상화를 위한 연구》, 1953[39])는 너무나 집요하여 마치 앨리스의 고양이처럼 얼굴이 사라지고 나서도 남을 것만 같다. 들뢰즈는 이것을 미소의 비루함(an abjection of a smile)이라고 불렀다. 그리고 그 악착같음이 다름 아닌 히스테리의 성질이라고 말한다.

히스테리

들뢰즈는 현전(現前, presence)을 히스테리라고 규정한다. 현전이란 '눈 앞에 있는 존재'라는 뜻이다. 막연한 추상적 '존재'가 아니라 엄연히 지금 현재 눈앞에 '있음'이다. 완강하게 지금 여기 눈앞에 있는 악착 스러움은 히스테리적이다. 고양이가 사라져도 남는 미소처럼 얼굴 이 다 지워져도 그 밑에 남아 있는 미소의 악착스러움, 뒤틀린 입 뒤 로 남아 있는 고함의 악착같음, 유기체가 다 뭉개져도 그 이후까지 남아 있는 신체의 악착성, 성격이 규정된 기관들의 뒤에 여전히 남 아 있는 일시적 기관들의 악착성, 이 과도(過度)한 현전이 히스테리 다. 히스테리컬한 미소가 추잡하고 비루했던 것은 그 악착같은 현전 성 때문이었다.

문학에서도 우리는 히스테리를 말할 수 있다. 특히 아르토나 베 케트의 희곡이 그러하다. 베케트는 자신의 문학에 관해 "표현할 것 이 없으며, 표현할 도구도 없고, 표현할 소재나 표현할 힘이 없고, 더 군다나 표현하고자 하는 욕구도 표현할 의미도 없는 표현"이라고 정 의한 바 있다. 실패하는 세상에서 유일하게 성공하는 방법은 실패 자체를 작품화하는 것이라고도 했다. 이 악착같은 부정의 확인, 그 것이 바로 히스테리다. 사르트르가 『구토』에서 잉여적 실존을 나무 뿌리와 연관 지어 묘사하는 장면이나, 『존재와 무』에서 신체와 세계 가 하수구를 통해 빠져나가는 듯하다는 비유를 쓴 것이 모두 히스

테리컬한 주제와 관련이 있다고 들뢰즈는 해석한다. 실제로 사르트르는 플로베르의 간질(뇌전증)과 19세기 작가들의 신경증적 현상을 모두 히스테리로 규정했다. 그러나 그의 규정은 좀 더 의학적인 관점의 것이어서 들뢰즈의 해석과는 약간의 편차가 있다.

완강한 현전성이 히스테리라면 모든 예술 중에서 히스테리와 가장 밀접한 관계를 맺고 있는 것은 미술이다. 선과 색은 눈으로만 볼 수 있는 것이므로 그 자체가 완강한 현전성이다. 미술은 표상이라는 형태로 직접 현전을 끌어내는 예술 장르이다. 그런데 색채의 체계는 신경 시스템 위에서 직접 작용하는 행위 시스템이다. 특히 회화는 선과 색이라는 수단을 통해 눈을 끌어들인다. 미술과 눈과의 관계는 필수적이다. 그러나 회화는 눈을 고정된 기관처럼 취급하지는 않는다. 선과 색을 표상으로부터 해방시킨 회화는 그것을 바라보는 눈 역시 그 유기체적 종속으로부터 해방시킨다. 다시 말하면 눈의 본래 기능인 시각 기관의 성격으로부터 눈을 해방시킨다. 그리하여 눈을 우리 몸의 도처에 놓는다. 귓속에, 뱃속에, 허파 속에 아무데나 놓는다. 이처럼 눈은 비결정적 다기능의 기관이 되어 **형상**을 바라본다. 이러한 눈이 바라보는 **형상**은 기관 없는 신체, 다시 말해 결정되기 이전의 순수한 현전인 것이다.

여기서 회화의 이중적인 성격이 나온다. 주관적인 의미에서 회화는 우리의 눈을 활용한다. 그런데 이 눈은 더 이상 유기적이지 않은 일시적인 기관이 되었다. 눈은 '본다'는 하나의 기능만이 아니라 다

양한 기능을 수행하는 기관이 되기 위해 본래의 유기적인 기관이기를 그만두었다. 이 눈앞에 신체의 순수한 현전이 보일 것이고, 그와 동시에 눈은 이러한 현전에 걸맞은 기관이 될 것이다. 회화와 함께, 그리고 또 화가와 함께 히스테리는 예술이 된다고 들뢰즈는 말한다 (*Francis Bacon: The Logic of Sensation*, University of Minnesota Press, 2004, p. 45. 이하, *LS*). 실제 행위에서 불가능했던 일을 히스테리는 회화에서 완수한다. 한마디로 자신의 선과 색의 체계, 그리고 다기능적 기관인 눈을 가지고 신체의 물질적 실재를 드러내는 것이 회화이다. "만족할 줄 모르고 발정해 있는(insatiable and in heat) 우리의 눈"이라는 고갱의 말은 회화의 모험이 오직 눈하고만 관계가 있다는 것을 의미한다. 이 눈이 스스로의 몸에서 빠져나오는 신체를 바라보고 있다. 비록 그 신체가 사과의 신체라 해도 말이다. 신체는 자신의 몸에서 빠져나오면서, 뒤에 남아 있는 자신의 물질성을, 다시 말해 순수한 현전을 드러낸다. 만일 자기 몸에서 빠져나오지 않았다면 신체는 자신의 물질성을 발견하지 못했을 것이다.

왜 회화에 대해서만 히스테리적 본질을 말하는가, 라는 의문이 들 수도 있다. 음악을 듣는 귀도 원래의 기능에서 벗어나 다기능적 기관이 되지 않았는가? 음악도 우리의 신체를 깊숙이 관통한다. 그리하여 귀는 얼굴의 양옆에만 있는 것이 아니라 배와 허파에도 있게 된다. 음악이야말로 파동 혹은 과민한 신경과 가장 밀접한 관계가 있다. 하지만 음악은 우리의 신체에서 그 물질적 현전을 벗겨 버린다.

음악은 신체들을 탈육화(脫肉化, disembody)하여 가장 정신적이고 영적인 세계로 들어간다. 비록 음향적 신체에 대해 말할 수 있기는 하지만, 그것은 프루스트가 말했듯이 비물질적이고 탈육화한 신체이다. 음악 안에는 "정신에 저항하는 물질적 찌꺼기가 조금도 남아 있지 않다"고 프루스트는 말했다(Marcel Proust, *In Search of Lost Time*, vol. 3, "The Guermantes Way," tr. C. K. Scott Moncrieff and Terence Kilmartin, New York: Modern Library, 1993, p. 55; 프랑스어 원문은 *A la Recherche du temps perdu*, part 1, *Le côté de Guermantes*, Paris: Pléiade, 1954, vol. 2, p. 48). 그렇다면 음악은 회화가 끝나는 바로 그 지점에서 시작된다. 음악의 우월성을 말하는 사람들이 내세우는 근거가 바로 이것이었다. 들뢰즈는 음악을 탈주선(脫走線, lines of flight)으로 설명했다. 그에게 있어서 탈주선은 탈영토(deterritorialization)와 동의어로, 신체를 가로지르기는 하지만 신체 아닌 다른 곳에서 단단한 평면을 발견하는 선(that pass through bodies, but which find their consistency elsewhere)(*LS*, p. 47)이다. 음악은 탈주선 위에 놓여 있다. 그러므로 음악은 신체의 밖에 있다. 반면 회화는 신체의 지점에 머물러 있다.

그러고 보면 구상과 추상의 차이도 히스테리적 관점에서 확인할 수 있다. 두 회화의 외관은 서로 정반대의 모습을 하고 있다. 구상화는 자신이 재현하는 유기적 대상과 완전히 유사한 재현적 등가물을 만들어 내고, 반면에 추상화는 추상적 형태 쪽으로만 관심을 돌려 순전히 두뇌적인 회화를 제작한다. 그러나 실제로 이 두 회화는

회화 본연의 근본적인 히스테리를 막기 위한 동일한 목표를 갖고 있다. 즉 완강한 현전성을 만들어 내는 것이다.

베이컨이 벨라스케스의 교황 그림을 여러 번 변용해 그린 것도 히스테리적 관점에서 해석할 수 있다. 벨라스케스의 인노첸시오 10세를 고함치는 교황으로 변화시켜 다시 그리면서[31] 그는 교황을 가리고 있는 장막, 생생한 고기, 고함치고 있는 입 등을 그려 넣었는데, 이것은 모든 요소들을 완강하게 히스테리화(化)한 것이다.

인간과 동물의 동일성

얼굴의 해체

베이컨은 얼굴과 머리를 구분한다. 얼굴은 인간의 모든 정신이 집약되어 있는 독립적인 공간이지만, 머리는 여전히 신체에 종속되어 있는 신체의 뾰족한 끝일 뿐이다. 그는 인물을 그렸지만, 그러나 엄밀히 말해서 얼굴을 그리지는 않았다. 그는 머리를 그리는 화가다. 그렇다고 해서 베이컨의 '머리'에 정신이 없는 것은 아니다. 그러나 우리의 통념과는 달리 그 정신은 초월적인 정신이 아니라 신체와 동일시된 정신이고, 더 나아가 동물적인 정신이다. 거기엔 돼지의 정신, 물소의 정신, 개의 정신, 박쥐의 정신, … 등등이 들어 있다. 베이컨이 초

상화가로서 추구하는 기획은 매우 특이하다. 얼굴을 해체하여 그 밑에 숨겨진 머리가 솟아나게 하거나 다시 찾는 것이다.

닦아 내고 솔질하는 작업을 통해 얼굴은 해체되고 그 자리에 머리가 솟아난다. 얼굴은 자신의 형태를 상실한다. 베이컨의 그림에서는 인간의 머리가 자주 동물에 의해 대체된다. 이것은 동물적인 형태라기보다는 차라리 어떤 정령들의 모습이다. 얼굴이 지워진 부분에 동물의 정령이 들어와 자리 잡은 후 얼굴 없는 머리가 되었다.

예를 들어 1976년의 〈삼면화〉[12]에서 갈비뼈가 드러난 인체의 머리 부문은 전율하듯 파닥거리는 새의 모습이다. 지워진 인체의 얼굴 부분에서 새는 용수철을 닮은 갈비뼈 위에서 마치 나사못처럼 빙글빙글 돌고 있다. 왼쪽 패널과 오른쪽 패널의 기괴한 인물 초상화들은 이 주인공 새의 파닥거림을 바라보는 증인의 역할을 할 뿐이다.

개가 주인의 그림자처럼 취급되는 때도 있다. 〈개와 함께 있는 조지 다이어의 두 연구〉(1968)[37]에서 개는 인물의 앞 작은 탁자 위에 올라서 있지만, 의자에 앉아 있는 조지 다이어의 초록색 그림자 또한 개의 모습이다. 그러므로 '개 한 마리와 함께(with a dog)…'라는 제목이 무색하게 그림에는 크고 작은 두 마리의 개가 있는 셈이다. 이때 의자의 그림자는 왼쪽에 있고, 초록색 얼굴 그림자는 정면에 있는데, 인물의 그림자는 왜 오른쪽에 있는가, 라는 광학적 의문은 생각할 필요조차 없다. 베이컨의 구상(具象)은 이미 재현을 초월한 그림이므로.

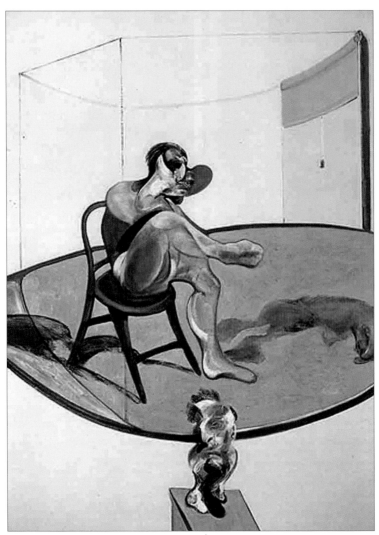

[37] Two Studies of George Dyer with Dog (1968)

눈과 손, 그리고 햅틱

사람의 그림자가 뭔지 알 수 없는 동물의 형태를 취하기도 한다. 1973년 5~6월의 〈삼면화〉[18] 중간 패널에서는 상체를 숙이고 앉아 있는 남자의 측면 상반신이 오른쪽 문설주에서부터 왼쪽 방향으로 돌출해 있다. 알전구 하나가 캄캄한 실내 벽에 매달려 있는 것으로 보아 그의 몸으로부터 문밖 바닥으로까지 흘러내리고 있는 거대하고 기괴한 검은 물체는 아마도 그의 그림자인 듯하다. 그러나 왼쪽 패널의 인물은 변기에서 변을 보고 있고, 오른쪽 패널의 인물은 세면대에서 토하고 있으므로, 중간 패널의 검은 물체는 아마 남자의 몸에서 빠져나온 배설물인지도 모른다. 이 불길한 검은 그림자는 남자의 형상을 닮지 않았고, 동물 같은데 그러나 어떤 동물이라고 특정하기도 힘들다. 여하튼 몸속에 숨어 있던 어떤 동물이 몸으로부터 빠져나가는 듯하다.

베이컨의 회화가 자주 인간의 자리에 동물을 대신 그려 넣었다고 하지만, 그것은 단순히 인간과 동물 사이의 형태적인 상응 때문만은 아니다. 인간과 동물은 인간인지 동물인지 **구분할 수 없고 결정할 수 없는** 존재이기 때문이다. 최소한 베이컨은 그렇게 생각하고 들뢰즈도 거기에 동의한다. 베이컨의 그림에서 인간은 동물이 된다. 하지만 인간이 동물이 되는 것은 그 동물이 바로 인간의 정령(spirit)이기 때문이다. 인간과 동물은 형태가 비슷해서 서로 결합된 것이 아니라 차라리 공통의 사실(fact)이기 때문에 한데 결합한 것이다. 베이컨의 그림에서는 가장 고립된 인물 **형상**마저도 이미 동물과 짝지어

진 **형상**이라고 들뢰즈가 말하는 이유이다. 투우장이 아니면서도 소와 짝지어진 투우사의 그림처럼 베이컨의 모든 고립된 인물들은 이미 잠재적으로 그의 동물들과 짝지어져 있다. 혼자만의 **형상**이라도 거기에는 동물의 정령이 있기 때문이다.

예를 들어 1946년의 〈회화〉[26]에서 우산 아래 남자는 단일한 **형상**이다. 우산 위에는 양팔을 벌린 고기가 십자가에 매달려 있듯이 두 다리를 벌리고 있고, 우산 밑의 머리는 우산 속에 거의 먹혀 들어가 있다. 우산 위의 고기가 우산 밑 인물의 동물적 정령이라고 본다면 이 그림도 단일한 형상이 아니라 짝지어진 두 개의 **형상**으로 보아야 한다. 결국 베이컨의 그림들은 비록 단일한 **형상**이어도 모두 짝지어진 **형상**들이라는 결론이 난다. 그런 관점에서 〈거울 안에 누워 있는 형상〉(1971)도 혼자인 것 같지만 사실은 두 개의 **형상**으로 보아야 한다.

고기에 대한 연민!

베이컨의 그림에서 살과 뼈의 긴장이 극도에 달한 것이 바로 고기 (meat)이다. 고기는 살과 뼈가 서로를 구조적으로 구성하는 것이 아니라 서로 국부적으로 부딪힐 때의 신체 상태이다. 그의 그림에서는 입과 이빨도 살과 뼈의 긴장으로 읽어야 한다. 이빨은 작은 뼈라 할 수 있기 때문이다. 고기 안에서 살은 뼈로부터 '내려오는' 것 같고,

뼈는 살로부터 올라가는 것 같다. 17세기의 렘브란트나 20세기의 수
틴(Chaim Soutine, 1893~1943)처럼 미술사에서 고기 그림들은 꽤 많이
있지만, '뼈로부터 내려오는 살', 또는 '살로부터 솟아오르는 뼈'는 베
이컨 고유의 특징이다.

　베이컨은 자주 반복해서 십자가형 이미지와 정육점 이미지를 한
데 섞었다. 고기와 형상과의 결합은 그에게 아주 중요한 주제이다. 넓
은 마트에서 정육점이나 생선 코너를 지나칠 때 고기, 생선, 새 등 모
든 죽어 있는 것들이 거기 누워 있는 것을 보고 흠칫 놀란 적이 있
다고 베이컨은 인터뷰에서 토로했었다. 죽은 동물을 먹고 사는 인간
의 끔찍함에 진저리 치기 전에 화가인 그는 우선 고기의 색깔이 매
우 아름답다고 느낀다. 고기의 색깔이 아름답다니! 확실히 보통 사
람들과는 다른 감각이다. 그가 강박적으로 고기를 그린 것은 고기에
대한 연민이라는 이념적 이유 말고도 고기의 형태 및 색채에 매혹되
었다는 형식적인 이유도 분명 있는 것이다.

　그의 그림에 고기가 등장하는 것은 두 가지 방식을 통해서이
다. 하나는 고기의 일부 부위가 화면에 등장하는 것이고, 또 하나
는 십자가에 못박힌 **형상** 자체가 고깃덩어리인 경우이다. 교황의 의
자 옆에 갈비뼈가 매달려 있는 〈교황 II〉(1960)[2]는 전자의 경우이
고, 1946년[26]과 1971년의 〈회화〉에서 까만 우산 위 거대한 십자가
에 양팔을 벌리고 갈비뼈가 드러난 채 매달려 있는 짐승의 고기는
두 번째 경우이다.

비평가들은 고깃덩이가 십자가에 매달린 그림들에서 호러적인 요소를 발견한다. 하지만 그는 자기 그림에 호러적 요소는 없다고 강조한다.

비평가들은 언제나 내 그림의 호러적 측면(the horror side of it)을 강조했지요. 그러나 나는 내 그림에서 특별히 그런 것을 느끼지 않습니다. 나는 한 번도 호러적(horrific)이 되고자 한 적이 없어요. 내 작품을 잘 관찰하고 그 저류를 들여다보면 내가 한 번도 삶의 그런 측면을 강조한 적이 없다는 것을 알게 될 것입니다." (*Interviews*, p. 48)

차라리 고기는 그의 연민의 대상이다. 수틴이 유대 인에 대한 무한한 연민을 가졌듯이 아일랜드계 영국인인 베이컨은 고기에 대해 무한한 연민을 가지고 있다. 그에게 고기는 죽은 살이 아니다. 살아 있는 살의 모든 고통과 색을 지니고 있다. 거기에는 발작적인 고통과 치명적인 성질이 들어 있다. 그는 언제나 도살장과 고기에 관련된 이미지들에서 큰 충격을 받았다. 고기의 이미지는 그에게 십자가형을 떠올리게 했다. 급기야 그는, 우리 인간은 모두 고기이고, 잠재적 해골들이라고 말한다. 당연히 그는 정육점에 걸려 있는 고기와 자신을 동일시한다.

정육점에 가면 나는 항상 저기 동물의 자리에 내가 없음을 보고 놀랍

니다." (*Interviews*, p.245)

　　베이컨에게 고기는 인간과 동물의 공통 영역이고 그들 사이를 구분할 수 없는 영역이다. 화가 자신의 공포와 연민이 한데 합치는 지점이 바로 고기다. 사람인지 동물인지 구분이 안 가는 짓이겨진 살 더미를 그릴 때 화가는 확실히 도살자였다. 그러나 그는 마치 교회 안에 있듯이, 도살장 안에 있다. 그의 그림을 통해 도살장은 성스러운 장소가 된다. 그의 성소 안에서는 사람 대신 고기가 십자가에 못박혀 있다. 베이컨은 오로지 도살장 안에서만 종교화가가 된다.

　　18세기 말엽의 독일 작가 모리츠(K. P. Moritz, 1756~1793)의 소설 『안톤 라이저(Anton Reiser)』에서 우리는 비슷한 이야기를 읽을 수 있다. 소설에는 극단적으로 인생의 허무와 무의미와 고립감을 느끼는 한 인물이 나온다. 그의 이 기묘한 감정은 네 사람의 중(重)범죄자를 고문하고 공개 처형하는 현장에서 "갈가리 찢기고 으깨진" 몸을 본 후 생겨났다. 처형 당한 사람들의 찢어진 살점들이 바퀴나 난간 위에 던져졌을 때, 그는 전율하며 이상하게도 우리 모두가 여기에 연루되어 있고, 우리 모두가 바로 이 던져진 고기라는 확신을 갖게 되었다. 관객이 이미 광경 속에 들어가 '떠도는 살덩이'가 되었다는 확신이었다. 그러자 우리 모두가 범죄자이거나 도살장에서 희생된 동물이라는 생각이 그의 머릿속에 생생하게 자리 잡았다. 마침내 그는 죽어가는 모든 동물들에 매료되었다. 베이컨이 아마도 읽은 적이 없을 이

소설의 다음 구절은 놀랍도록 베이컨의 생각과 똑같다.

> 송아지, 머리, 눈, 콧방울, 코…. 때때로 그는 자신을 잊을 정도로 동물을 뚫어지게 바라보며, 한순간 자신이 그러한 존재를 경험한다고까지 믿었다. […] 혹시 그가 인간들 사이에 있으면서 개나 혹은 다른 동물이 아니었을까 하는 의심이 자주 들기까지 했다.

베이컨은 '짐승에 대한 연민'이라고 하지 않고 차라리 "고통 받는 모든 인간은 고기다"라고 말한다. 고기에 대한 연민! 이 말에서 우리는 비로소 베이컨의 잔혹한 그림들을 편안하게 볼 수 있게 되었다. 이 부분에서 비로소 들뢰즈의『감각의 논리』는 우리를 울컥하게 한다. 책을 읽을 때 어느 순간 눈물이 핑 도는 구절이 있다면 그 책은 읽을 만한 가치가 있는 책이다.

되기(becoming)의 세계

모리츠의 글은 인간과 동물의 화해를 그리는 것도 아니고, 그들의 닮음을 그리는 것도 아니다. 차라리 근본적인 동일시이다. 인간과 동물을 구분하지 않는 비구분의 영역이다. 고통 받는 인간은 동물이고, 고통 받는 동물은 인간이다. 베이컨은 자신이 그린, 부풀어 터진 인간의 머리와 동물의 고기를 같은 선상에 놓고 있다. 거기엔 인간

과 동물이 구분되지 않는 객관적인 비결정성이 있다. 그러고 보면 베이컨의 모든 머리는 고기와 동일하다. 〈미스 뮤리엘 벨처〉(1959)[24]의 머리는 아름다운 붉은색과 파란색의 고기 색이다. 〈십자가형 단편(斷片)〉(1950)에서처럼 결국 고기는 머리이고, 머리는 고기의 잠재성이다. 그리하여 십자가에 매달린 고기 전체가 십자가 꼭대기 위에 웅크린 개-정령의 시선 아래에서 짖어 댄다. 1946년의 〈회화〉[26]와 1971년의 두 번째 버전 〈회화〉에서, 한쪽은 살이고 다른 쪽은 뼈인 고기는 형상-머리가 위치한 트랙이나 난간의 가장자리에 놓여 있다. 머리는 우산 밑에서 얼굴을 해체하고 있고, 그 우산 위로 고기는 두꺼운 살[肉]의 비[雨]를 내리고 있다. 교황의 입에서 튀어나오는 고함도 고기이고[31], 그의 눈이 연민의 정으로 바라보는 대상도 고기이다[2].

이것이 바로 들뢰즈 철학의 중심 개념인 '되기(becoming)'의 세계이다. 인간의 머리를 고기와 동일시하는 것(head-meat)은 다름 아닌 인간의 동물-되기(becoming-animal)이다. 이미 우리는 '되기'의 욕구를 **형상**의 안간힘에서 보았다. **형상**은 뾰족한 점이나 구멍을 통해 빠져나가려 애쓰고, 벽에 걸린 거울 속을 통과해 들어가기도 하였다. **형상**은 또한 심하게 고함을 지르다가 온몸이 마구 뒤틀리는 신체의 변형에 다름 아니었다. 이 모든 것이 '되기'의 욕구인 것이다.

그러므로 베이컨의 형상은 한마디로 신체다. 신체는 **형상**의 물적 재료이다. **형상**은 신체이기에 얼굴이 아니며, 얼굴도 없다. **형상**은

물론 머리를 가지고 있다. 왜냐하면 머리는 신체의 일부이기 때문이다. 그러므로 **형상**은 그냥 머리로 환원될 수도 있다. 베이컨이 자신의 그림을 얼굴의 초상화가 아니라 머리의 초상화라고 말하는 이유가 그것이다. 베이컨의 '얼굴 없는 신체'는 들뢰즈의 '기관 없는 신체'의 회화적 상관물이라 할 수 있다.

이 '되기'의 세계를 통해 들뢰즈는 베이컨과 완전히 동일시하고 공감한다. "예술, 정치, 종교, 혹은 그 어떤 분야에서건 혁명적인 사고를 했던 사람 중 자신도 동물에 불과하다는 것, 그리고 단순히 죽어 가는 송아지 한 마리에 대해서가 아니라 모든 죽어 가는 송아지 앞에서 자신도 책임이 있다는 것을 격렬하게 느껴 보지 않은 사람이 어디 있겠는가?"라고 들뢰즈가 말했을 때, 우리는 왜 그가 왜 베이컨의 회화에 그토록 관심을 갖게 되었는지 비로소 이해할 수 있게 된다.

08

베이컨 회화의
시기 구분

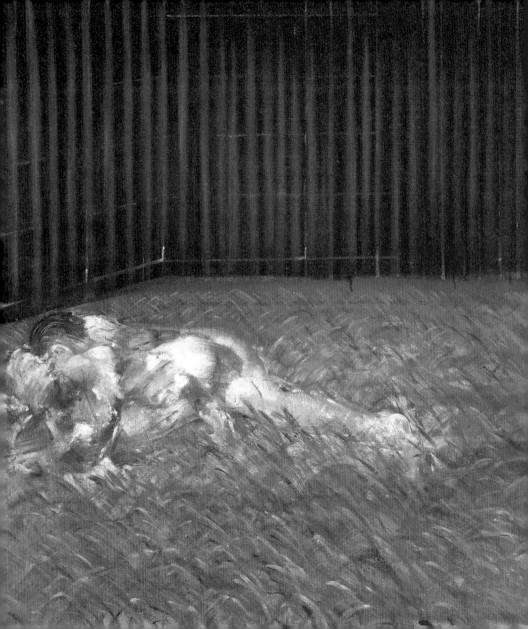

풀잎적 성격의 풍경화

베이컨의 초기 작품 가운데에는 〈반 고흐의 초상을 위한 연구 II〉 (1957)[35] 같은 평범한 그림도 있다. 인체가 빗질한 듯 뭉개져 있지만 아직은 반 고흐의 〈씨 뿌리는 사람〉을 충실하게 모사한 서정적 그림이다. 왼쪽 아래 모서리를 채운 커다란 삼각형의 검정색 아플라와 배경에 그려진 선(線) 육면체의 그래픽만 없었다면 베이컨의 그림으로 알아보기조차 어려웠을 것이다.

하지만 당시의 그림들에도 이미 그의 후기 그림들을 예고하는 특색이 나타나 있다. 소위 풍경의 풀잎적인 성격이라 불리는 빗금들이 그것이다. 〈풍경〉(1952), 〈풍경 속의 형상 연구〉(1952), 〈비비 연구〉(1953), 〈풀 속의 두 형상〉(1954)[38]에는 빗살무늬 같은 짧은 빗금들이 마치 보리밭의 보리풀처럼 무수하게 그어져 있는데, 그것은 뭔가를 드러내 보이기 위한 것도 아니고, 어떤 이야기를 하기 위함도 아니다. 만일 빗금이 모두 한쪽 방향으로 뉘어져 있다면 그건 "바람보다도 더 빨리 눕는"(김수영, 「풀잎」) 어쩌고 하는 삽화성 혹은 서사성이 가능하리라. 그러나 왼쪽 오른쪽으로 그냥 마구 그어진 빗금들은 삽화적이거나 서사적인 기능이 제거된 그저 '무의지적인 자유로운 표시들'일 뿐이다.

[38] Two Figures in the Grass (1954)

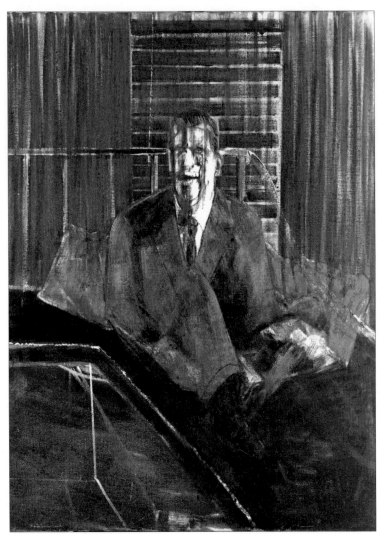

[39] Study for a Portrait (1953)

눈과 손, 그리고 햅틱

말레리슈

커튼이 윤곽으로 작용하는 때도 있었다. 그 커튼에서 **형상**은 한없이 뭉개진다. 〈벨라스케스의 인노첸시오 10세 초상 연구〉(1953)[31]에서 고함지르고 있는 교황은 막(幕)처럼 드리운 커튼에 의해 가려져 있다. 커튼은 마치 각목처럼 단단하고, 신체의 윗부분은 커튼의 두터운 날들 사이에서 벌써 흐릿하게 지워져 겨우 희미한 표시로 남았을 뿐이다. 신체의 아랫부분은 커튼을 뚫고 나와 밝은 색의 치마처럼 비스듬하게 퍼져 있다. 그래서 흐릿하게 지워진 상체는 뒤에서 당겨지는 듯하고, 전체적으로 **형상**은 아득하게 멀어져 보인다. 상당히 오랫동안 베이컨은 이 방식을 사용하였다. 〈초상화를 위한 연구〉(1953)[39]에서도 수직의 커튼 날이 인물의 혐오스러운 미소를 위에서부터 아래로 그어 내리고 있다. 배경에는 수직의 커튼만 있는 게 아니라 수평의 블라인드도 있다. 머리와 신체는 흐릿하게 지워져 이 차양의 수평 날들 속으로 빨려들어 가는 것만 같다.

초기의 그림들은 이처럼 전체적으로 흐릿하고, 뭔가 형태를 구분할 수 없고, 깊이 속으로 형태가 끌려들어 가 있고, 두텁게 칠한 색채 위에 그림자가 어른거리고, 직물처럼 얼룩진 어두운 색조의 텍스처가 있으며, 어느 부분에서는 한없이 압축되었고, 또 어느 부분에서는 한없이 늘어나 있다. 헝겊이나 작은 비 혹은 솔을 가지고 국지적인 부분을 지우는 기법이 이미 사용되고 있다. 이런 흐릿한 텍

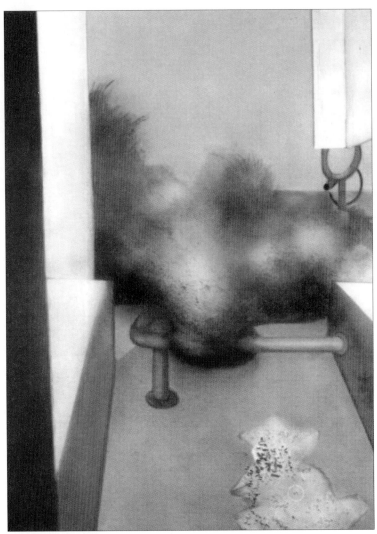

[40] Sand Dune (1981)

스처는 비록 풍경, 배경, 하다못해 캄캄한 어둠이라도 재현하는 듯이 보이지만 실은 전혀 풍경이나 배경이 아니다. 바로 실베스터가 지적한 말레리슈적인 처리들이다.

베이컨의 말기 그림

실베스터는 베이컨의 회화가 세 시기로 구분된다고 말했다. 첫 번째는 분명한 **형상**과 생생하고 단단한 아플라를 대비시킨 시기이고, 두 번째는 말레리슈적인 형태를 흐릿한 색깔의 커튼 속에 그려 넣은 시기이며, 세 번째는 앞의 이 '두 적대적인 관습'을 합한 것으로, 밝고 얇은 배경으로 되돌아오지만 부분적으로는 줄을 긋고 솔질을 하여 흐릿한 효과를 다시 만들어 낸다는 것이다.

그러나 실베스터와의 인터뷰 이후 베이컨은 다시 한 번 자신의 관습을 바꿨다. 우리는 그것을 네 번째 시기로 구분할 필요가 있다. 이제 **형상**은 사라져 버리고 옛적의 희미한 흔적만 남았다. 아플라는 수직의 하늘처럼 열려 더욱 더 구조화의 기능을 하고 있고, 윤곽적 요소들은 아플라를 마음대로 분할하여 평면적인 구역들을 만들어 낸다. **형상**을 솟아나게 하였던 혼탁하고 지워진 영역은 이제 모든 형태에서부터 독립하여 그 자체로서 가치를 지니게 된다. 그리하여 대상 없는 순수한 힘으로서 나타난다. 폭풍의 바람, 분수나 증기의 분

[41] Jet of Water (1979)

눈과 손, 그리고 햅틱

터너, 〈눈보라: 얕은 바다에서 신호를 보내며 유도등에 따라 항구를 떠나가는 증기선〉

출, 또 혹은 태풍의 눈으로서 나타난다. 영락없이 터너의 증기선을 연상시킨다. 1981년의 〈모래 언덕〉[40], 같은 해의 또 다른 〈모래 언덕〉, 〈황무지 한 조각〉(1982)이 그것이다.

이 그림들은 어떻게 생겨났는가? 베이컨 자신의 설명을 들어보자.

바닷가 모래밭과 그 위에 부서지는 파도를 그리려 했어요. 그런데 만일 평범한 방식으로 한다면 이 세상에 해변 그림 하나 더 추가하는 것밖에 더 되겠어요? 그래서 모래밭과 파도를 일종의 구조 위에 그리기로 했습니다. 즉 해변과 파도를 조각으로 오려 내 그것을 전체 그림 안에서 약간 도톰하게 올리면 그것은 인위적으로 보이고, 그러면 평범한 해변과 파도 그림보다는 좀 더 리얼한 그림이 되겠지요.

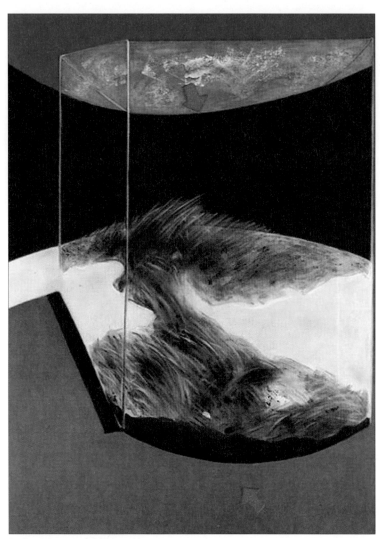

[42] Landscape (1978)

눈과 손, 그리고 햅틱

결국 해변의 풍경을 해변의 풍경 같지 않게 보이도록 하고 싶었다는 것이다. 그래서 인공적인 배경을 미리 그려 놓은 다음, 물감을 이것저것 끌어모아 전부 통에 넣고 휘저어 캔버스 위, 파도가 있어야 할 자리에 부었다. 그러자 해변에 부서지는 파도가 아니라 그냥 파이프에서 뿜어져 나오는 물줄기(jet of water)가 되더라는 것이다. 그래서 제목을 〈분수〉(1979)[41]로 바꿨다. 말년에 이르러 우연성에 대한 경도가 한층 심해졌다는 것을 보여 주는 에피소드이다.

풀(grass) 그림도 마찬가지다. 풍경화이면서 풍경화 같지 않은 그림을 원했기 때문에 그것을 깎고 깎으니, 마침내 상자 속의 한 줌의 풀에 이르게 되었다(《풍경》, 1978[42]). 애초부터 실제의 풀을 보고 그린 것은 아니다. 풀을 찍은 아주 멋진 사진이 있었는데, 찢겨서 온통 지저분한 작업장 바닥에서 계속 밟혔다. 처음에는 치워 버렸다가 다시 화실로 가져와 그림의 소재로 삼았다. 처음에는 캔버스의 색깔 그대로 황갈색을 배경으로 삼았다. 그러나 좀 더 인위적이기를 원했기 때문에 아주 강렬한 코발트블루를 빙 둘러 칠했다. 강렬한 청색이 그림에서 모든 자연스러움을 제거할 것이고, 그러면 그림은 완전히 인위적이고 비현실적으로 보일 거라고 생각했다. 과연 관람객들은 이 풀에서 식물이라기보다는 차라리 동물적 에너지를 느낀다. 풀 그림만이 아니라 뿜어 나오는 물줄기 그림에서도 사람들은 에로틱한 것을 연상했다.

이런 작품이 몇 점 되지 않기는 하지만 베이컨이 말년에 바꾼 화

풍을 무시하고 지나칠 수는 없다. **형상**이 사라져 버린 그림들은 특유의 추상화가 되었다. 형상의 자리에는 모래, 풀, 먼지 혹은 물방울들이 들어섰다. 풍경은 마치 모래로 만들어져 마구 부스러져 내리는 스핑크스처럼, 어떠한 **형상**도 다시 취하지 않는다. 풀이나 땅 혹은 물도 마찬가지다. 이 새로운 텅 빈 공간과 흐릿하게 형체만 남은 **형상** 사이에는 눈부신 파스텔 색조만이 있다. 물론 모래가 다시 단단히 뭉쳐 스핑크스가 될 가능성도 있다. 그러나 힘없이 부스러지는 엷은 색깔의 모래를 보면 그것이 **형상**을 다시 만들어 내기는 어려워 보인다. 게다가 화가도 모든 가능성을 접은 채 세상을 떠났으니 말이다.

09

햅틱
Haptic

화려한 컬러 때문에 눈으로 먼저 먹게 되는 마카롱

한 잡지의 광고 사진에 붙어 있는 캡션이다. 눈이 먹다니, 눈이 보기만 하는 것이 아니라 먹기도 한다는 말인가? 그러나 눈이 시각적 기능만이 아니라 다른 기능도 갖고 있다는 것을 이미 백 년도 훨씬 전에 오스트리아의 미술사학자 알로이스 리글(Alois Riegl, 1858~1905)이 발견했다. 그는 『후기 로마의 미술 산업(Late Roman Art Industry)』에서 우리의 눈이 촉각적 지각과 시각적 지각을 동시에 갖고 있다고 주장했다. 이에 가장 적합한 용어가 그리스어의 'hapto(ἄπτω)'인데, 이것은 단순히 '본다'라는 시각적인 기능만이 아니라 '만지다'라는 촉각적인 기능까지 지시하는 동사라고 했다. 뵐플린, 파놉스키와 함께 미술사학을 독립된 학문으로 만드는 데 기여한 리글은 hapto에서 유래한 햅틱이라는 말을 미학 용어로 처음 쓴 사람이다. 'haptic'은 서로 상관이 없는 눈과 촉각 사이의 외부적인 관계를 뜻하는 것이 아니라, 그 둘 사이를 혼합하는 일종의 새로운 '시선의 가능성'이다. 즉 광학적인 것과 구별되는 새 유형의 시각이다.

　손과 촉각의 중요성은 디지털 시대인 현대에 들어와 점점 더 강조되고 있다. 눈으로 만지고 손으로 본다는 우리의 능력이 오랫동안 은폐되고 외면되어 왔는데, 이제 시각과 촉각의 융합이 새로운 관심의 대상으로 떠오르고 있다. 북디자이너 정병규는 우리가 책을 대하는 방법에는 '읽다'와 '보다', 그리고 앞의 둘을 가능케 하는 '만지

[43] Oedipus and the Sphinx after Ingres (1983)

다'가 있다고 말했다. 그는 특히 손의 중요성을 강조하며, 손과의 관계를 떠나서 책이라는 것 자체가 성립할 수 없다고 했다. 하기는 모든 것이 디지털화되어 촉각적인 아날로그 세상이 종말을 맞이하는 것 같아도, 역설적으로 터치에 대한 욕구는 점점 더 커지는 것 같다. 터치에 의해 작동되는 스마트폰의 경우가 이를 잘 말해 주고 있다.

미술의 역사도 이 촉-시각적 세계의 교대에 다름 아니다. 비잔틴 미술과 고딕 미술의 차이 역시 눈과 손의 역할 교대였다. 극도의 평면성이 특징인 비잔틴 예술은 순전히 눈[眼]적(optical)인 공간이었고, 고딕 아트는 손[手]적(manual) 공간이었다. 손이 거의 폭력적인 방식으로 스스로를 표현하는 고딕의 공간에서 선(線)은 아무것도 재현하지 않고, 눈은 거의 좇아갈 수도 없었다. 두 방향은 현대미술에서도 고스란히 다시 반복된다. 몬드리안의 추상미술은 순전히 눈적인 코드를 만들어 냈고, 폴록의 추상표현주의는 순전히 손적인 공간을 만들어 냈다.

그렇다면 르네상스 이후 19세기의 사실주의에 이르기까지 서양 미술을 지배했던 원근법적 회화들은 어떠한가? 비잔틴 미술과는 달리 원근법은 빛과 그림자, 그러데이션 등으로 화면에 고도의 깊이와 입체감을 주었다. 2차원의 평면인 캔버스가 마치 안으로 쑥 파여 들어간 듯, 또는 액자 뒤로 3차원의 세계가 펼쳐지는 듯한 환영(幻影)을 만들어 냈다. 인체들도 단순히 시각적으로 인지될 뿐만 아니라 조각적 혹은 촉각적 성질을 가진다. 그래서 초원에 누워 잠자고 있는 나체의 비너스는 손으로 만지면 살이 포근하게 만져질 듯

볼륨감이 있다. 한마디로 원근법적 미술은 촉각적이다. 그러나 원근법이라는 방법 자체가 엄격한 광학적 체계에 의존하고 있는 것이어서 이 미술은 철저하게 시각적인 예술이다. 원근법적 회화는 시각적으로 느껴지면서 동시에 촉각적으로 느껴진다. 이른바 **촉-시각적** 공간(tactile-optical space)이다.

눈과 손의 관점에서 보면 재현의 공간 안에는 두 유형의 종속이 있다. **눈적** 공간(optical space) 안에서는 손이 눈에 종속되었고, **손적** 공간(manual space) 안에서는 눈이 손에 엄격하게 종속되었다. 그러니까 비잔틴 미술의 평면적 공간 안에서는 손이 눈에 종속되었고, 고딕 미술의 자유분방한 공간 안에서는 눈이 손에 종속되었다. 원근법적 고전주의 회화에서는 다시 손이 눈에 종속되었으나, 비잔틴 미술과는 달리 촉각적인 기능도 추가되었다. 그러나 들뢰즈가 **햅틱** 공간이라고 이름 붙인 것은 더 이상 어떤 방향으로도 손-눈의 종속 관계가 없는 공간이다. 그것은 눈적 공간도 아니고, 손적 공간도 아니며, 다만 '시각이 촉각처럼 행동하는' 그러한 바라봄의 공간이다.

다시 한 번 정리해 보면, 평면 회화인 비잔틴 미술은 시각적이고, 고딕 미술은 촉각적이며, 르네상스 이후의 원근법적 회화들은 촉-시각적인데, 현대의 일러스트레이션이나 베이컨의 **형상** 같은 것은 햅틱이다. 햅틱을 단순히 촉-시각적이라고 번역한다면 원근법적 회화와 베이컨의 회화가 구별되지 않을 것이다. 그래서 우리는 고전주의 회화의 촉-시각과 구별하여 햅틱을 그냥 햅틱으로 부르기로 한다.

이집트 미술과 햅틱

리글에 의하면 최초의 햅틱 공간은 이집트의 저부조(低浮彫, bas re-lief)이다. 저부조는 높이가 각기 다른 **평평한 표면**들로 되어 있는데, 이것들이 우리의 근접 시각을 요구한다. 우리는 작품을 아주 가까이에서 정면으로 바라볼 때에만, 다시 말해 근접 시각을 가질 때에만 이것을 정확하게 감상할 수 있다. 가까이서 보아야만 눈은 촉각의 기능을 하고, 형태와 배경은 같은 평면에 있는 것처럼 보이기 때문이다. 이 평평한 표면이 마치 땅과 지평선처럼 이집트적 '예술의지(Kunstwollen)' 안에서 촉각과 시각의 기능을 작동시켰다고 리글은 썼다. 말디네가 말했듯이 "공간적으로 근접한 대상 앞에서 시선은 촉각처럼 작용하며, 대상들의 형태와 배경이 동일한 장소에 있는 것으로 느껴지기" 때문이다(Maldiney, *Regard Parole Espace*).

저부조의 형태와 배경들은 자기들끼리도 아주 가까이 동일한 평면 위에 있고, 또한 우리로부터도 똑같이 가까이에 동일한 표면 위에 놓여 있는데, 그것들을 분리하면서 동시에 결합시키는 공통의 경계선이 윤곽이다. 이 형태들은 모든 우연(accident), 변화(change), 변형(deformation), 부패(corruption)로부터 보호된, 폐쇄적 통일성(a closed unity)이라는 점에서 본질이다. 추상적인 본질이 선적(線的) 물질성을 획득했을 때 나타나는 모습이라고도 할 수 있다. 모든 실재와 표상의 흐름을 지배하는 것은 바로 이 형태들이다. 이집트 미술에서 이

이집트의 저부조

런 식으로 평면과 선의 본질이 주어진 것은 인간만이 아니다. 동물이나 식물, 연꽃이나 스핑크스도 완전한 기하학적 형식으로 상승하여, 그것들 자체가 본질의 신비가 된다. 이 기하학은 육면체의 무덤을 **피라미드**로 덮어 버림으로써, 다시 말해 정갈한 이등변삼각형의 **형상**을 세움으로써, 입체 또한 자기 것으로 통합시켰다.

수십 세기의 간격을 넘어 수많은 요소들이 베이컨을 이집트 인으로 만들었다. 그의 그림에서 아플라와 윤곽은 이집트 미술을 연상시키는 요소들이다. 형태와 배경이 동일한 면 위에 동등하게 가까이 있고, 간결한 구조의 **형상**이 극단적으로 근접해 있는 것 또한 이집트적이다. 그는 〈앵그르의 오이디푸스와 스핑크스 재해석〉(1983)[43]과 〈뮤리엘 벨처의 스핑크스 초상화〉(1979)[44] 등으로 이집트에 경의를 표하고, 이집트 조각에 대한 자신의 사랑을 선언했다. 들뢰즈는

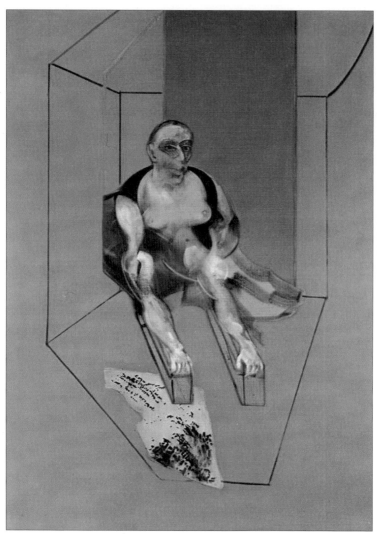

[44] Sphinx-Portrait of Muriel Belcher (1979)

눈과 손, 그리고 햅틱

베이컨의 작품에서 새로운 이집트가 부상하고 있다고 말했는데, 베이컨 자신도 실베스터와의 인터뷰에서 이집트 예술과 자기 작품의 친화성을 굳이 숨기지 않았다.

> 나는 과거의 위대한 유럽의 이미지들로부터 나 자신을 분리해 본 적이 없다. 유럽이라는 말 속에, 비록 지리학자들이 이의를 달지라도, 나는 이집트를 포함시킨다.

고딕 아트

고대 그리스 미술에 이르러 눈은 이집트의 햅틱한 기능을 포기하고 오로지 시각적으로만 되었다. 여기서부터 두 방향의 진화가 일어났다. 첫째, 촉각을 참조하지 않는 순전히 눈적인 공간을 펼치는 것이다. 비잔틴 예술이 그것이다. 비잔틴 미술은 그리스 미술을 완전히 뒤집어 배경과 형태가 어디서 시작되고 어디서 끝나는지 알 수가 없을 정도이다. 돔, 궁륭(穹窿, vault) 혹은 아치 속에 둘러싸인 평면은 무형적 형태들이 활동하는 토대가 되고, 형태들은 차라리 그림자와 빛, 또는 검은 색면과 하얀 표면의 결과물이 된다.

둘째, 시각에 대한 종속에 반항하여 시각을 완전히 절멸시키는 격렬한 손적 공간을 배치하는 것이다. 야만(Barbarian) 혹은 고딕 예

술이 그것이다. 마치 20세기 초현실주의 문학의 '자동 기술(automatic writing)'이 그렇듯이 여기서 손은 완전히 독립하여 '낯설고 강압적인 의지'의 지시를 따라 자신을 표현하는 것만 같다.

이처럼 눈의 종속에서 벗어난 야만 혹은 고딕 예술은 전혀 다른 방식으로 유기적인 재현을 해체한다. 더 이상 순수한 광학에 따라 움직이지 않고, 오히려 손에게 눈이 쫓아오기 힘든 속도와 격렬함 그리고 생명을 준다. 보링거는 이와 같은 격렬한 손의 움직임을 '북국의 선(線)'이라 정의했다. 그 선들은 "쉴 새 없이 부서지고 깨지며 끊임없이 방향을 바꾸면서 자체 내에서 길을 잃어버리거나, 혹은 원심적으로 소용돌이치는 격렬한 운동 속에서 자신에게로 다시 되돌아온다"고도 썼다. 보링거는 이러한 미친 듯한 선을 움직이는 것이 다름 아닌 생명이라고 했다. 아주 이상하고 강도 높은 생명이다. 즉 **비유기적인** 생동성(a nonorganic vitality)이다. 표현주의라는 말을 만든 보링거답게 그는 이것을 표현주의적 추상이라고 했다(Worringer, *Abstraction and Empathy*).

이 생명은 고전적 재현의 유기적 생명도 아니고, 이집트적인 본질의 기하학적 선도 아니며, 빛과 함께 성모가 현현(顯現)하는 광학적 공간도 아니다. 어떤 의미로든 간에 여하튼 더 이상 형태(form)도 바탕색(ground)도 없다. 왜냐하면 선과 면의 힘들은 서로 동등하게 되려는 경향이 있기 때문이다. 끝없이 부러지면서 선은 선 이상(more than a line)이 되고 면은 면 이하(less than a space)가 된다. 윤곽

고딕 엉겅퀴 장식

선 또한 그 어떤 윤곽도 그리지 않는다. 여기서 윤곽은 결코 그 어떤 것의 아우트라인(outline)이 아니다. 선은 무한 운동에 의해 휩쓸리고 있기 때문일 것이다.

이 고딕적 선을 동물적(animalistic)이라거나 혹은 인간적(anthropo-morphic)이라고 말하는 것은 그것이 형태들을 다시 찾았다는 의미가 아니다. 다만 그것들이 강한 사실성을 암시하는 붓 터치들로 이루어 졌다는 의미이다. 그것들은 몸이나 머리, 혹은 동물이나 인간의 모습을 띠고 있지만, 그것은 왜곡에 의한 사실성(a realism of deformation) 이다. 그리고 터치들은 명암법에서처럼 형태를 불명확하게 처리하는 것이 아니라, 비구분적 선의 영역(zones of indiscernibility in the line)을 만든다. 여기서 선들은 인간과 동물 그리고 순수한 추상에까지(뱀, 수

염, 리본 등) 두루 적용된다. 거기에 기하학적 요소가 있다 해도 그 기하학은 이집트나 그리스의 기하학과는 아주 다른 기하학이다. 이 기하학은 선과 우연성을 작동시키는 기하학이다. 우연성은 도처에 있다. 그리고 선은 장애물을 계속 만나 방향을 바꾸지 않을 수 없고, 이런 변화들을 통해 스스로를 계속 강화한다. 이 공간은 빛의 분해에 의해서가 아니라 손적인 것의 집합체에 의해 작동하는 활발한 손적 터치들의 공간, 손적인 공간(manual space)이다.

고전주의 미술의 시각성, 미켈란젤로의 예외성

고대 그리스의 미술은 피라미드에서 육면체를 벗겨 내 면들을 구분하였고, 원근법을 발명했으며, 빛과 그림자, 오목한 부분과 볼록한 부분을 작동시켰다. 이것이 미술사에서 말하는 고전주의적 재현이다. 고전주의는 광학적 공간(optical space)을 쟁취했다. 이 공간은 이제 근접 시각이 아니라 멀리서 바라보는 원거리 시각(distant viewing)을 요구한다. 다름 아닌 원근법(perspective)이다. 우리말로 '원근법'이라고 번역해서 그렇지, 원어인 'perspective'는 원래 '앞이 탁 트인 긴 거리의 경치'를 뜻하는 말이다. 따라서 원근법적 그림은 당연히 멀리서 바라보는 시각을 요구한다. 여기서 형태와 배경은 더 이상 같은 면에 있지 않고, 면들은 서로 구분되어 있다. 원근법적 시선이 그것

들을 가로질러 깊이 들어가면서 전경과 후경을 한데 합친다. 대상들은 부분적으로 겹치고, 그림자와 빛은 공간을 채우면서 리듬을 주고, 윤곽은 더 이상 공통의 경계선이 아니라 형태들의 독자적인 한계가 된다. 고전적 재현은 인간이건 사물이건 간에 현상적 세계의 모든 우연성을 대상으로 삼지만, 그 모두를 광학적 조직 안에 통합시킨다. 그렇게 함으로써 그 모든 우연성을 확고한 존재로 만들거나 또는 본질의 '현시'로 만든다.

그리스의 고전적 재현은 르네상스에서 다시 꽃핀다. 그러나 르네상스 미술의 광학적 공간은 더 복합적인 성격을 띠게 된다. 이집트와 비잔틴의 햅틱한 시각 및 근접 시각과 단절하면서 이 공간은 더 이상 단순히 시각적 공간만이 아니라, 촉각적 명암 관계도 나타내게 되었다. 이른바 **시-촉각적 공간**(a tactile-optical space)이다. 그러나 아직 이 명암들은 시각에 종속되어 있다. 이 공간에서는 엄밀히 말해 본질(essence)이 표현되는 것이 아니라 인간의 유기적 행위(organic activity of man)가 표현되었다. 빛의 에너지는 형태의 질서와 일치하는 리듬을 갖게 되었고, 형태들은 면으로 자신들을 표현했다.

그러나 르네상스 기의 모든 미술이 오로지 시각적 공간이기만 한 것은 아니다. 미켈란젤로에서 우리는 손적 공간으로부터 나오는 어떤 힘을 발견한다. 클로델이 이른바 '흙손 페인팅(trowel painting)'이라고 불렀던 거친 붓 터치 속에서 유기체들은 구불구불 소용돌이치는 운동 속에 사로잡힌 듯이 보인다. 이 소용돌이의 운동이 유기체

들에게 '신체'를 주고, 이 신체는 유기체를 넘어서서 유기체를 해체시킨다. 그리하여 그 어떤 구상적이거나 서사적인 것과도 무관한 단 하나의 '사실'이 만들어진다. 이렇게 재현된 신체는 궁륭이나 처마 장식 위에 놓이면서도 마치 양탄자나 꽃 줄 혹은 리본 위에 있는 것처럼 가뿐하게 '힘의 작은 기교들'을 부린다(Paul Claudel, *The Eye Listens*, Philosophical Library, 1950, p. 36). 마치 순수하게 손적인 공간이 광학적 체계에 복수를 한 것만 같다. 바사리의 말마따나 판단하는 눈이 여전히 엄밀한 정확성을 갖고 있다 해도, 작업하는 손은 그 정확성으로부터 해방되는 방법을 은근슬쩍 발견했는지 모른다(Giorgio Vasari, "Life of Michelangelo Buonarroti," in *Lives of the Artists*, tr. George Bull, London: Penguin Books, 1965, vol. 1, pp. 325-442).

색채주의 colorism

파리 근교 오베르쉬르와즈(Auvers-sur-Oise)에서 반 고흐의 그림 속 '오베르 성당'의 실물을 보고 살짝 실망했던 기억이 난다. 반 고흐의 〈오베르 성당〉은 깊은 바다처럼 짙푸른 하늘과 구불구불한 지붕 선, 그리고 지붕 한켠의 거친 오렌지색의 터치가 꿈처럼 아름다웠는데, 현실 속의 오베르 성당은 그저 밋밋한 잿빛 건물에 불과했다. 화면 속 그 아름다운 성당의 모델이 이처럼 평범한 건축물이

라니! 회화의 위대함, 아니 반 고흐의 위대함을 실감한 순간이었다.

베이컨도 나와 비슷한 경험을 토로한다. 반 고흐가 풍경화를 그렸던 프로방스의 크로(Crau) 지방을 지나가면서, 이렇게 볼품없고 평범한 시골 경치가 화가의 색칠로 그토록 생생하게 살아난 것에 놀라움을 금치 못하겠다고 했다(*Interviews*, p. 174). 베이컨이 반 고흐에 열광하는 것은 많은 부분, 색채에 대한 경의이다. 반 고흐는 평범한 대상을 그리면서도 고유한 색칠 방식에 의해 꿈속 같은 환상을 만들어냈다. 그의 그림 속에서 구상은 **형상**이 되었다.

터너, 모네, 세잔, 반 고흐 등은 모두 밝음과 짙음의 관계를 색조의 관계로 대체했고, 형태만이 아니라 그림자와 빛 그리고 시간까지도 색채로 표현하려 했다. 그들은 전통 회화가 사용한 빛과 그림자의 콘트라스트(chiaroscuro) 즉 명암 관계를 색조의 관계(tonality)로 대체했다. 그들의 그림에서 형태와 바탕색, 빛과 그림자, 밝음과 어둠 들은 모두 색채들의 순수 관계에서 나온다. 외관상 전혀 다르지만 베이컨이 그들과 나란히 전통 회화 속에 자리 잡을 수 있는 것은 바로 이 색채 때문이다. 칸트는 드로잉을 모든 조형예술의 본질로 간주하면서 색채를 폄하했지만(『판단력 비판』, §14), 이들에게 색채는 회화의 모든 것이다. 전통 회화의 시각적 공간에서는 밝음과 어둠, 빛과 그림자의 대립이 있었지만, 이들은 따뜻한 색채와 차가운 색채를 대비시키고, 색채의 편심적(偏心的, eccentric) 팽창 운동(expansion)과 구심적 수축 운동(contraction)을 대비시킨다. 이처럼 흑과 백, 밝음과 짙음

의 관계를 색조의 관계로 대체하려 하는 화가들, 그리고 이 색의 순수 관계를 가지고 형태만이 아니라 그림자와 빛 그리고 시간까지도 표현하려 하는 화가들이 바로 색채주의자들이다.

들뢰즈는 베이컨을 회화사에서 가장 위대한 색채주의자 중의 한 사람으로 본다. 베이컨의 그림에서 색채는 철두철미하게 중요한 요소이다. 아름다운 색채의 향연 때문에 그의 회화는 일본 미술이나 비잔틴 미술 혹은 원시미술을 연상시키기도 한다. 이집트를 계승했다고는 하지만 이집트 미술과 달리 그의 미술은 오로지 색채로만 이루어져 있다. 그는 색깔이 가진 차가움과 따뜻함, 그리고 팽창과 수축의 기능을 통해 햅틱한 세계를 만들어 낸다. 평평한 평면 위에 나란히 칠해진 순수한 색채들이 2차원적 평면에 이집트의 저부조 같은 부피감을 준다. 그뿐만이 아니라 그림 전체의 통일성이나, 각 요소들의 배치 그리고 그것들의 상호작용 방식이 모두 색채들 사이의 관계로 이루어진다. 여하튼 그의 그림이 햅틱한 것은 색채주의 덕분이다.

우리는 앞에서 카오스적 다이어그램이 베이컨 회화의 특징이라고 말했지만, 그러나 그의 화면에서 **형상**과 아플라에는 다이어그램이 사용되지 않는다. 아플라에는 생동감 넘치는 순수 색조가 칠해지고, **형상**에는 끊음 색조가 적용된다. 베이컨의 그림에서 신체의 볼륨에는 하나 혹은 여러 개의 색조가 얼룩얼룩 혼합되어 있는데, 이것을 들뢰즈는 끊어진 톤(broken tone)이라고 불렀다. 서로 다른 색깔을 혼합하는 것(mixed tone, 혼합 색조)이 아니라 그 색깔들의

반 고흐, 〈우체부 조제프 룰랭〉

독자성을 유지하면서 그냥 옆에 나란히 위치시키는 방식이다. 2개 이상의 색조가 병치되어 있는 이 기법을 우리는 '끊음 색조'로 번역하여 혼합 색조와 구별하기로 한다(〈루치안 프로이트의 머리를 위한 연구〉, 1967[45]).

　반 고흐의 우체부 룰랭의 초상화에서 우리는 벌써 끊음 색조를 확인할 수 있다. 우체부의 제복은 흰색이 어른거리는 파란색인데, 얼굴의 살색은 '노랑, 초록, 보라, 장밋빛, 빨강'의 끊음 색조로 처리되어 있다. 완벽한 비율로 합쳐진 끊음 색조는 마치 열과 불에서 달구어진 도자기와도 같다. 고갱은 1888년 10월 8일 슈프네케르에게 보낸 편지에서 색조를 도자기에 비유한 적이 있다.

나는 뱅상[반 고흐]을 위해 나의 초상화를 그린다. […] 그 색은 자연과는 거리가 먼 색이다. 가마에서 마구 불에 달구어지는 도자기들을 한 번 상상해 보라! 마치 격렬하게 타오르는 불꽃이 도자기에 마구 칠해 놓은 듯한 빨강과 보랏빛을.

살이나 신체를 단일한 끊음 색조로 처리한 것은 아마도 고갱이 처음으로 시도한 방법이었을 것이다.

차가움, 따뜻함, 터치, 생생함(vividness), 생명의 포착(seizing hold of life), 명확성의 구현(achieving clarity) 등 색채주의를 나타내는 어휘들은 그대로 햅틱한 감각에 적용되는 말들이다. 고대 이집트 미술 이래 포기되도록 강요되었던 시각의 만지는 기능을 색채주의가 다시 되살려 주었으며, 그것이 바로 햅틱한 시각이다.

광학주의 luminism

색채를 중시하는 것이 색채주의라면 그 반대 개념은 빛을 중시하는 광학주의(luminism)일 것이다. 명암과 빛의 조율을 중시하는 광학주의적 회화는 다름 아닌 원근법적 회화이다. 미술의 역사에서 확인할 수 있듯이 원근법적 재현은 서사와 밀접한 관련이 있다. 아마도 빛은 서사와 가깝고, 색은 미술과 가까운 듯하다. 사람들은 자기가 만질

수 있다고 믿는 것은 그림으로 그린다. 하지만 빛 속에서 본 것, 또는 빛 속에서 일어나는 것처럼 보이는 것, 또 혹은 어둠 속에서 일어나고 있다고 추정되는 것에 대해서는 이야기로 서술하는 경향이 있다. 그러므로 빛의 예술인 명암법의 회화는 언제나 서사로 귀결될 가능성이 있다. 이와 같은 스토리의 위험으로부터 빠져나가기 위해 광학주의 회화는 흑과 백의 순수 코드로 도피하였다. 칸딘스키나 몬드리안 같은 추상화가 바로 그것이다. 이처럼 추상화는 코드화하여 디지털적이 되었지만, 색채주의는 아무런 코드가 없이 아날로그적이다. 색채주의는 순수 상태의 회화적 '사실'에 도달하는데, 여기에는 더 이상 이야기할 아무것도 남아 있지 않다. 다시 말해 일체의 서사성이 배제된다. 그렇다면 베이컨의 가장 절실하고도 기본적인 관심사였던, 구상과 서사를 제거하는 문제가 색채주의에 의해 쉽게 해결이 되었다. 그는 색채주의를 통해 추상을 피하면서 구상과 서사를 한꺼번에 비켜갔다.

모듈레이션, 색의 조율

사진 속 드레스 색깔이 '파란 바탕에 검정 줄무늬'냐 '흰 바탕에 금색 줄무늬'냐로 전 세계 SNS가 들썩인 사건(2015년 3월)은 빛과 색의 관계를 다시 한 번 생각하게 해 주었다. 우선 "사물들을 가시적

으로 만들어 주는 일에서 감각의 설계자는 얼마나 낭비적으로 했는지!"라는 플라톤의 탄식이 떠오른다(박정자 편역, 『플라톤의 예술노트』, 인문서재, 2013, p. 108). 청각은 어떤 소리를 듣기 위해 제3의 매개물을 필요로 하지 않는다. 소리가 있으면 귀는 곧장 듣는다. 귀와 소리의 관계는 직접적인 2자의 관계이다. 하지만 보는 능력이 있는 눈은 앞에 대상이 있어도 즉각 이 능력을 사용하지 못한다. 햇빛도 없고 조명도 없는 캄캄한 밤이면 비록 사물들이 색깔을 가지고 있다 해도 눈은 사물의 형태나 색깔 그 어떤 것도 보지 못한다. 눈의 보는 기능을 도와줄 제3의 요소가 필요하다. 이 제3의 요소를 우리는 빛이라 부른다. 그러니까 '보는' 기능과 대상 그 자체보다 더 중요한 것이 그 둘을 연결해 주는 빛이다.

　더욱 황당한 것은 색채 자체가 빛에 따라 달라진다는 점이다. 백화점에 걸린 오버코트가 조명 불빛 때문에 보라색으로 보이지 사실은 고동색이라느니, 바지가 검정으로 보이지만 사실은 네이비라느니 하는 이야기를 우리는 흔히 듣는다. 그래서 우리는 그때그때 사물에 비치는 빛을 감안하여 원래의 색깔을 특정한다. 우리 눈에 보라색이나 녹색으로 보여도 실은 그것이 조명 때문일 뿐 실제의 색깔은 고동색이다, 라고 생각하는 것이다. 빛에 따라 달라지는 한 사물의 색채가 항상성(constancy)을 유지할 수 있는 것은 이처럼 우리의 뇌가 조정 기능을 발휘하기 때문이다. 그러나 줄무늬 드레스 소동에서 볼 수 있듯이 색채의 항상성도 빛의 변덕을 이기지는 못하는 모양이다.

여하튼 우리는 눈으로 빛과 색을 보기 때문에 그것들이 둘 다 시각적이라고 생각한다. 그러나 굳이 구별하자면 빛에 대한 감각은 시각적이고, 색채에 대한 감각은 차라리 촉각적이다. 빛은 시각적이고 색은 햅틱하다. 뒤집어 말하면 햅틱한 시각이라는 것은 정확히 색채에 대한 '감각(sense of colors)'이다.

그러나 색 자체도 전혀 다른 두 유형의 관계 속에서 포착된다. 하나는 같은 색깔 안에서 어둡거나 밝은(dark or light) 색, 또는 진하거나 엷은(saturated or rarefied) 색의 콘트라스트를 사용하는 명암 관계(relations of value)이다. 다른 하나는 노랑 파랑 초록 빨강 같은 서로 다른 색깔의 스펙트럼에 의존하는 색조 관계(relations of tonality)이다. 두 종류의 색채 관계는 똑같이 시각의 대상이기는 하지만 똑같이 시각적이라고 할 수는 없다. 명암 관계는 시각적이지만 색조(tone)의 관계는 촉각적이다. 더 정확히 말하면 햅틱한 시각이다.

들뢰즈는 질베르 시몽동(Gilbert Simondon)의 용어를 차용하여 빛과 색의 사용을 '모듈레이션(modulation) 기법'으로 불렀다. 명암의 강도를 조절하고 서로 다른 명암을 대비시키는(chiaroscuro) 것은 한마디로 빛의 조율(modulation of light)이고, 원근법의 기법들이다. 이것들은 모두 원거리적 광학 기능(optical function of distant vision)에 호소한다. 그러나 평평한 면 위에 순수 색채들을 차례로 병치(juxtaposition)시키는 색의 조율(調律, modulation of color)은 순수하게 햅틱한 기능을 작동시킨다. 그것은 마치 카메라의 초점 맞추기 기능처럼 전진

과 후진을 거듭하다가 마침내 근접 시각이 된다. 그러니까 빛의 모듈레이션을 통해 빛은 색을 정복하고, 색채의 모듈레이션을 통해 색은 빛을 정복한다. 원근법적 회화에서는 빛이 압도적으로 우세하고, 터너, 모네, 세잔에서처럼 색채 관계가 지배적인 기능을 가질 때 색이 우세해지다가, 마크 로스코나 바넷 뉴먼 같은 색면 회화에 이르면 색은 압도적으로 우세하여 빛이 거의 사라지고 만다.

이 두 과정은 전혀 다른 수단을 통해 이루어진다. 색채주의는 순전히 색채만을 사용하여 빛과 그림자를 재현해 낸다. 여기서 평면성의 면들은 자기 위에 배치된 다른 색깔들을 통해서만 입체감을 얻게 된다. 눈이 오로지 빛의 명암 관계에 의거해서만 작동할 때 우리는 그것을 시각적 공간이라 불렀는데, 색조의 조율에 근거한 회화를 우리는 햅틱한 공간이라 부른다. 이런 그림을 바라보는 우리의 눈도 햅틱한 기능을 갖게 된다.

눈과 손, 그리고 햅틱

10

베이컨에게
영감을 준 사람들

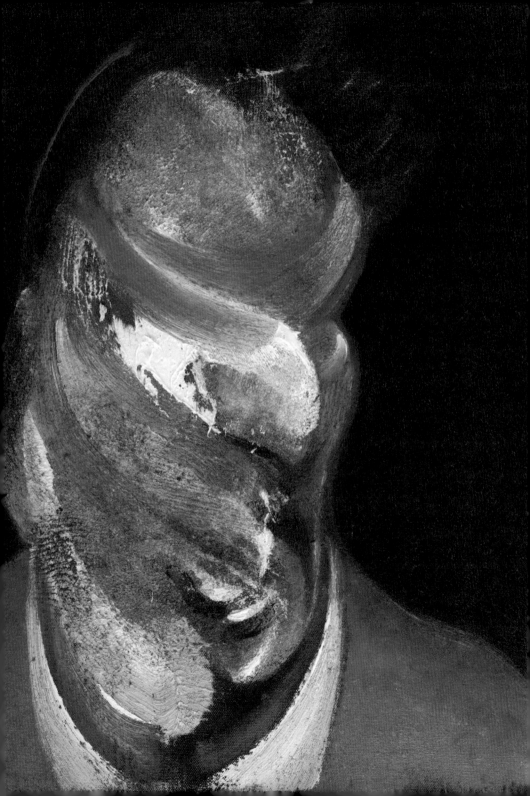

베이컨과 실존주의

베이컨은 인간이란 진부하고(banal) 우연적(accident)이며 보잘것없는 존재(futile being)라고 생각한다. 더 나아가 인생이란 아무런 의미가 없고 그저 부조리한 게임(game without reason)에 지나지 않는다고 생각한다. 한마디로 인간의 실존은 근본적으로 절망이라는 것이다. 그런데 안락한 삶은 실존의 이러한 절망성을 은폐하고 마치 삶이 가치가 있는 듯이 우리를 기만한다. 그래서 자신은 삶의 안정성에 반대한다고 했다. 사는 동안 비록 아무 쓸모없는 일이라 해도 어떤 일을 열심히 하는 것이야말로 의미 없는 인생에 어떤 의미를 부여하는 일이라고도 했다. 실존주의나 사르트르를 한 번도 언급하지 않았지만 베이컨은 사르트르의 실존주의에 강하게 영향 받은 것 같다.

그러나 철두철미하게 좌파였던 사르트르와 달리 베이컨은 정치적으로 보수 성향을 띤다. "모든 사람들이 태어나서부터 죽을 때까지 보살핌을 받는다는 것보다 더 지루한 일이 있을까요? 사람들은 그런 것에 기대를 꽤 갖고 있고, 또 그것이 그들의 권리인 것은 사실이지만, 그것은 창의적 충동을 죽이는 일이라고 생각해요"라는 그의 말에서 우리는 그의 보수 성향을 확인할 수 있다. 아닌 게 아니라 그는 곧바로 자신은 선거에서 우파에만 투표한다고 고백한다. 우리는 과거의 어떤 사회가 이루어 놓은 창의적 작품들 때문에 그 사회를

[45] Study for Head of Lucian Freud (1967)

기억하는 것이지, 그 사회가 얼마나 평등한 사회였느냐에 따라 그 사회를 기억하는 것은 아니라고 덧붙이기도 했다.

베이컨과 엘리엇

베이컨은 T. S. 엘리엇의 시를 좋아했다. 유혈이 낭자한 〈스위니 아고니스테스 삼면화〉(1967)[19]는 T. S. 엘리엇의 같은 제목의 시에서 영감을 받아 그린 그림이다. 후기 그림 중에는 〈황무지 한 조각〉이라는 그림도 있다. 「스위니 아고니스테스」의 한 대목을 읽어 보자.

(스위니) 방 안에서 여자를 죽인 한 남자를 나는 알고 있지. 어떤 남자라도 방에서 여자를 죽일 수 있고 죽여야 하고 죽이고 싶어 해. 일생에 한 번은 여자를 죽이지. 그 남자는 거기 욕조 안에 여자를 숨겨 두었어. 소독제 1갤런을 가득 채운 욕조 안에. [...]
　　　그는 알 수가 없었어. 자기가 살고 여자가 죽었는지. 혹은 여자가 살고 자기가 죽었는지. 둘 다 살았거나 혹은 둘 다 죽었거나. 그가 살아 있다면 우유 배달 온 사람이 죽었고, 집세 받으러 온 임대인도 죽었지. 그들이 모두 살았다면 그가 죽었고. [...]
(합창) 당신은 꿈을 꾸었지, 아침 7시에 일어났어. 밖은 안개가 자욱하고. 축축하고 어스름하고 캄캄하고. 당신은 누가 노크하고 열쇠로 문

을 열기를 기다리고 있지. 교수형 집행인이 당신을 기다리고 있다는 걸 알고 있어. 아마 당신은 살아 있을지도 몰라, 또 혹은 죽어 있을지도.

(SWEENEY) I knew a man once did a girl in

Any man might do a girl in

Any man has to, needs to, wants to

Once in a lifetime, do a girl in.

Well he kept her there in a bath

With a gallon of lysol in a bath. [...]

He didn't know if he was alive and the girl was dead

He didn't know if the girl was alive and he was dead

He didn't know if they both were alive or both were dead

If he was alive then the milkman wasn't and the rent-collector wasn't

And if they were alive then he was dead. [...]

(FULL CHORUS) You dreamt you waked up at seven o'clock and it's foggy

and it's damp and it's dawn and it's dark.

And you wait for a knock and the turning of a lock, for you know

the hangman's waiting for you.

And perhaps you're alive

And perhaps you're dead.

그림만큼 잔인한 텍스트다. 이 시 구절들을 읽으면 베이컨의 그림이 비로소 이해가 된다. 베이컨은 그러나 〈황무지 한 조각〉과 〈스위니 아고니스테스〉 말고는 시구에서 직접 영향을 받은 그림을 그리지 않았다. 엘리엇과 예이츠의 시들을 좋아했고, 그 시들에서 많은 자극을 받았지만, 그가 받은 영향은 그 정도에서 그친다. 그는 또 엘리엇과 예이츠의 모든 것을 셰익스피어에서 발견한다고 말할 정도로 셰익스피어를 좋아했다. 셰익스피어는 그 누구도 할 수 없는 방식으로 하찮은 인생에 깊은 생동감을 주었다(enlivens life)는 것이다. 그 방식이란 깊은 절망감, 유머 감각, 또는 악마적인 냉소였다고 베이컨은 말한다. "내일, 내일 그리고 내일?"이라는 『맥베스』의 마지막 구절을 그는 가장 시니컬한 장면으로 해석한다.

베이컨과 프루스트, 비자발적 기억

초상화를 그릴 때 베이컨은 죽은 사람들이나 자기가 알지 못하는 사람들은 그리지 않는다고 했다. 왜냐하면 그들은 살[肉]이 없기 때문이라고 했다. 아는 사람만 그린다 해도 그들을 직접 눈앞에 앉혀 놓고 그리지 않았다. 그는 실제 모델의 현전성보다는 그 인물의 최근의 사진과 최근의 추억들을 더 선호했다. 차라리 최근의 사진이 준 감각과 최근의 인상이 준 감각을 더 선호했다는 것이 정확한 말일 것

이다. 그에게 그림 그리는 행위는 일종의 '회상'이었다.

베이컨 전기에서 존 러셀은 베이컨의 방식이 프루스트의 비자발적 기억(involuntary memory)과 유사하다고 말했다. 베이컨이 자주 비자발성을 언급하기는 했어도 물론 베이컨의 세계와 프루스트의 세계 사이에는 큰 공통점이 없다. 그래도 우리는 러셀의 말에 고개를 끄덕이게 된다. 아마도 구상화와 추상화 둘 다를 거부하는 베이컨의 자세가 문학에서의 프루스트와 비슷하기 때문일 것이다.

베이컨처럼 프루스트도 단순히 스토리만 이야기하는 구상적, 삽화적, 서술적 문학은 원치 않았다. 그것은 의식의 깊이라고는 없이 줄거리만 남아 있는 너무나 자발적인 문학이 될 것이라고 그는 생각했다. 자발적 기억은 과거를 삽화적으로 밝히거나 서술하는 것에 만족하지만, 비자발적 기억은 순수한 형상을 솟아나게 하는 데 더 적합한 것이기 때문이었다. 베이컨처럼 그도 역시 구상(具象)에서 뽑혀져 나와 구상적 기능이 박탈된 일종의 형상을 만들겠다는 집념을 가지고 있었다. 그래서 그는 "형상들의 도움으로 쓰인 진실들(truths written with the help of figures)"이라거나 "콩브레라는 **형상** 그 자체(the Figure-in-itself of Combray)" 같은 표현을 자주 썼다.

비자발적 기억이란 무엇인가? 소설 『잃어버린 시간을 찾아서』의 첫 부분에 나오는 마들렌 과자의 에피소드가 우리에게 유용한 예가 될 것이다. 어느 추운 겨울날 침울했던 하루와 서글픈 내일에 대한 전망으로 마음이 울적했던 마르셀은 오랜만에 어머니의 집을 찾았다.

추위 하는 아들에게 어머니는 짧고 통통한 조가비 모양의 마들렌 과자와 함께 따뜻한 홍차 한 잔을 권한다. 과자 조각이 섞인 홍차 한 모금이 입천장에 닿는 순간, 이유를 알 수 없는 어떤 감미로운 기쁨이 그를 사로잡는다. 마치 사랑에 빠진 사람이 그러하듯 이것 이외의 세상 온갖 것이 무의미해지고, 자신의 보잘것없고 유한한 삶이 더 이상 비루하게 여겨지지 않는 그런 기쁨이었다. 도대체 이 강렬한 기쁨은 어디서 오는 것일까? 홍차와 과자 맛과 관련이 있으면서도 그 맛을 훨씬 넘어서는 어떤 것이었다. 그 기쁨이 무엇을 의미하는지를 알기 위해 두 번째 모금을 마신다. 첫 번째 모금이 가져다준 것 외에 더 이상 다른 것은 없다. 세 번째 모금은 두 번째보다 못했다. 차의 효력이 줄어든 것 같았다. 그가 찾는 진실은 차에 있는 것이 아니라 바로 자신의 내면에 있는 것이 분명하다. 그는 모든 것을 비우고, 아직도 생생한 그 첫 번째 모금의 맛을 정면으로 마주해 본다. 그러자 그의 몸 안에서 무엇인가가 꿈틀하며 위로 올라오는 것이 느껴진다. 마치 깊은 심연에 닻을 내린 알 수 없는 어떤 것이 서서히 위로 올라오는 듯, 그것이 통과하는 거대한 공간의 울림이 들려왔다. 그러자 갑자기 추억이 떠올랐다. 콩브레에서 일요일 아침마다 레오니 고모 방으로 아침 인사를 하러 갈 때, 고모가 홍차나 보리수차에 적셔 주던 마들렌 과자 조각의 맛이었다.

의도적으로 생각해 내려 한 것이 아니라 우연스럽게 마들렌 과자와 공명을 일으키며 그의 내부 깊은 곳에서부터 끌어올려지는 콩

브레의 기억, 이것이 바로 비자발적 기억이다. 그동안 빵집 진열장에서 자주 보았지만 한 번도 사 먹은 적이 없었기 때문에 마들렌 과자는 그의 먼 기억과 공명을 일으킨 적이 없었다. 그러나 연약하지만 생생하고, 비물질적이지만 집요하기 그지없는 냄새와 맛이 오랫동안 영혼처럼 살아남아 그의 추억의 우물 속에서 길어올려지고 있었다. 홍차에 적신 마들렌 조각의 맛과 향이 고모가 살던 오래된 회색 집을 의식의 표면으로 끌어올려 주었다. 그 집과 더불어 온갖 날씨의, 아침부터 저녁때까지의 마을 모습이, 점심 식사 전에 거닐던 광장이며, 심부름 하러 가던 거리며, 산책길의 오솔길 들이 떠올랐다. 물을 가득 담은 도자기 그릇에 작은 종잇조각들을 적시면, 그때까지 형체가 없던 종이들이 물속에 잠기자마자 곧 퍼지고 뒤틀리고 채색되고 구별되면서 꽃이 되고, 집이 되고, 사람 모양이 되는 일본 사람들의 놀이처럼, 이제 어린 시절에 살던 집 정원의 모든 꽃들과 스왕 씨 정원의 꽃들, 비본(Vivonne) 냇가의 수련(垂蓮)과 소박한 마을 사람들, 그들의 작은 집들과 성당, 그리고 온 콩브레 근방의 마을과 정원들이 형태와 견고함을 갖추며 그의 찻잔에서 솟아올랐다. 현재의 감각이 옛날의 감각을 불러일으켜 과거의 기억을 되살려 내는 마들렌의 에피소드, 이것이 바로 비자발적 기억이다.

그러나 짝지어진 감각이나 각인된 감각들조차 전혀 기억을 불러일으키지 못하는 경우도 있다. 『잃어버린 시간을 찾아서』 제1권 '스왕네 집 쪽으로'에 나오는 다음 구절이 그것이다.

베이컨에게 영감을 준 사람들

태초에서처럼 땅 위에는 그들 둘만 있는 것 같았다. 땅 위라기보다는, 그 둘 외 다른 모든 나머지에게는 닫힌 세계, 어떤 창조자의 논리에 의해 세워진 세계 속에서 그들은 오직 둘일 따름인 것 같았다. 마치 소나타처럼.

소나타에서 바이올린과 피아노가 각기 독립성을 유지하듯이 두 사람 사이에는 아무런 공통의 기억이 없다.

사실 중요한 것은 기억이 아니다. 프루스트에서도 그랬지만 베이컨에게는 더욱 더 아니다. 중요한 것은 두 감각의 대결이고 이 대결에서 생기는 공명(共鳴)이다. 마들렌의 에피소드에서 보았듯이 비자발적인 기억은 현재의 감각과 과거의 감각을 한데 연결시킨다. 두 감각은 함께 싸우는 레슬링 선수처럼 서로를 꽉 잡고 있다. 거기서 뭔가가 나타나는데 그것은 과거에 속하는 것도 아니고 현재에 속하는 것도 아니다. 두 개의 감각이 기억의 한순간이라는 사실은 아무런 중요성도 없다.

서로 부둥켜안은 두 감각 사이에서 울림이 일어난다. 소나타에서 그렇듯이, 또는 7중주에서 그렇듯이 두 모티프가 격렬하게 충돌한다. 두 개로 나뉘어 있지만 실은 각기 하나의 감각에 의해 결정된 모티프들이다. 하나가 정신적인 부름(spiritual calling)이라면 다른 하나는 신체적인 고통에 가깝다. 두 개의 감각이 격투사들처럼 서로 부둥켜안고 '에너지의 싸움(combat of energies)'을 벌인다. 물론 신체

없는 싸움이다. 이 싸움에서 성모 현신과도 같은 어떤 것이 홀연히 솟아오르는데, 그것은 뭐라 표현할 수 없는 본질, 혹은 울림이다(프루스트, 『잃어버린 시간을 찾아서』, 제5권 『갇힌 여인』). 그야말로 **형상**의 나타남이다.

베이컨과 네덜란드 미술 그리고 보들레르

우연성이라는 점에서 베이컨의 회화는 네덜란드 미술과 친연성이 있다. 서양회화사에서 우연성을 처음으로 등장시킨 것이 네덜란드 풍속화이기 때문이다.

인간이 자신을 본질적인 것이 아니라 우연적인 것으로 보았을 때 근대 회화는 시작되었다고 들뢰즈는 말했다. 그의 말을 따른다면 근대 회화의 출발점은 기독교이다. 기독교는 근본적으로 형태를 본질에서 우연으로 변형시켰기 때문이다. 인간의 육체로 구현되어 땅으로 내려왔다가 십자가에 못박혀 하늘로 다시 올라간 예수 그리스도의 일생 자체가 그대로 형태의 변형이다. 기독교 미술에서부터 형태는 더 이상 본질을 표상하지 않게 되었다. 오히려 원칙적으로 본질의 반대인 것, 즉 사건(the event), 가변성(the changeable), 우연성(the accident) 등을 표상하게 되었다.

인간은 언제나 전락(fall)하기 마련이므로, 종교적 심성 또한 일상

성으로 내려오는 경향이 있었다. 기독교 안에 들어있는 이교(異敎)적 요소 또한 회화의 소재를 세속화하는 데 일조했다. 화가는 점차 종교적인 주제에 무관심해졌고, 우연성을 그리는 데 더 몰두하게 되었다. 일상적 물건들이 그리스도 옆에 아주 가까이 놓이게 되었다. 그리스도는 우연적인 것들에 의해 포위되었고, 마침내 대체되었다. 형태는 이제 더 이상 본질이 아니라 우연을 말하기 시작한다. 화면 속의 형태(form)는 더 이상 십자가에 못박힌 예수가 아니라, 그저 단지 '펼쳐지고 있는 냅킨 혹은 식탁보, 칼집에서 빠져나오고 있는 칼 손잡이, 마치 저절로 잘려지는 듯한 작은 빵 덩어리, 엎어진 컵, 온갖 종류의 도자기들, 흩어진 과일들, 마구 쌓인 접시들'이었다. 이건 바로 17세기 네덜란드 풍속화가 아닌가?

클로델은 한순간 들춰진 커튼이 곧 다시 내려지려 하는 렘브란트 그림 어디에서도 "영구적인 것이나 결정적인 것을 느낄 수 없고, 이미 사라져 없어진 것을 기적적으로 회수하여 불안정하게 구현해낸 하나의 덧없는 현상이 있을 뿐"이라고 말했다(Paul Claudel, *L'oeil écoute*). 본질을 밀어내는 우연성의 운동이 렘브란트 그리고 네덜란드 회화에서 절정에 이르렀다고 그는 보았다.

헤겔 역시 네덜란드 풍속화를 근대 회화의 시작으로 보았다. 화가들은 온 힘을 다해 가장 하찮고 가장 열등한 주제에 매달렸고, 자유롭게 화면을 구상한 후에는 장식 하나도 놓치지 않는 섬세함과 완벽한 붓질로 정성을 다해 그림을 그렸다. 이처럼 모든 것을 내려놓는

초연하고도 무심한 태도가 가장 이상적인 순간을 만들어 내었다고 헤겔은 말한다. 그는 '인생의 일요일'이라는 말로 주관정신과 객관정신이 행복한 화해를 이룬 당대의 시대 상황을 설명했다. 캔버스에 고정된 한순간의 덧없는 장면은 모든 것을 평등하게 만들고 모든 악한 생각을 멀리 쫓아 버리는 행복한 순간이었다는 것이다.

베이컨은 우연성의 개입이 없이는 어떠한 미(美)도 불가능하다는 보들레르의 모더니티 미학에서도 큰 감동을 받았다. 보들레르는 근대 도시의 아름다움 속에서 우연적인 순간을 포착하는 예술가들을 산보자(flâneur)라고 부르면서, 모던 시대의 화가는 우연성의 화가이며 우연성은 영원성을 함축하고 있다고 했다. 그에게 있어서 현대성의 예술은 얼핏 지나가는 일시적인 것으로부터 영원한 것을 끌어내는 작업이었다. "일시적인 것, 순간적인 것, 우연한 것으로 절반을, 그리고 나머지 반은 영원한 것, 불변의 것으로 채우는 것이 모던 시대의 예술"이라고 그는 말했다(Charles Baudelaire, 박기현 옮김, 『현대생활의 화가』, 인문서재, 2013, p. 34).

후기

하나의 대상에 대해 우리가 내릴 수 있는 판단은 두 가지다. 하나는 이론적 판단이고 다른 하나는 미감적(美感的, aesthetic) 판단이다. 한 송이의 튤립 앞에서 "이건 백합과(科)의 여러해살이풀로 울금향(鬱金香)이라고도 한다. 나리꽃 등과 더불어 알뿌리로 번식하는 식물 중 하나이다. 남동유럽과 중앙아시아가 원산지이다. 4월이나 5월에 종 모양의 꽃이 핀다"라고 말한다면 이것은 튤립에 대한 이론적 판단이다. 그러나 꽃에 대한 식물학적 이론이나 역사적 고찰 같은 것에는 아무 관심이 없이 한 송이 튤립 앞에서 "아! 참 아름답다!"라고 말했다면 그것은 튤립에 대한 미감적 판단이다.

미감적 판단이란 대상에 대한 개념이나 지식이 아니라 그것이 나에게 주는 즐거움과 만족감에 의거해 내리는 판단이다. 그러나 똑같이 즐거움과 만족감을 준다 해도 그 즐거움이 나의 미각이나 촉각 같은 개인적인 감각만을 만족시키는 즐거움인지, 아니면 내 개인적 욕구와는 상관없이 그 자체로 즐거움을 주는 것인지에 따라 미감적 판단은 다시 경험적 판단과 순수한 판단으로 나뉜다. 경험적 판단이란 일차적으로 나의 감각 기관에 주어지는 인상에 입각한 판단이고, 순수한 판단이란 나의 감각을 넘어서는 초감성적(超感性的) 판

단이다. 예컨대 예쁜 색색깔의 마카롱 앞에서 "달콤하고 맛있어서 나는 마카롱이 참 좋아"라고 말한다면 그것은 경험적 판단이고, 내 미각적 쾌감과는 상관없이 마카롱의 색과 형태만을 그윽하게 바라보며 "참 보석처럼 예쁘구나!"라고 말했다면 그것은 순수한 판단이다. 맛있어서 좋아한다는 것은 나의 감각기관들과 관련된 판단이고, 그 자체가 나에게 어떤 미적 즐거움을 준다는 것은 그것의 형식과 관련된 판단이기 때문이다.

그러니까 경험적 판단과 순수한 판단은 하나의 대상이 나의 감각을 즐겁게 해 주느냐, 아니면 나의 사적 감각과는 상관없이 그 자체로 순수하게 나를 즐겁게 해 주느냐에 따라 결정된다. 둘 다 내게 만족을 주는 것은 사실이지만, 내 감각을 만족시키는 첫 번째 만족감은 쾌적(快適, agreeable)이고, 내 감각과 상관없는 무심한 미가 주는 만족감은 쾌(快, pleasure)이다. 다시 말하면 미각, 촉각, 시각 등 감각기관만을 즐겁게 해 주는 경험적인 만족을 쾌적이라 하고, 나의 개인적 감각과는 무관하게 나를 그냥 즐겁게 해 주는 만족은 순수한 쾌라고 한다. 그러므로 순수한 '쾌'와 경험적 만족인 '쾌적'은 정반대의 즐거움이다.

칸트는 미감적 판단이 순수하려면 경험적인 만족에 오염되지 않아야 한다고 말한다. 미적 판단에 있어서조차 거기에 매력과 감동이 끼어들게 되면 언제나 오염이 일어난다는 것이다. 한 대상의 아름다움이 나를 매혹시키고, 그것이 내 가슴을 마구 뒤흔든다면,

그 대상은 순수하게 미적인 대상이 아니라 나의 사사로운 경험적 욕구의 대상이 되기 때문이다. 칸트의 미는 어디까지나 관조적이다. 그에게 감동은 숭고의 영역에 속하는 것이지, 미적 영역에 속하는 것이 아니다.

그러므로 칸트의 미 이론에서 매력과 감동은 미감적 판단을 오염시키는 아주 나쁜 요소들이다. 그는 매력이 미의 필연적 구성 요소라는 이론을 반박한다. 잔디밭의 초록색이나 바이올린의 단순한 음색을 아름답다고 하는 사람들이 있지만, 이런 단순한 색이나 음색은 모두 감각하고만 연관이 있을 뿐, 미적 판단의 대상은 아니라는 것이다. 그에게 미의 전제 요건은 감각의 만족이 아니라 오로지 형식에 의한 만족이다.

또 한편으로, 실용적인 것은 아름답지 않고 쓸모없는 것만이 아름답다. 그런데 하나의 물건이 가치가 있는 것인지, 다시 말해 실용적으로 쓸모가 있는 것인지를 확인하려면 우리는 그것이 무엇을 지향하는 사물인지부터 우선 알아본다. 여기 물뿌리개가 하나 있다면, 이 물건이 쓸모 있는 물건인지 여부를 알기 위해 우리는 그것의 존재 이유 또는 목적을 우선 생각해 본다. 이 물건의 목적이 화분에 물을 주기 위한 것이라고 아는 순간 우리는 이 대상이 실용적인 사물이라는 것을 확인하게 된다. 이처럼 한 대상의 선(善)에 관한 판단은 그것의 개념을 파악하는 것이 필수적이다.

그러나 한 대상에서 미를 찾아내기 위해서는 그럴 필요가 없다.

칸트가 형식미의 전형으로 든 것은 성경 수사본의 테두리를 장식하는 덩굴풀 장식이나 꽃들 같은 자유로운 도안의 드로잉이었다. 당초문(唐草紋), 비녜트(vignette), 아라베스크 등으로 불리는, 덩굴풀이 얼기설기 얽힌 이 소묘(素描)들은 흑백의 선들이 이리저리 얽혀 아름다운 문양을 만들어 내는데, 이 문양들은 아무런 의미가 없고 목적이 없으며 개념도 없다. 그런데도 아름답다. 아니, '그런데도'가 아니라 '의미 없고, 목적 없고, 개념이 없기' 때문에 아름다운 것이다. 데리다의 말을 빌리면 이 '없음'에서 미가 발생한다.

칸트의 드로잉 사랑은 유별나다. 회화만이 아니라 조각, 건축, 원예에 이르기까지 모든 조형적 예술의 기초는 가느다란 흑백 선의 스케치들인데, 칸트는 이 선들이야말로 가장 본질적이고 아름다운 것이라고 했다. 소묘에 색을 입힌 회화나, 그 디자인에 따라 돌이나 대리석을 깎아 만든 조각, 혹은 그 개념에 입각하여 높이 올린 건물이나 다채로운 색깔의 정원보다 이 흑백의 가느다란 선들이 더 아름답다는 것이다. 소묘에 덧붙여지는 색채들은 감각적인 매력을 줄 수 있을지언정 관조적 미는 주지 못한다고 했다. 그래서 그는 모든 조형 예술에서 색채를 최소한의 범위로 제한할 것을 요구하기까지 했다. 소묘가 중요하냐 채색이 중요하냐의 미술사적 논쟁에서 칸트는 소묘의 손을 들어 준 셈이다.

그러나 물감이 뚝뚝 흘러내릴 듯 거칠고 두텁게 칠해진 마크 로스코나 바넷 뉴먼의 색면화들을 보면 색채에 관한 한 현대는 칸트에

게서 한없이 멀리 떨어져 나온 것 같다. 현대 화가들은 색채를 제한하고 절제하기는커녕 물감을 통째로 부은 듯 화면 전체가 색채로 이루어져 있으니 말이다. 그리고 관람객들은 그들 회화에 열광적인 반응을 보이고 있으니 말이다. 베이컨도 색채에 대한 강한 집착을 숨기지 않았고, 베이컨을 해석하는 들뢰즈 역시 색채를 가장 중요한 요소로 간주했다. 베이컨이 기존 회화의 삽화성에서 벗어나 구상성과 재현을 탈피한 것은 색채를 통해서였고, 시각이나 촉각 같은 종래의 감각에서 벗어나 햅틱한 감각을 새롭게 개발할 수 있었던 것도 색채 덕분이었다. 빛을 중시하는 루미니즘(광학주의)이 원근법적 명암을 구현했다면, 색을 중시하는 컬러리즘(색채주의)은 만지면서 보는 햅틱한 화면을 창조했다.

이 부분에서 우리는 다시 칸트와 만난다. 칸트는 미적 판단에서는 색채가 주는 매력이나 마음의 흥분 상태를 저급한 것으로 치부했지만, 숭고(sublime)의 영역에서는 감동을 아주 본질적인 것으로 보았기 때문이다. 칸트에서 미와 숭고는 우리의 미감적 판단을 야기하는 두 개의 동등한 영역이다. 우리말로 '숭고'를 '숭고미'로 번역하기 때문에 숭고가 미의 하위 개념이라고 생각하기 쉽지만, 실은 미와 숭고는 서로 상반되는, 각기 독립적인 미학의 영역이다. 미학의 영역이니까 여하튼 미를 다루는 것 아니냐고 반문할지도 모르겠다. 그러나 미학(aesthetics)이라는 단어의 어원 자체가 미와는 상관없는 '감각에 관한 학'이라는 뜻이다.

칸트의 숭고론에서 숭고란 생명력이 한순간 저지되었다가 곧이어서 더욱 강렬하게 분출할 때 일어나는 쾌의 감각이다. 마음이 마구 흥분되고 동요되는 이러한 감동은 전혀 미에 속하는 것이 아니라 오로지 숭고에 속하는 것이다.

미와 숭고라는 두 판단의 차이를 살펴보면, 우선 미는 대상의 형식에 관한 문제다. 우리가 튤립을 아름답다고 생각하는 것은 그것의 모양, 즉 형식이 아름답다고 한 것이지 그것의 내용을 아름답다고 한 것이 아니다. 그런데 형식이란 곧 '제한되어 있음'을 의미한다. 대상의 형식은 제한을 통해 성립된다. 한 송이의 튤립은 튤립 모양의 경계선에 의해 제한되어 있다. 그러나 바다 위로 10미터나 솟아오르는 폭풍우의 파도를 생각해 보라. 거기에는 아무런 한정이 없다. 무한히 얼마든지 더 솟아오를 것 같기만 하다. 일정한 형식도 없다. 삐죽삐죽 아무렇게나 어디로 튈지 모르는 물기둥들이다. 그래서 숭고의 대상은 무제한성의 표상을 유발하는 몰(沒)형식적 대상이다. 따라서 우리의 만족은, 미에서는 **성질**의 표상과 결부되어 있으나, 숭고에서는 **분량**의 표상과 결부되어 있다.

미는 상상력과 오성에 의해 제시되고, 숭고는 이성에 의해 제시된다. 오성이란 우리의 정신 능력 중에서 개념을 만들어 내는 능력이고, 상상력은 상(像)을 만들어내는 능력이다. 상상력과 오성이 자유로운 유희를 통해 조화를 이루는 순간 우리는 쾌감을 느끼는데, 이때 그 쾌감을 유발한 대상을 우리는 아름답다고 한다. 그러나 쓰나

미 같은 파도 앞에서 우리의 상상력은 좌절하고, 그 대상을 제시하기에는 오성이 적합지 않음을 느끼게 된다. 그러나 일순간의 좌절감과 불쾌감 끝에 우리의 정신은 곧 한 단계 높은 능력인 이성을 불러내게 된다. 이때 느끼는 쾌감을 숭고라고 한다. 그러니까 우리가 도저히 이해할 수 없는 어떤 것, 우리의 판단력을 거스르는 것, 우리의 현시 능력에는 부적합한 것, 따라서 상상력에 대한 폭력으로 보이는 것, 바로 이런 대상 앞에서 우리는 숭고를 느낀다.

이미 19세기 말에 마네와 세잔은 회화 공간에서 형태를 재현하거나 명암을 배치하는 전통적 규칙들에 의심의 눈초리를 던졌다. 마네는 원근법적 재현의 원칙을 무시했으며, 세잔은 캔버스 위에 오직 '색채적인 감각'과 '미세한 감각들'만을 새겨 넣었다. 그 감각들은 이야기나 주제와 아무 상관이 없었고, 오로지 과일, 산, 얼굴, 꽃 등의 회화적 존재만을 구성했다. 이런 감각들은 일상적 지각에서는 감춰져 있던 것들이다. 20세기에 이르면 예술작품은 더 이상 자연을 모방하지 않고, 다만 표상불가능성(an unrepresentable)이 있다는 사실만을 표상하려 한다. 이것이 바로 현대적 숭고 미학이다. 즉 도저히 현시할 수 없는 것을 현시하고, 도저히 표상할 수 없는 것을 표상하며, 도저히 말로 표현할 수 없는 것을 언어로 표현하는 것이다. 미술이라면, 도저히 재현할 수 없는 어떤 것이 있다는 것을 보여 주기 위해 그냥 한 가지 색깔만 칠하는 것이다. 1915년에 이미 말레비치는 흰색 바탕 위에 검정 사각형만 그려 넣음으로써 '표상불가능성을 표

상함'이라는 숭고 미학을 미술에서 제시하였다. 그리고 이어서 뉴먼이나 로스코 같은 화가들이 아무런 주제 없고 목표 없고 의미 없는 단색들로 거대한 캔버스들을 가득 채웠다. 여기서 다시 우리는 칸트와 만나는 것이다.

색채에 대해서는? 미의 영역에서 색채를 심하게 비판한 칸트는 숭고의 영역에서는 색채에 관한 언급을 하지 않았다. 색채로만 이루어진 거대한 회화가 있을 수 있다는 것을 18세기적 미감으로는 도저히 상상조차 할 수 없었을 것이다. 그러나 '큰 것은 무조건 숭고하다'라는 수학적 숭고의 개념이나, '제시할 수 없음을 제시한다'라는 숭고의 논리는 20세기의 추상표현주의에 그대로 들어맞는다. 만일 칸트가 20세기에 살았다면, 그리하여 뉴먼이나 로스코의 거대한 색면화를 보았다면 아마도 그는 색채의 숭고함을 말했을 것이다.

색채의 힘에 의존했다는 것도 그렇지만, 회화에서 일체의 의미를 배제했다는 점에서 프랜시스 베이컨의 회화 역시 칸트의 미학, 그중에서도 숭고의 미학과 아주 잘 부합한다. 들뢰즈도 추락의 주제에서 칸트의 지각 이론을 인용함으로써 베이컨과 칸트의 친연성을 충분히 암시하였다. 추락이 하강이기만 한 것이 아니라 상승이기도 하다는 것을 말할 때 사용한 '포착'과 '총괄'이라는 지각 개념은 바로 칸트의 수학적 숭고의 설명에 나오는 부분이다. 과연 칸트는 모던 미학의 원조이면서 동시에 포스트모던 미학의 원조이기도 하다는 것이 베이컨의 회화로도 다시 한 번 증명되는 것 같다.

마지막 한마디, 내가 프랜시스 베이컨의 그림에 매료된 것도 전적으로 아플라의 아름다운 색채들 때문이었다. 칸트를 흉내 내 말해 보자면, 그것이 나의 사적 욕구에 기반한 것이 아니므로 나는 다른 모든 사람들도 나와 똑같은 느낌을 가질 것이라 생각하는 바이다.